色　彩

色 彩

José M. Parramón 著

王　荔 譯　林文昌 校訂

三民書局

林文昌

臺灣省彰化市人，
國立臺灣師範大學美術系畢業，
美國密蘇里州聖路易市Fontbonne學院美術研究所碩士。
現任教於輔仁大學應用美術系、
銘傳學院商業設計系與商品系，
專事於素描教育、色彩學與壓克力技法的研究。
繪畫作品展於國內外各美術館與文化機構，
且多次獲獎。

目錄

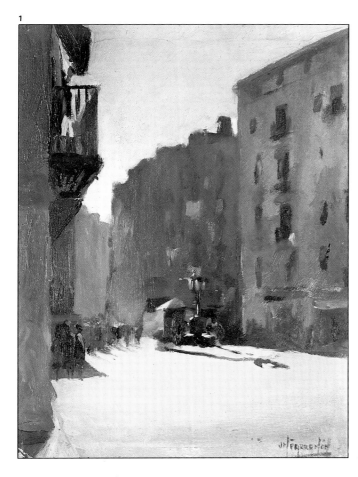

圖1. 荷西・帕拉蒙 (José M. Parramón) (1919-)，《都市風景：巴塞隆納，聖奧格斯汀市鎮》(*Urban Landscape: Plaza San Agustin, Barcelona*)，私人收藏。

獻給我的兄弟路易斯

2

圖2. 荷西・帕拉蒙，《義大利，拉溫那的風景》(*Landscape of Ravenna, Italy*)，私人收藏。

3

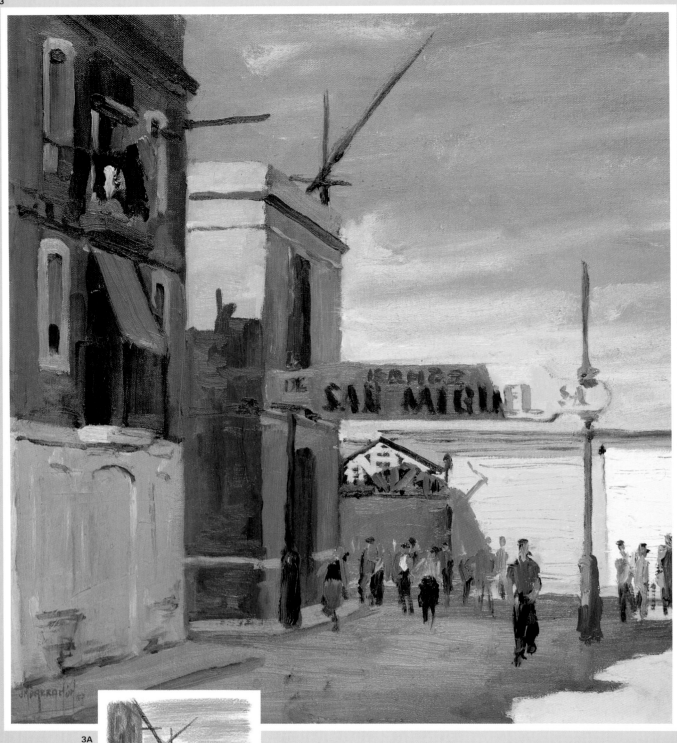

3A

圖3. 荷西·帕拉蒙，《巴塞隆納，聖
米奎爾澡堂》(*San Miguel Bathhouse,
Barcelona*)，私人收藏。
圖3A. 為確定主題的基本結構、色彩
和構圖，開始勾勒或上色之前需準備
幾張草圖，這一點很重要。

前言

直到十九世紀中葉，世界各地的畫家才開始以直接觀察自然的方式作畫。在此之前，由於畫面背景的需要，他們以想像去創造風景畫。他們用淺褐色和帶褐色的顏料如熟褐(Burnt umber)和朱迪亞瀝青(Bitumen of judea)，去解決陰影的色彩問題。從十八世紀到十九世紀，色彩就常用來達到這樣的目的。1850年，一群年輕的法國畫家(他們三十年後被稱作印象派畫家)，離開了他們的畫室，來到巴比松(Barbizon)森林，開始在曠野中作畫。他們很快便注意到三個色彩的基本概念：一、陰影並非是朱迪亞瀝青色，而是光的互補色；二、藍色存在於所有陰影中（如同梵谷所說：我不斷地尋找藍色）；三、自然即是光和色彩。

從那之後，色彩在繪畫中成為不可缺少的元素，以致達到「圖畫除了色彩就沒有其他」的局面。發現那比斯(Nabis)的著名畫家皮埃・波納爾(Pierre Bonnard)曾寫過這樣的句子：「色彩本身沒有形體或立體感，卻能表達任何事物。」波納爾後來成為描繪人內心思想情感的畫家，最終則成為色彩主義者。

色彩在繪畫中的力量是顯而易見的，因此我們必須了解。我們必須學習色彩理論──包括牛頓(Newton)、楊(Young)、麥斯威爾(Maxwell)和赫茲(Hertz)的研究成果──好明白使用三原色我們就能產生自然中所有的顏色。我們必須知道它們包含哪些顏色，它們的互補色(Complementary colors)如何運用，以及色彩對比(Contrast)是什麼，色彩對比的範圍有多大，鄰近色對比(Simultaneous contrast)是什麼等問

題。在為本書收集相關資料及研究色彩理論，好使學生更容易接受的過程中，我遇到了一些出人意表的問題。例如，有些課本中提及七色光譜(Spectrum)；事實上，電視、攝影及圖片藝術經由加法混色(Additive synthesis)和減法混色(Subtractive synthesis)，已經證明只有三原色和三種第二次色，總共為六色，因此，七色光譜是不可能存在。

色彩的問題不僅止於理論。莫內(Monet)在戈維納(Giverny)自家院中的湖邊，耗費數年創作了著名的系列畫《睡蓮》(Water Lilies)。這期間，他在給格斯泰吾・格佛隆(Gustave Geffroy)的一封信中寫道：「看來不可能的顏色其實仍存在，例如在湖底搖動的雜草顏色。當你嘗試去畫時，它足以使你發狂。」然而，莫內最終還是設法畫出了雜草，因為他意識到決定色彩形式的因素。他很明白他必須混合一些顏色以表現出水底下的雜草顏色。總之，他知道如何去解決色彩的實際問題。

本書一百六十多頁的內容提供了四百多幅彩色插圖，逐步教給你色彩運用的實際方法。先學習物體的固有色與同色調色，然後討論對比色與基調、黑白兩色的妙用與濫用、以及在畫陰影時，該用哪些顏色混合等等。接著探討色彩的構成，包括色彩的調和性(Harmonization)。透過對二種或三種顏色混合的掌握，逐步學會使用所有顏色。最後，由職業畫家分別用油畫、粉彩、水彩畫出以色彩為基本要素的題材，以實際運用前面所敘述的內容。

本書一開始就從色彩的歷史談起，

4

概述了各式技巧和事實等等，還提到對色彩革命有貢獻的畫家，是他們創造了新方法和新的繪畫風格。從史前時代到畢卡索(Picasso)，涵蓋埃及人、希臘人、哥特、范艾克(Van Eyck)、卡拉瓦喬(Caravaggio)、魯本斯(Rubens)以及委拉斯蓋茲(Velázquez)，直至印象派畫家莫內、馬內、塞尚和畢卡索。希望藉書中的圖畫、內容和數百個影像，激發你用色彩去繪畫，找出你的主題，一如那些巨匠一樣。就如畢卡索所說的，塞尚「從不在圖畫中的某個部分停下來，而是不斷的觀察色彩的反射及其所呈現的每樣東西。」

荷西・帕拉蒙
(José M. Parramón)

圖4. 荷西・帕拉蒙，本書作者。他是藝術家、畫家和美術教育家。已著有三十餘本有關於美術教育方面的書，並被翻譯成十二種語言出版。

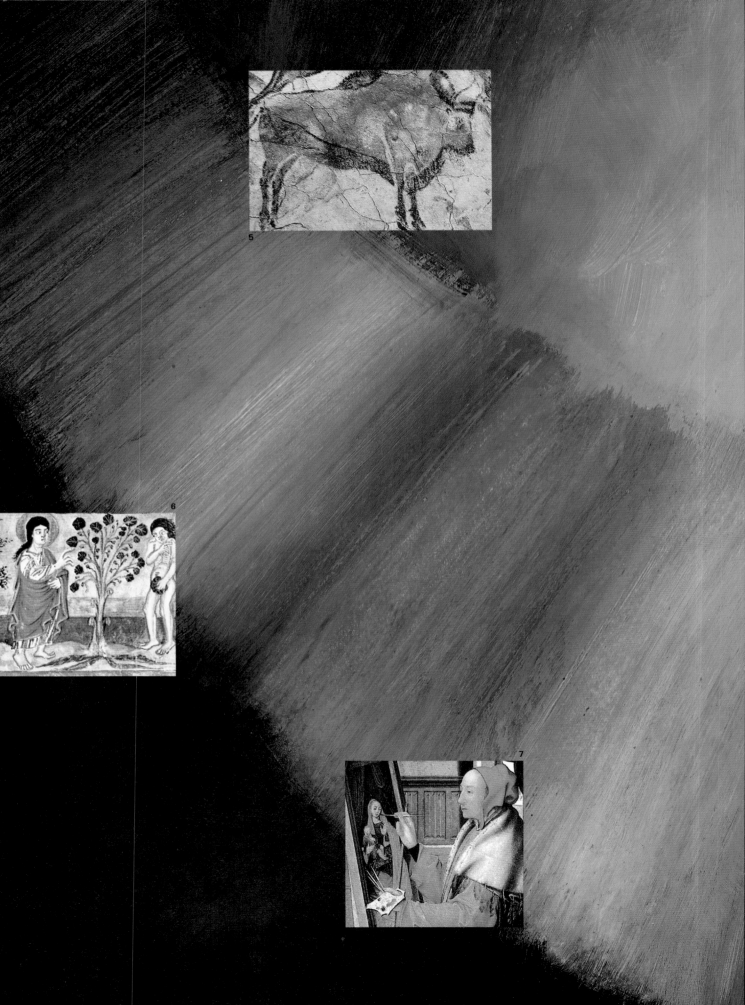

5

6

7

30,000年以前，舊石器時期的畫家僅用黃褐色與深棕紅色(Sepia red)兩種顏色畫畫，再加上黑色與白色。又過25,000年，埃及人發明了藍色和綠色的顏料。西元八世紀，腓尼基人發現了著名的泰爾紫(Tyrian purple)；同時期，中歐的抄寫員發明了無價之寶群青(Ultramarine blue)，用於中世紀畫線工具上。隨後，又發現和發明了更多的顏色，至十八世紀已有30,000種顏色可供畫家、染色工和紡織工使用。到1980年，商業化所生產的顏色已多達90,000種。這驚人的發展率促進了新媒體和繪畫技術的發展；使整個繪畫藝術中的色彩歷史出現了爭議、變化和歧異的風格。

色彩的歷史沿革

圖5.《野牛》(*Bison*)（洞穴畫），西元前15000–10000年，西班牙，阿爾塔米拉(Spain, Altamira)。

圖6.《亞當和夏娃的故事》(*The Story of Adam and Eve*)選自聖經創世記。834–843，倫敦，大英博物館(London, British Museum)。

圖7. 貴廷‧馬薩(Quentin Massys)的門徒(1465–1530)，《聖徒路克正在畫聖母和孩子》(*Saint Luke Painting the Virgin and Child*)（局部）。倫敦，國家畫廊(London, National Gallery)。

圖8.提香(Titian)(1487–1576)，《達那厄接受金雨》(*Danäe Receiving the Rain of Gold*)，馬德里，普拉多美術館(Madrid, Prado)。

圖9. 克勞德‧莫內(Claude Monet)(1840–1926)，《威薩之雪》(*Snow in Vétheuil*)，巴黎，奧塞博物館(Paris, Musée d'Orsay)。

9

8

史前藝術家

10

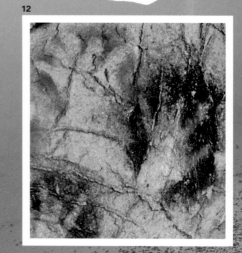

11

12

西元前30000年

二十世紀初，在澳洲維倫多村中，發現了一尊乳房豐滿、臀部線條誇張的女性小塑像（圖11）。這尊奇特的雕像現今被稱作《維倫多的維納斯》(Venus of Willendorf)，是奧瑞納文化時期 (Aurignacian period) 藝術家留下的作品。在一九六〇年代經過碳測定已知其有 29,880 年的歷史。另外兩件傑出的舊石器作品是在庇里牛斯山脈卡戈斯 (Gargas) 大山洞內發現的陰刻手印，距今約 29,200 年（圖12）；以及在法國拉斯科拉斯 (Lascaux) 洞穴的動物壁畫（圖10），該時期更接近現代，大約在舊石器前期，距今 13,500 年之久。在觀察這些史前藝術家所採用的材料和顏色之前，先解釋一下碳測定的技術，這項技術使我們能斷定史前藝術和其他所發現物體的年代。在研究碳14在大氣壓下含量的方法時，曾獲諾貝爾化學獎的美國人富蘭克·利比(Frank Libby)，發現了這種具放射性的同位素會被人體、動物以及有生命的物體不斷吸收；而生命結束後又以極緩慢的速度回到大氣之中。在蓋氏計數器的幫助下，利比發現碳14的活動性在經過 5,700 年後就會減去一半。用這種方法，物體或繪畫的年代就可以藉其所保留的碳含量來測定。

著名的考古學家諾基爾(Nougier)認為：30,000 多年以前，當舊石器時期藝術家開始在軟的黏土上作畫時，「他們似乎很沈醉在他們的新發明中」。而一千年以後，原始人能

描繪手的外部輪廓，就像陰刻手印
一樣。後者的技巧在於將手壓在壁
上，再將顏料藉空心木棒或骨頭倒
進壓痕使其附著（圖15A）。
約15,000至20,000年後，這些壁畫
在西班牙北部阿爾塔米拉洞窟
(Altamira) 以及法國拉斯科拉斯·
拉蒙斯(La Mouthe) 洞窟被發現，另
外還有馴鹿、山羊、野豬、馬以及
猛獁等動物畫像。這些早期的畫家
使用六種顏料，並將它們稀釋在動
物脂肪中，存放在石碗或石盤裡，
畫筆則是用未經加工的馬毛製成。

圖10.《公牛與馴鹿》(Bull with
Reindeer)，洞穴壁畫，舊石器時代前期(西
元前13500年)。拉斯科拉斯（法國)
(France, Lascaux)。史前畫家有時會將圖
像重疊，在這裡我們可以看到兩頭紅色馴
鹿與一頭黑色公牛疊在一起。
圖11.《維倫多維納斯》(Venus of Wil-
lendorf)，奧瑞納時期（西元前29880年)。
維也納，自然史博物館(Vienna, Natural
History Museum)。人體豐滿的乳房及臀
部為性別、生育力、及母性的象徵。
圖12.《陰刻手印》(Negative Handprint)，
奧瑞納時期（西元前29880年）庇里牛斯
山脈卡戈斯大山洞內。這些輪廓是將手壓
在洞壁上，再將顏料藉空心莖桿或骨頭倒
進壓痕使其附著。
圖13.描繪史前畫家在洞壁上作畫的情形。
圖15.一些被認為是史前畫家所使用的材
料。

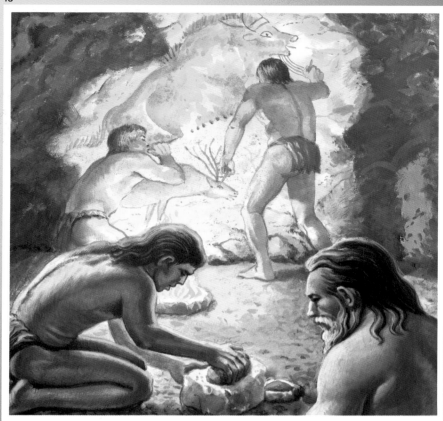

13

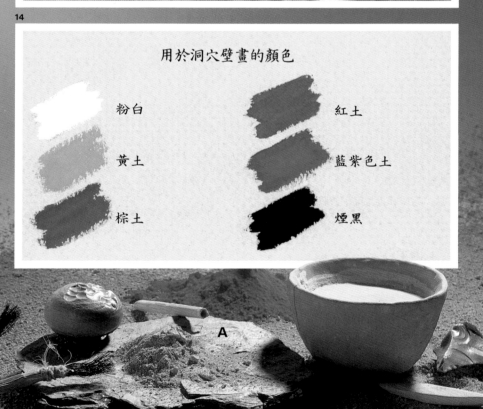

14

用於洞穴壁畫的顏色

粉白　　　　　紅土

黃土　　　　　藍紫色土

棕土　　　　　煙黑

15

A

古埃及藝術家

西元前3000年

在古埃及，陰間有好幾位神，最著名的是地獄判官 (Osiris) 和迎靈之神阿努比 (Anubis)；後者被描繪成豺首人身的形象。身為不朽之神，阿努比每每出現在葬禮上，護送不朽的靈魂到來世。

埃及人深信人的靈魂會在死後和身體再結合，所以他們藉著製作木乃伊來盡力防止屍體腐爛。他們也在墓壁上畫上死者的畫像以及他／她生前生活的情景和個人的物品，以便讓死者繼續享有，並協助靈魂和身體的再結合。

有些美術史學家相信，太陽的投影作用啟發了埃及人發明側面輪廓繪畫藝術。事實上在古埃及壁畫上描繪的人物，頭和四肢是側面的，而身體的位置卻是正面的。紅赭色或土黃色用來畫男人，而淺紅赭色或黃色則用來畫女人。頭髮和眼睛都

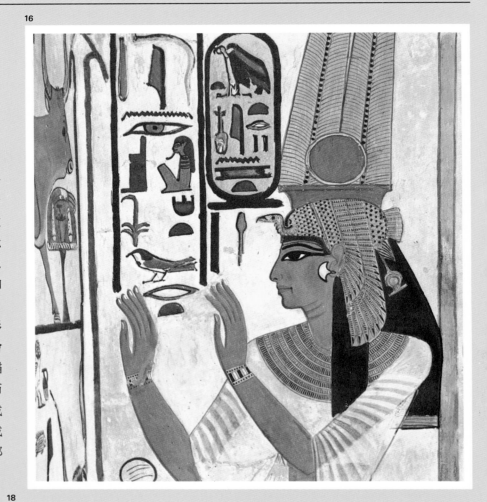

16

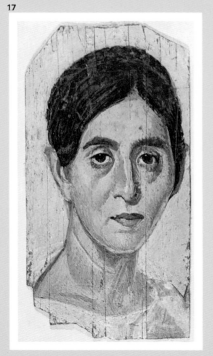

17

18

用黑色。那時的畫家經常使用的顏
色有七種：黃、紅赭色、土黃色、
紅、綠、藍、藍紫色（同時也用黑
色與白色作中間色）。 他們還造出
第一種無機合成顏料：埃及藍，一
種像玻璃一樣透明的藍；還有鉛
白，它延用至今。至於器皿，他們
用貝殼作調色板，用培土做出罐和
壺，用棕櫚纖維和咬空的莖幹製成
筆刷。他們成群地工作，有時還搭
起支架畫大幅的壁畫。

圖16.《王后在祈禱》(The Queen in
Adoration)，諾弗爾提提(Nofretete)墓、國
王的幽谷。埃及，特貝斯(Egypt, Tebas)。
圖17.《墓主肖像》(Funerary Portrait)，
十一世紀中葉，柏林，國立博物館(Berlin,
Statliche Museum)。
圖18.《殉葬品》(Funeral Offerings)，曼
納(Menna)墓。埃及，特貝斯。
圖19. 某畫家的描繪，表現古代埃及畫家
正設計墓中壁畫的構圖與著色。
圖21. 部分古埃及畫家使用的顏料與裝備。

古代埃及畫家所用的顏色

鉛白		紅土
灰色		石綠
深黃		埃及藍
熟褐		藍紫色土
棕土		煙黑

波利克利圖斯、阿佩萊斯、澤夫克西斯

西元前500年

從古希臘美術史中的記載我們得知：波利克利圖斯(Polygnotus)為雅典美術學校的創始人，也是德爾斐(Delphi)壁畫的傑出畫家之一。記載中還談及亞歷山大如何挑選了阿佩萊斯(Apelles)作為他私人的肖像畫家；還論及澤夫克西斯(Zeuxis)繪畫的真實性，畫中鮮豔欲滴的葡萄吸引了鳥群前來。

遺憾的是這些傑出畫家的畫沒能保存下來，但他們的藝術才華卻被記載了下來，畫在陶器上傳誦（圖23、24）。我們還瞭解到多數在龐貝(Pompeii)和海古拉寧(Hercula-neum)廢墟發現的壁畫像，是希臘繪畫的複製品。儘管這些畫不完整，但也足以證明古希臘畫家們擁有高超的藝術水準（圖25）。

據紀元前一世紀拉丁歷史學家彼林(Pling)所說，「僅用四種顏色，白色、赭色、紅色、黑色，偉大的畫家阿佩萊斯、埃斯卻(Aischion)、梅藍瑟斯(Melanthius)、以及尼康馬克(Nicómaco)就能畫出不朽的作品，而這些作品的價值足可與一個城市的財富相比較。」 但是希臘畫家也用那不勒斯黃、深褐色(Sepia)、紅色以及綠色和藍色去作畫。在羅馬統治時期，從軟體動物骨螺中獲取的泰爾紫，也出現在畫上。至於希臘畫家用壁畫法作畫，後文將會討論。另一種希臘人普遍採用的方式是蠟畫法。過程是將顏料與蜂蠟混合在一起加熱，用刷子和一把類似抹刀的尖頭繪畫工具將有顏色的蠟塗於畫上。這種類型的繪畫可見於第14頁（圖17）埃及法姆省(Fayum)的木乃伊肖像，該畫出自十一世紀中葉希臘畫家之手。

圖22.
希臘羅馬畫家所使用的顏色

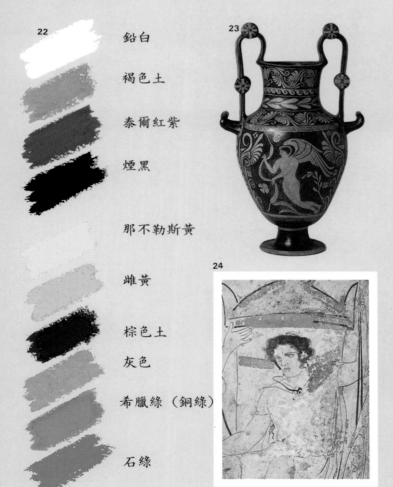

22

鉛白

褐色土

泰爾紅紫

煙黑

那不勒斯黃

雌黃

棕色土

灰色

希臘綠（銅綠）

石綠

圖23.《希臘酒罐》(*Greek Amphora*)，西元前二世紀。巴塞隆納，加泰隆尼亞考古博物館。
圖24.《香水瓶》(*Perfume Jar*)，在一幅圖的碎片上可以見到綠色仍然被使用著。雅典，國立博物館。

手稿畫飾

西元六世紀至七世紀，美術發展由於兩個原因而停滯不前。首先，教會反對古典時期的肉欲主義而發起反傳統運動禁止所有象徵性或比喻性的表現手法。其次，野蠻人的入侵，使得國王與平民從城市逃亡到鄉村。據赫瑟 (Arnold Hauser) 在《美術社會史》(*Social History of Art*) 中所述：「在當時的這種形勢下，沒有誰還可以畫人物。」幸運的是到八世紀，這段黑暗時期終於結束了。當時法蘭克王國暨西方君主查理曼任命一些最熟知西方文化的名士作為宮廷大臣，最出名的是盎格魯撒克遜人埃克恩修道士，他建造了好幾座修道院和繕寫室。許多繪畫技巧在此傳授，唯有用彩畫裝飾的手抄本，要到十九世紀才被當做美術技巧列入。

那些繪飾手抄本的畫家發明出四種重要的顏色：群青（由天青石中獲取）、雌黃（從砷和硫磺中獲取）、紅色（從鉛中獲取）以及銅綠色（由醋酸銅中獲取）。他們使用水彩顏料，並以牛毫筆(Ox-hair brush)和羽毛管在羊皮紙或其他皮紙上作畫。

圖 25.（左頁）《海克力斯與太勒弗》(*Hercules and Telephui*)，海克力斯神殿。為羅馬時期的壁畫，是從西元前四世紀的一幅希臘繪畫複製而來。

圖 26.《林堡兄弟》(*The Limbourg Brothers*)，選自《有充裕時間的柏瑞公爵》(*Très Riches Heures du Duc de Berry*)。

圖27. 貴廷‧馬薩的門徒，《聖徒路克畫聖母和孩子》，倫敦，國家畫廊。

裝飾手抄本所用的顏色

群青
由一種半珍貴寶石，天青石製造而成，最早使用時間約在西元八世紀左右。

雌黃
提取自砷和硫磺，埃及人最先使用，他們稱它為皇族金。

紅寶石色
中世紀抄寫員稱其為「龍血」。

銅綠
希臘人及羅馬人由醋酸銅中提取，一直沿用到十九世紀。

第一位寫實主義畫家：喬托

「……他極擅長摹倣自然，終能與拜占庭藝術粗俗的風格分道揚鑣，因而重振了現實主義 (Realism) 與優秀的繪畫藝術。」

這是引自瓦薩利 (Giorgio Vasari, 1568) 所著《藝術家的生平》(Lives of the Artists) 一書中描寫喬托 (Giotto，1276–1337) 生平的一段文字。根據瓦薩利的記載，喬托出生在離佛羅倫斯不遠的維斯匹那諾 (Vespignano)。

「一天，」瓦薩利寫道，「美術大師契馬布耶 (Cimabue) 正準備動身前往佛羅倫斯，他帶著年僅十歲的喬托過街。他驚奇地發現喬托在扁平的石塊上畫了一群羊，並且呈現出令人吃驚的現實主義手法。契馬布耶問喬托是否想知道如何畫畫，經過喬托父親的允許，他們於是一起前往佛羅倫斯。」二十年以後，契

馬布耶的同儕，同時又是喬托的朋友，但丁 (Dante Alighieri)，在《神曲》(Divine Comedy) 中寫道：

我以為契馬布耶是
最好的畫家了，
但如今喬托的輝煌卻
遮蓋了契馬布耶的聲譽。

由於運用了現實主義和自然主義 (Naturalism)，喬托被認為是現代繪

畫的創始人。他的繪畫風格幾乎影響了所有十四世紀的畫家，包括馬薩其奧 (Masaccio) 及後來的米開蘭基羅(Michelangelo)。

29

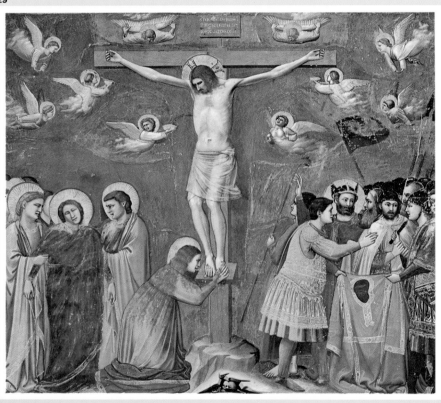

30

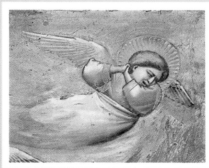

31

圖29. 喬托，《耶穌被釘死在十字架上》(The Crucifixion)，帕多，斯克羅維尼教堂 (Chapel of Scrovegni, Padua)。喬托與他的導師契馬布耶一樣，被認為是現代繪畫的創始人之一，他是最先將富有想像力和激情的自然主義表現在作品中的人。

圖30. 喬托，《基督死亡前的哭泣》(The Cry Before the Death of Christ)，帕多，斯克羅維尼教堂。注意喬托在天使的表現上，特別加入情感的刻劃，反映在天使的面部及手勢上。

圖31. 看壁畫線條的中斷與連接處，與圖29圖像相吻合。

圖32至35.（右頁）從這四幅圖中，我們可以瞭解如何用粉狀色料與液狀蛋黃及等量蒸餾水調拌之後製作蛋彩。

蛋彩畫

喬托的大部分作品是採用壁畫法繪製的（這項技巧，我們將在下頁詳細說明），但有時候他也用蛋彩畫的方法繪製。這種方法是將粉狀顏料與新鮮的蛋黃和等量的蒸餾水調拌而成。

圖32至35為材料和顏料混合的示範：首先將蛋黃和蛋白分離（圖32），然後將蛋黃放入罐內（圖33）。接著，加入蒸餾水（圖34）。將混合液搖勻之後，加入粉狀顏料，用抹刀輕輕調拌（圖35）。完成後，便可以將混合物儲藏在罐子裡備用。這種技巧類似樹膠水彩，可讓畫家依畫面濃度需要將畫面塗上有光澤色彩的厚層，不論不透明的還是透明的都能運用。

圖36. 喬托，《聖徒斯蒂芬》(Saint Stephen)，佛羅倫斯，宏恩博物館 (Horne Museum, Florence)。蛋彩被使用在金色的背景中，聖徒的外衣也被畫上金色的葉紋。

圖37. （本頁下方） 為製作蛋彩畫所需要的材料：(A)粉狀色料，(B)蛋黃及等量水，(C)用來調拌顏料、水、蛋黃的大理石或石頭底板，(D)用來研磨顏料的碾槌，(E)畫刀(F)豬毫筆或貂毫筆(Sable brush)。

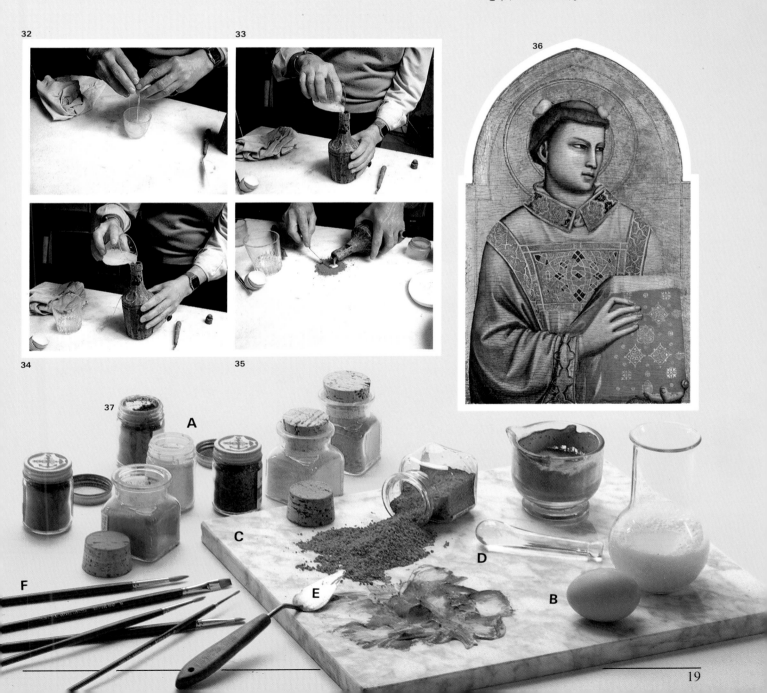

壁畫

"Buon fresco"（義大利對壁畫法的稱呼）或 "True fresco" 的技法是由畫家直接在潮濕的灰泥牆上作畫，讓精美的、泥土色調的色彩被灰泥吸收而成為牆的一部分。

壁畫法早在中世紀的羅馬式壁畫中為拜占庭畫家所運用，但它達到輝煌的頂峰是在文藝復興時期。所有大師，從喬托到拉斐爾和米開蘭基羅，都是用壁畫法繪製壁畫。最著名的是拉斐爾的《聖母》(Le Stanze) 和米開蘭基羅的西斯汀教堂天頂畫，兩幅畫均在梵諦岡。

圖38至43. 畫壁畫的步驟：首先，在牆上抹上一層石灰沙（圖38），然後抹上第二層（圖39），接下來用一木製鏝刀將表面磨光（圖40）。在厚紙上先確定中斷與連接處、構圖的輪廓，用穿孔齒輪在紙上按輪廓紋樣滾過（圖41，41A）；然後將黑色色料粉輕輕嵌入紋樣，使圖樣移至牆上（圖42）；壁畫已完成輪廓圖像，此時灰泥仍是潮濕的。

圖44. 以下實物均為泥瓦工所使用，也是畫壁畫時不可或缺的：(A) 一桶沙，(B) 一桶石灰，(C) 用來攪拌灰泥的容器，(D)抹石灰的鏝刀，(E)鏝板，(F)泥刀，(G)用於抹平的平尺，(H)用來弄濕牆面的水，(I)用來勻色的刷子（海綿更好些），(J)抹布，(K)細土或粉狀色料，(L)調色板，(M)筆刷。

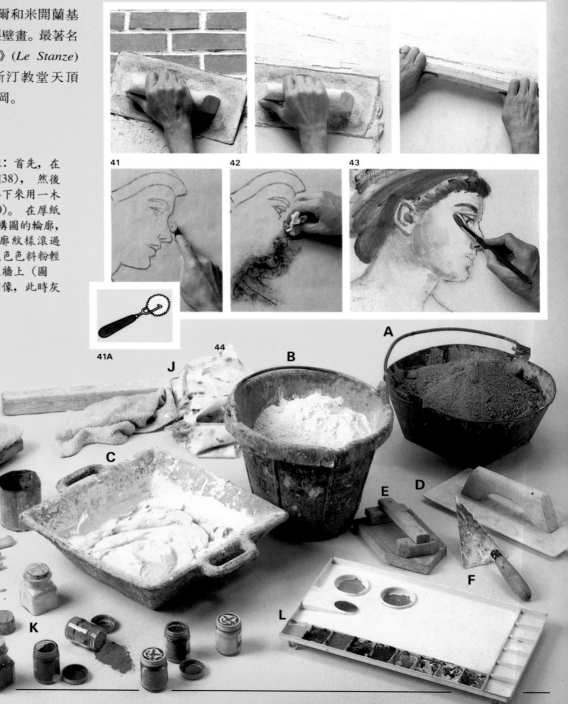

范艾克發明了油畫

西元一世紀，似乎是中國人首先用油或上光油作畫。但直到十五世紀初，技術仍沒有達到西方的水準。1410年，布魯日城（Bruges）一位名叫范艾克（Van Eyck, 1390–1441）的年輕畫家發現一種方法，能毫不費力地讓油彩乾燥。以前用蛋白調色作畫後放在陽光下曬乾，雖然乾了但往往開裂。於是范艾克決定去尋找一種在陰涼處就能乾的上光油。在《藝術家的生平》中，瓦薩利寫道：「透過各種不同的混合調試，喬凡尼（也就是范艾克）發現了亞麻仁油與白色布魯日上光油，在沸熬之後產生了令人滿意的結果。當顏色乾了以後，不僅有耐久性，還能保持光亮度。」

范艾克出生的這一年（1390），佛羅倫斯畫家且尼諾·且尼尼（Cennino Cennini）撰寫他著名的《工匠手冊》（*The Craftesman's Handbook*）。從這本書可以瞭解當時的技術、材料及該時期畫家所使用的顏色，還有從古希臘至文藝復興時期所增加顏色的數量與品種。且尼尼提到十八種顏色，以及五種黑色和兩種白色（見圖46）。

圖45. 范艾克（Jan Van Eyck）（1390–1441），《婚禮肖像》（*Wedding Portrait*），倫敦，國家畫廊。范艾克是最早嘗試用油彩作畫的人，這是他早期的一幅油畫作品。

圖46. 根據且尼諾·且尼尼著《工匠手冊》（*The Craftsman's Handbook*）（1930）。以下所列為十四世紀以來畫家所採用的色系：

45

46

文藝復興色彩

銀白
那不勒斯黃
雌黃
黃褐黃
赭色
深棕色
硃砂
洋紅
泰爾紫
石綠
銅綠
土綠
埃及藍
群青
藍紫色
煙黑

文藝復興的巨匠：達文西

達文西 (1452–1519) 出生在離佛羅倫斯不遠的文西鎮。他是一公證人的私生子。十七歲進入維洛及歐(Verrocchio)的工作室當學徒，二十歲時已成為行會中的佼佼者。

達文西不只是畫家、雕塑家、建築師，還研究並創立解剖學、航空學和人體循環系統的基礎理論，他還設計武器、對大氣層物理現象進行研究，並且繪製速寫筆記亦即後來出版的《繪畫專論》(Treatise of Painting)。

由於他驚人的創造力和科學技藝，對發展和推動十六世紀文藝復興有很大的貢獻，他突破了十五世紀文藝復興的──用瓦薩利的話說──「乾硬風格」，這之中包含了馬薩其奧、烏切羅(Ucello)、安基利河修士(Fra Angelico)以及其他大師的作品在內。達文西是透過暈塗(Sfumato)（也稱模糊輪廓）的技巧獲得此一成就的。關於暈塗，他總結並下定義：「試著去淡化物像，以取代清晰乾硬地去描繪它的形狀……，注意陰影和光是如何結合的，它們並非線條，而是接近於雲煙之類的東西。」使用暈塗技法最典型的例子便是達文西著名的《蒙娜麗莎》(Mona Lisa, or La Gioconda)（圖48）。

在《繪畫專論》中，達文西發展了空氣透視法(Aerial perspective)，他作了如下定義：「眼睛與山之間的遙遠距離，呈現了藍色，近乎是空氣的顏色；在離眼睛稍遠的地方，田野也成了藍色的一部分。」他還肯定地說：「你應清晰而精確地完成前景；用同樣的方法完成中景，但要用較為霧狀、較為朦朧的方法，亦即用較不精確的方法去完成。遠景應根據距離而定……由於距離越來越遠，輪廓便越來越模糊，色彩也逐漸消失。」達文西還描述了色彩的規律：「來自戶外陽光和空氣的白色，有著帶藍色的陰影，因此白色並非色彩，而是其他色彩作用後的結果。」

47

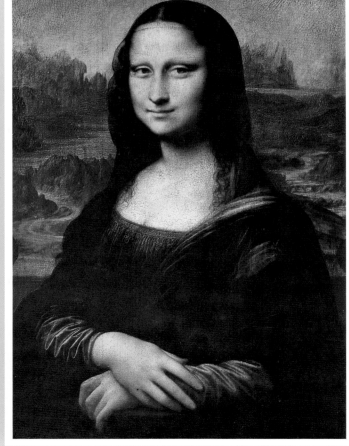

48

米開蘭基羅和拉斐爾

西斯汀教堂重現了昔日的光彩——米開蘭基羅 (1475–1564) 作品的色彩發生了變化。在二十世紀八〇年代末，由於 NTV（日本電視放送網）倡議恢復原作色彩後，我們才得以知道米開蘭基羅的調色也包括了淺色，色彩也頗為光彩亮麗，這說明曾覆蓋在他三百一十四幅原作上，帶有棕褐色的色彩與現在顯露的色彩並沒有關係（圖49、50）。

米開蘭基羅完成西斯汀天頂畫是在1512年，而愛迪生發明電燈則是在1878年，這些畫在教堂油燈的煙薰下已度過了整整三百六十年。

除了慶典性的壁畫，米開蘭基羅還創作了最著名的文藝復興雕塑：死去的耶穌、大衛、以及摩西。而梵諦岡聖彼得大教堂的圓頂建築以及其他建築，證實了米開蘭基羅也是最偉大的建築師之一。他是原型的「文藝復興者」，一個真正的天才。

拉斐爾 (1483–1520) 則有著另一種經歷，同樣令人激賞不已。他十八歲就創作出《被釘死在十字架上的兩個聖徒》和《聖母瑪利亞的加冕典禮》。圖51中可見到拉斐爾所畫的聖母，當時他年僅二十一歲。到二十六歲，他已經和米開蘭基羅齊名。當時教皇朱理二世派遣他去梵諦岡宮廷畫《聖母》(Le Stanze)，而米開蘭基羅正在那裡繪製西斯汀天頂畫。不幸的是，他在三十七歲便英年早逝。

圖47、48. 達文西(1452–1519)，《岩間聖母》(The Virgin of the Rocks) 和《蒙娜麗莎》，巴黎羅浮宮(Paris, The Louvre)。這兩幅畫，尤其是後面一幅，為遠景層次渲染，及使用達文西空氣透視法的最佳例子。

圖49、50. 米開蘭基羅(1475–1564)，《阿波羅神的女巫》(The Delphic Sibyl)。西斯汀天頂畫局部，梵諦岡。此處，可以看到一幅西斯汀教堂繪畫修復前後的比較。前（圖50），後（圖49）。修復工作由日本電視放送網公司出資，梵諦岡藝術保存人員修復而成。

圖51. 拉斐爾(1483–1520)，《格蘭圖卡的聖母瑪麗亞》(Madonna del Granduca)，佛羅倫斯，彼得大殿(Florence, Pitti Palace)。

49

50

51

現代繪畫：提香

十歲時，提香(Titian, 1488–1576)便被他父母送去威尼斯和叔父同住。由於他渴望成為畫家，叔父便將他送入喬凡尼·貝尼尼 (Giovanni Bellini)的畫室當學徒。貝尼尼為當時威尼斯最著名的畫家。提香在他那裡學到了「素描的體驗和修養、透視圖法，以及造形和色彩的實踐。」

提香十幾歲時，貝尼尼的另一個學生吉奧喬尼 (Giorgione) 已獲得很大的成就。瓦薩利這樣描述：「他直接繪畫，因為吉奧喬尼相信：不打素描稿的繪畫是最真實也是最好的繪畫方式。」提香被吉奧喬尼的色彩運用牢牢地吸引，如此強烈的色彩對提香後來的創作產生了很大的影響，同樣地他也影響了吉奧喬尼。1510年，鼠疫侵襲了威尼斯，吉奧喬尼死於這場瘟疫。十年後，提香相繼完成了幾十幅名畫，如《神聖的愛和褻瀆的愛》(Sacred Love and Profane Love)，成為文藝復興最為

重要的畫家之一，與拉斐爾、米開蘭基羅一樣名聞海內外。

到了六十歲，這位老畫師的繪畫風格變得更加自由和無拘無束（見圖54、55），為此導致另一些畫家對他的批評。米開蘭基羅就評論道：「在威尼斯，從一開始他們就沒有適切地學習如何作畫，真是可惜。」但瓦薩利卻指出：「提香晚年作品的風格與早年截然不同。他的第一幅作品採用極為細膩的手法來描寫，然而他最後的作品是用粗獷地、半厚塗著色的方法完成，作品並非經過觀察後仔細描繪的特寫，但從遠處、從各個角度看都完美無缺。採用這樣的方法實在令人欽佩，因為它給繪畫注入了活力。」

無疑地，是威尼斯和提香率先洞燭了現代繪畫。

圖52. 提香(1488–1576)，《自畫像》(Self-Portrait)，馬德里，普拉多博物館。

圖53. 提香，《瑪麗亞晉謁神殿》(Presentation of Mary at the Temple)，威尼斯，學院美術館。

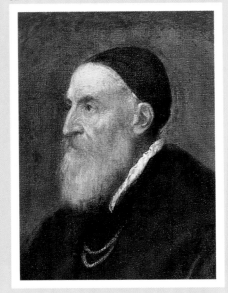

圖54和55. 提香，《耶穌的荊冠加冕禮》(Christ Crowned with Thorns)（放大的局部），慕尼黑舊畫廊(Munich, Pinakothek)，注意局部極隨意的技巧，用輕鬆的筆法調和擦畫法(Frottage)作畫。

圖56. 提香，《達那厄接受金雨》，馬德里，普拉多博物館。在提香所有的作品中，我們可以看到他清晰地表達視覺所見的範圍和對色彩的掌控。他的擦畫法被後來的一些傑出畫家如魯本斯，委拉斯蓋茲，林布蘭所摹倣與使用。

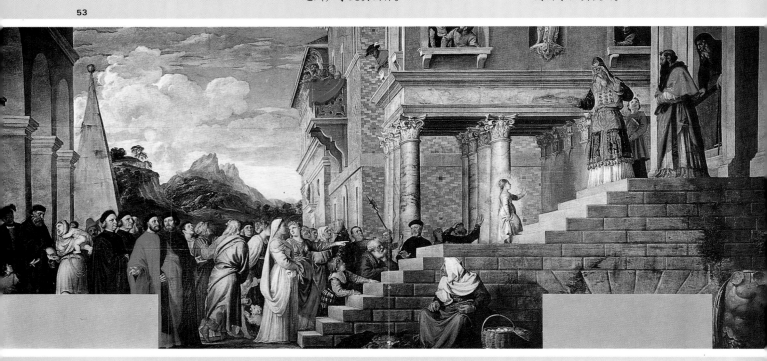

54

55

56

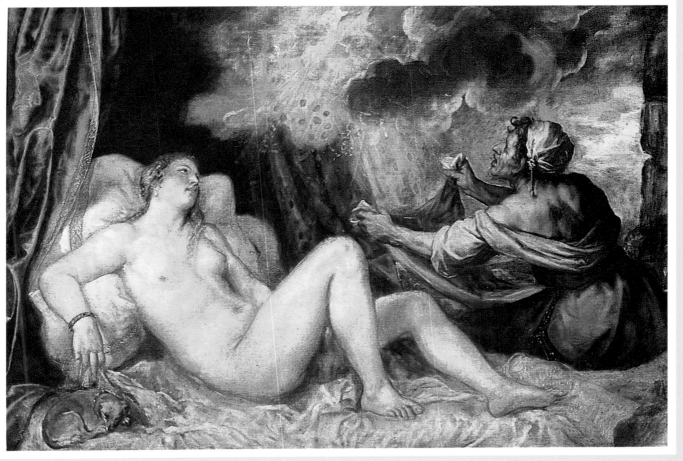

卡拉瓦喬對光線和陰影的運用

梅利奇出生在卡拉瓦喬村莊，十歲那年，這位未來的畫家成了孤兒，他來到米蘭，在西莫內·彼得塞諾的畫室當學徒。在那裡，伙伴們都稱他為卡拉瓦喬(Caravaggio)。十八歲那年，他遊歷到羅馬，跟隨另一位畫家工作；那裡的小酒館和旅舍，人和氣氛，都反映在他的作品裡。卡拉瓦喬總是運用色、光、陰影的強烈對比來描繪，這樣的描繪被稱之為"Tenebrism"，即「暗色調主義」。他的風格一改巴洛克繪畫的

面貌，對十六世紀義大利最優秀的畫家從委拉斯蓋茲到林布蘭、魯本斯到拉突爾，還有利貝拉、蘇魯巴蘭、勒拿、尤當斯、維梅爾以及許多其他畫家的作品都產生影響。

圖57. 卡拉瓦喬(1573-1610)，《聖徒保羅的皈依》(*Conversion of Saint Paul*)，羅馬，普普羅聖母堂，是卡拉瓦喬使用暗色調主義手法的例子之一。
圖58. 卡拉瓦喬，《提著哥利亞之首的大衛》(*David with the Head of Goliath*)(局部)。羅馬，波給塞畫廊。

圖59. 委拉斯蓋茲(1599-1660)，《禮讚英明國王》(局部)。馬德里，普拉多博物館。從該畫的局部，可以看出年輕時的委拉斯蓋茲深受卡拉瓦喬對比手法的影響。

57

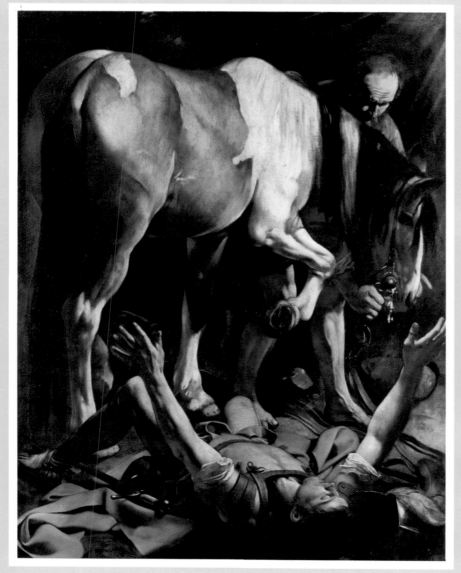

58

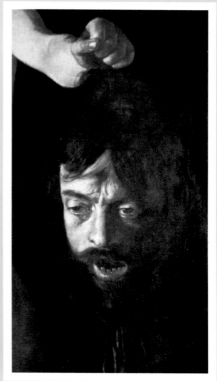

59

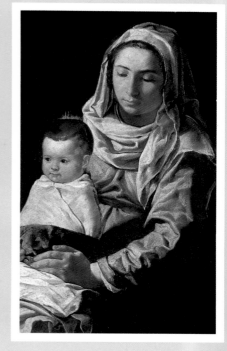

普桑的古典主義

法國畫家尼克拉・普桑 (Nicolas Poussin, 1594-1665) 被認為是十七世紀最偉大的法國古典主義的典型。然而，他所有的作品，除了他在巴黎所作的六幅畫之外，都是在羅馬完成的，畢竟他在那裡結婚並且生活了四十年之久。

從起初，他就極為崇拜提香和拉斐爾，並刻意摹倣他們的作品。但對卡拉瓦喬卻持鄙視的態度。他認為卡拉瓦喬「是一個作惡的人，是生來破壞繪畫的。」

有趣的是當普桑需要研究構圖、光、色以及人物姿態時，喜歡用蠟製娃娃佈置模型景觀。

出於對風格與題材的考慮，古典主義畫家普桑閱讀古典作品，並觀看許多古羅馬的古蹟和建築。這些都被他畫入關於異教徒、上帝和神話的繪畫中；《維納斯和阿多尼斯》 (Venus and Adonis)（圖61）便是其中很好的例子。普桑還畫宗教題材，如圖60所示。

圖60、61. 尼克拉・普桑(1594-1666)，《聖徒塞西里亞》(Saint Cecelia)，馬德里，普拉多博物館。《維納斯和阿多尼斯》，德克薩斯，福特沃斯，埃貝爾藝術博物館 (Texas, Fort Worth, Kimbell Art Museum)。注意普桑對題材、構圖、樣式的選用，以及極端古典主義的傾向。

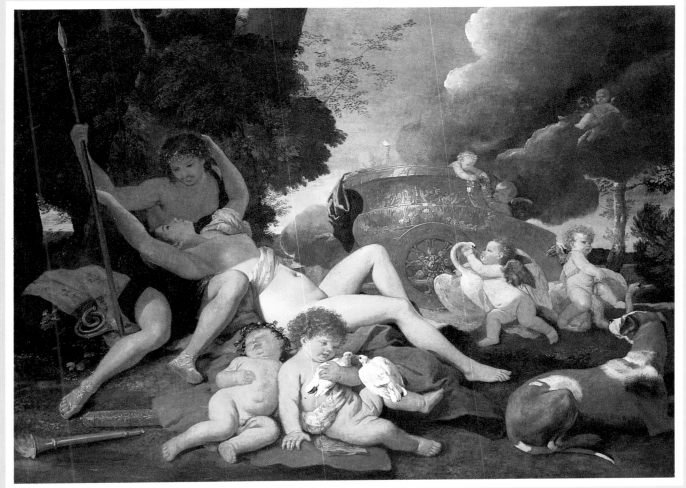

魯本斯的色彩主義

1987年，馬德里普拉多美術館籌畫了一次魯本斯繪畫展，展品運自斯德哥爾摩博物館，展題為：「魯本斯：提香的摹倣者」。

魯本斯 (1577-1640) 在一生中臨摹了達文西、拉斐爾、科雷吉歐 (Correggio)、卡拉瓦喬、朱里歐‧羅馬諾 (Giulio Romano) 以及其他畫家的作品，從中可說明魯本斯對威尼斯畫家有著某種偏愛，包括威洛列塞 (Veronese)、丁托列托 (Tintoretto)、提香等。他曾臨摹了三十幅提香的繪畫。為何他如此迷戀提香的作品？原因是魯本斯極需採納提香和其他威尼斯畫家強烈著色的比例和他們的色彩洞察力或色彩主義 (Colorism)。普拉多美術館的館長助理曼紐拉‧梅納 (Manuela Mena) 在談話中肯定地說：「馬德里的展出使得公眾得以欣賞魯本斯的興趣所在：觀察和研究色彩、技法、肉體的感覺和表現的自由。」魯本斯一生中共畫了 2,500 餘幅畫。他的工作方法是親自畫出草圖，再將這些草圖交由助手或門徒去繪製，這些助手包括非常卓越的畫家如范戴克 (Van Dyck)、尤當斯 (Jordaens)、史奈德 (Snyders)、特尼爾茲 (Teniers)、布勒哲爾‧德‧威勞斯 (Brueghel de Velours) 以及帕尼‧德‧沃斯 (Pane de Vos)，由幾組專家同時進行幾幅畫的創作。因此有人相信魯本斯只是先畫草稿，當完成作品時再添加幾筆。而今天所證實的是，他充分地利用其創造力和豐富的色彩感情，從頭到尾致力於他所有作品的創作。

在魯本斯 (Peter Paul Rubens) 的一生中，他贏得了聲譽、財富、榮耀和威望。荷蘭政府委任他幾項外交職務，給他機會去見荷蘭、義大利、法國、西班牙、英國的貴族政府要員。無論如何，魯本斯仍只是個畫家：一位偉大的巴洛克藝術的色彩大師。

圖62. 魯本斯(1579-1640),《罪人的墜落》(*The Fall of the Condemned*)。慕尼黑舊畫廊。魯本斯用旋風形式刻劃人體，表現出他對裸體的掌握度和對人體色彩的捕捉能力。

62

63

圖63、64. 魯本斯,《戰爭的恐怖》(The Horrors of War) (局部), 佛羅倫斯,彼得大殿。《獵殺虎及獅》(The Tiger and Lion Hunt), 倫那斯美術館 (Renes, Fine Arts Museum)。魯本斯這兩幅是採用光和陰影的對比以及色彩的豐富變化增強畫面激昂的氣氛,也是魯本斯使用色彩及畫出熱情活力的絕佳典範。

64

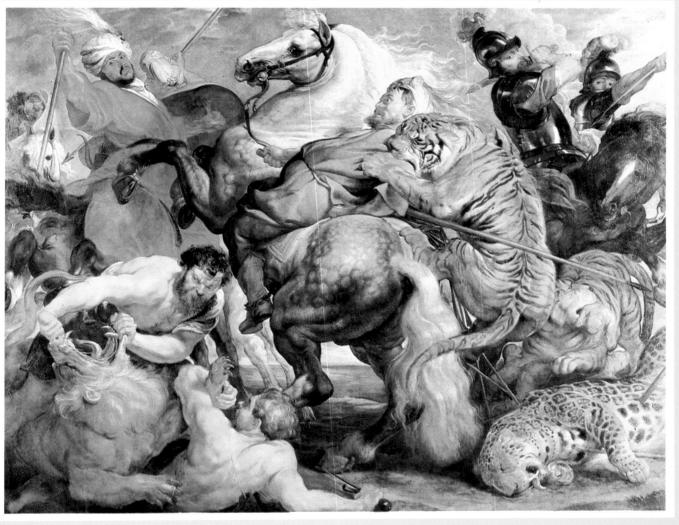

印象派的先驅：委拉斯蓋茲

委拉斯蓋茲(Velázquez, 1599–1660)出生在西班牙塞維利亞，十七歲時就成為畫家。二十歲那年，他繪製了第一幅傑作《禮讚英明國王》(The Adoration of the Wise Kings)。二十四歲那年，腓力四世任命他為宮廷畫家。

在馬德里，他有機會深入研究西班牙皇家收藏品中提香的作品。提香的洞察力、技法、用色以及粗獷的筆觸等，改變了委拉斯蓋茲的繪畫技法，並融入他出名的快速畫法(Manera abreviada)，或者說是粗獷放鬆、敏捷快速的風格，從而使他成為印象派的先驅。

只要看看他運用的色彩和以自在的筆調所畫的花和花瓶(圖67)，構成編織外套的優雅筆調(圖66)，以及用直接畫法(Alla prima)所繪製的孩子頭像那充滿自信心的構圖(圖68)，或者用綜合法所描繪的握鮮花的手(圖71)，就不難理解委拉斯蓋茲作品之所以成為印象派畫家楷模的理由。

印象派的創始人馬內(Manet)，於1785年遊歷馬德里，參觀普拉多美術館，並臨摹了一些委拉斯蓋茲的作品。在給畫家拉突爾(Latour)的一封信裡寫道：「委拉斯蓋茲的畫真是棒極了。他是畫家中的畫家。他使我驚訝，也深深地吸引我。」

圖65至71. 委拉斯蓋茲(1599–1660)，這些畫多數收藏在馬德里普拉多博物館。《紡紗工人》(The Spinners)(圖65)，放大的局部(圖66)，顯示出委拉斯蓋茲輕鬆、迅捷的風格。左下圖(圖67)是描繪西班牙公主瑪格麗特房中的花瓶及鮮花，維也納，藝術史博物館(Vienna, Kunsthistorisches Museum)收藏。下頁：《王子查理‧巴爾薩沙》(Prince Balthasar Carlos)。最右邊的圖：《腓力四世》(Philip IV)。左下圖：《奧地利公主瑪格麗特》(The Infanta Margarita of Austria)(圖71)，手握一小束玫瑰的局部放大，是這位畫家超凡的綜合畫面能力的一個例子。

65
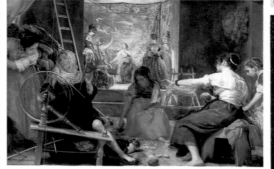

66
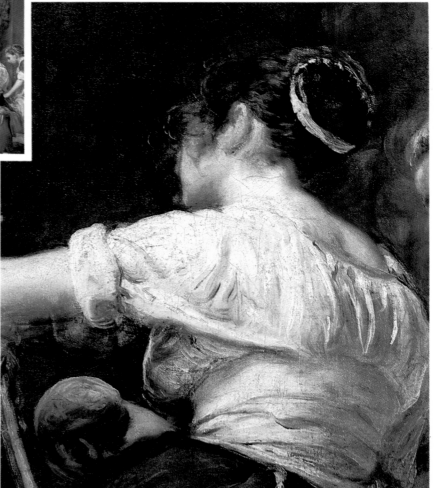

67

68
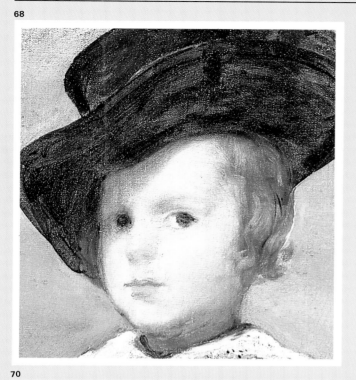

69
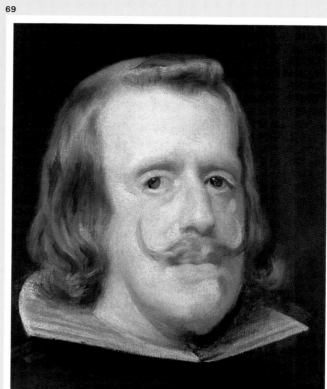

70
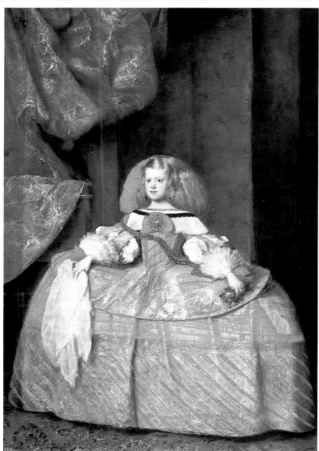

71
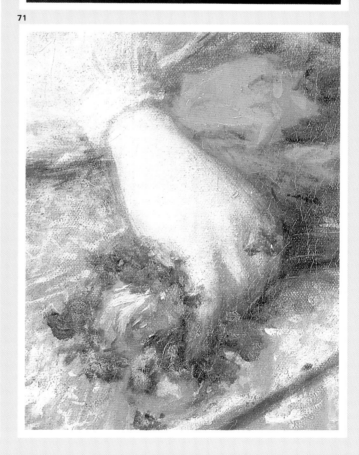

林布蘭及明暗對比法

林布蘭 (Rembrandt, 1606–1669) 不同於其他荷蘭畫家,他一生未曾遊歷過別的國家。他出生在萊登 (Leyden),並在那裡生活了二十五年,之後遷居到阿姆斯特丹直到六十三歲去世。「如果在荷蘭我們即可研習到達文西或提香的畫作,為什麼還要去義大利看他們的作品呢?」他說,儘管他不是直接受義大利畫家的影響;然而,他從十五歲到十八歲就隨萊登兩位畫師當學徒,而這兩位畫師都曾在義大利工作過。後來在阿姆斯特丹,他又隨曾經在義大利工作並對卡拉瓦喬充滿激情的畫家拉斯曼 (Lastman) 學習。

十七世紀初期,卡拉瓦喬對烏特勒克(Utrecht) 產生很大的影響,烏特勒克當時也在義大利工作。當他們回到荷蘭,滿腔激情促使他們創建了一所「烏特勒克學校」,該校以卡拉瓦喬畫風為基礎,所提倡的卡拉瓦喬主義風行了整個荷蘭,對哈爾斯(Hals)、維梅爾(Vermeer)、以及林布蘭都產生很大的影響。

卡拉瓦喬強烈對比的手法對林布蘭明暗法(Chiaroscuro)技巧(或者說作畫時強調從亮到黑之間變化的一種技法)的影響是十分明顯的。假如將林布蘭年輕時作的畫,與他三十歲以後所作的畫作一個比較,我們會發現他是如何在他大部分的作品中逐漸用濃厚的陰影來強調色彩和人物造形。

為更進一步瞭解林布蘭的風格特徵,從圖72和圖73可以窺其一斑。

關鍵在於畫的主題採用直接照明來呈現,其餘部分則覆蓋了陰影,只留下隱約看出物體形貌的光。其強烈對比的手法與卡拉瓦喬如出一轍。

圖72、73. 林布蘭(1606–1669),《神聖的家庭》(The Sacred Family),巴黎羅浮宮。《淫婦圖》(The Adulteress),倫敦,國家畫廊。從這兩幅畫中,我們可以瞭解明暗法,或者說光和陰影的手法。為強調明暗關係,林布蘭用強光凸顯主題,用對比敘述故事。

72

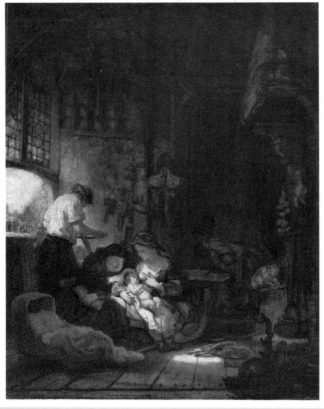

73

普桑風格畫家與魯本斯風格畫家

1671–1672

1671年在法國皇家繪畫學院曾出現過一次激烈的辯論，也就是所謂的色彩與構圖之間的爭論。辯論的兩派，一派是普桑風格派，認為構圖是繪畫的根本要素，他們用拉斐爾、卡拉契(Carracci)、普桑等作品完美的構圖與計畫據理力爭。普桑更被喻為法國最偉大的古典主義畫家（一個普桑風格畫家常在討論中引用以作為愛國論調的觀點）， 被用作論證強調形式高於色彩的根據，認為圖像設計和構圖是首要的，色彩是次要的：「繪畫必須要有最大限度的道德內容；圖像設計必須與其內容本身相一致，色彩不應當刺激任何感官上的吸引力，這種吸引力會使視覺協調產生偏差。」

另一派主張色彩為主的畫家則用自然主義作為主要武器。「繪畫是對真實生活和自然的摹做，」 色彩主義者說，「而且色彩是摹做自然最可信的媒介。」這是基於一般威尼斯自然主義者和畫家提香的思想基礎所提出來的。但是「對真實生活和自然的摹做」在法蘭德斯派(Flemish)的繪畫中也有所體現，尤其是魯本斯的作品，隨著爭論的繼續，他的系列畫《瑪麗‧德‧美第奇的一生》(Life of Marie de'Medicis)在巴黎的出現，更讓色彩主義者稱自己為魯本斯風格畫家。

儘管沒有發生流血事件，但爭論、攻擊、辯證是如此地激烈，以至於一些歷史學家認為這場爭論是十七世紀在法國最為重要的藝術運動。終於，由學院院長查爾斯‧理本(Charles Lebrun) 終止了這場爭論，他說：「色彩的功能在於可滿足眼睛，而構圖則滿足大腦。」 根據同時代的法國歷史學家羅杰‧德‧彼爾斯(Roger de Piles) 所言——他非常敬佩魯本斯並站在捍衛色彩主義和明暗法一邊——實際上，普桑風格畫派與魯本斯風格畫派之間的爭論從開始便涉及學院教學規則的爭議，對想像力和創造力多少帶有敵意，而這二者恰好是藝術發現的根本；其實，這樣的爭端不外乎是為了能控制繪畫藝術的局面。

74

75

圖74、75.尼克拉‧普桑，《大衛的勝利》(David Triumph)，馬德里，普拉多博物館。魯本斯，《草帽》(The Straw Hat)，倫敦，國家畫廊。普桑風格畫家與魯本斯風格畫家曾經有過一次歷史性的爭論，一方贊同普桑強調構圖的想法，另一方則贊同魯本斯強調色彩的使用。

既亮又黑的繪畫：哥雅

人們認為哥雅 (Francisco de Goya y Lucientes, 1746–1828) 在同時期的畫家中居於承上啟下的地位，他既是老畫師們之中最晚到的朋友，又是現代畫家中最早的先驅。由於他的多才多藝，想從他鮮明的風格、題材或個性為其定位並不容易。他曾於同一年裡，在馬德里畫了壁畫《弗羅里達的聖安東尼奧》(San Antonio de la Florida)，以及《隨想曲系列》(Los Caprichos Series)蝕刻作品。在這些作品中他尖銳地抨擊了腐敗的社會和基督教會的儀式。1776年，為皇家掛毯廠繪製的六十餘幅系列圖稿，色彩明亮、輕快(圖76)。 四十年以後，他又創作了著名的黑畫 (Black painting)，為二十世紀表現主義運動開創了先河。

他畫上層社會人士——愛爾柏公爵、查爾斯四世皇族家庭、女演員——也畫馬德里下層社會的美女和俊男，還畫因戰鬥不屈而倒在法國處死隊槍彈下的人們。除此之外，他還有兩幅著名的關於西班牙反對拿破崙戰爭題材的繪畫，《1808年5月的第二天與第三天》(The Second of May and the Third of May 1808)，及系列蝕刻作品《戰爭之災難》(The Disasters of War)。

哥雅並不拘泥於單一的繪畫風格，而是從一種風格自由地走向另一種。同時代的那些西班牙畫家，不是追逐洛可可(Rococo)的遺風，便是跟在新古典派後面打轉；在法國，查克一路易·大衛 (Jacques-Louis David) 被看作是新古典派無可爭議的典型。儘管所有歐洲繪畫描繪的都是古代歷史的題材，主題人物的穿著類似希臘人和羅馬人，哥雅卻不然，他用自己獨特的方式去畫，他說：「我只有三位導師：自然、委拉斯蓋茲和林布蘭。」由於獨特的觀察力和個人風格，他創造的作品風格鮮明，如《賣牛奶的女工》(Lechera de Burdeos)，其構圖、色彩、技法等在在都使這幅畫被放在印象主義的前導位置。

76

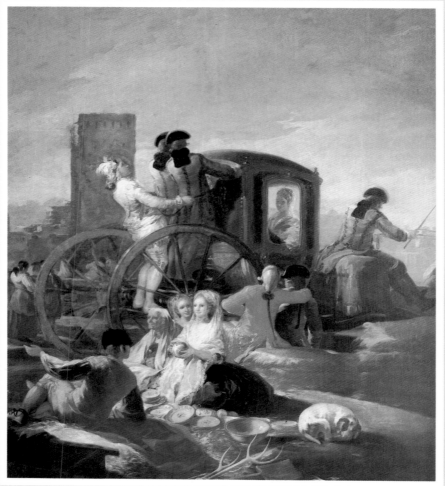

77

圖76、77. 哥雅，《馬車伕》和《演說》。儘管這兩幅畫在方法和技藝方面多少有相悖的地方，卻是表現哥雅多才多藝和風格獨特的好例子。繪畫中他盡量避免用洛可可和新古典主義的風格作畫，即使它們是當時最為流行的風格。

78

粉彩與水彩（十八世紀）

大約在三千年前，埃及人首先使用了水彩顏料，用它在紙莎草和羊皮紙上作畫。亞勒伯列希特・杜勒(Albrecht Dürer)再度使用水彩顏料是在十五世紀,而達文西大約也是同時使用粉彩的。但一直到十八世紀,二者才作為繪畫媒介直接在美術界產生很大的影響。這時英國畫家又開始啟用水彩畫,畫家包括珊得比(Sandby)、寇任斯(Cozens)、德・溫德(De Wint)。粉彩則被用來畫肖像,如奎丁・德・拉突爾(Quentin de la Tour)、卡里也拉(Cariera)、夏丹(Chardin)、佩宏諾(Perroneau)等畫家都喜歡畫粉彩畫。

此頁為粉彩分類:格倫巴契(Grumbacher)192色粉彩筆(圖78),林布蘭(Rembrandt)330色粉彩筆 (圖79),以及森尼利(Sennelier)528色粉彩筆 (圖81)。 有較大範圍的色選是很有必要的,因為粉彩直接用於畫面而不易混色。還必須記住:坎森米—泰特(Canson Mi-Teintes) 有色紙是畫粉彩最理想的材紙。色粉筆(Chalk)在許多方面類似粉彩筆,只是它們的質地(Texture) 較為粗糙。不同的色彩順序用起來會更方便,例如右邊的灰色組合 (圖80)。

水彩顏料無論是盒裝的還是管裝的,使用時都很方便(圖82A 和B),可以依個人愛好而選擇。必須有一張不輕於250克——或相當於這樣厚度的紙。此外還需要貂毛筆或合成材料製成的筆 (圖83A 和B),海綿(圖83C)和吸水紙(圖83D) 也很有用,可吸掉過剩的顏料和抹去多餘的筆痕。為了保留紙的白度,還要用些遮蓋液(圖83E,記得始終要小心地用普通筆,而不能用貂毛筆)和一些棉花棒並行處理 (圖83F);或者用白色蠟筆先打底稿(圖83G)。當然,水彩畫的「純粹派畫家」是不接受用不透明水彩這種「褻瀆」的方法繪製白色:白必須是紙本身的白。

79

80

81

83

82A

82B

82A

A
B
C
D
E
F
G

1
2
3
4
5
6
7

第一位抽象派畫家：泰納

泰納 (Joseph Mallord William Turner, 1775–1851) 開始他成功的藝術生涯是在十四歲專門從事水彩畫那年。即便在二十幾歲時，他開始畫油畫，從此他一生便用這兩種材料作畫。

泰納是浪漫主義運動的熱心追隨者。他所描繪的都是些激昂的主題以及宇宙的自然力量——雪崩、大地、風、火等。這些是他早期油畫作品的內容。

泰納經常去義大利和威尼斯旅行，不斷對自然現象進行詩意般地描繪。天空的色彩和光、運河中的水以及威尼斯晨靄與霧中的建築物輪廓都激勵著他去畫最美的水彩畫，直到後來才轉變成色和光輝映的狀態。泰納在生命最後的幾年中幾乎不涉及象徵或比喻的主題，他成為抽象藝術 (Abstract art)的先驅。

泰納用化名住在泰晤士河邊一幢年久失修的房子裡，直至在孤寂中去世。他怪癖、內向並且逃避現實，但他是個天才。他立下遺囑將他的一大批畫——300 幅畫與大約 20,000 幅草圖及水彩畫無償贈送給英國政府。

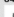

84

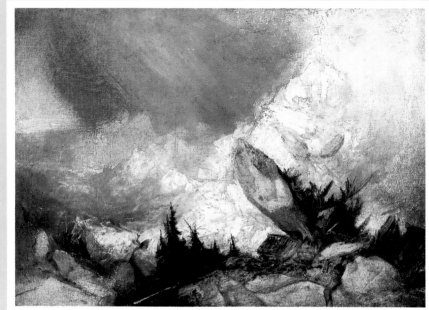

85

圖84、85. 泰納，《被雪崩毀壞的村舍》(Cottage Destroyed by an Avalanche)，《光與色》(Light and Colour)。倫敦，泰德畫廊 (London, The Tate Gallery)，這兩幅畫描繪了驚心動魄、不同尋常的景色，暗示著抽象藝術的到來。

安格爾和德拉克洛瓦的比較

安格爾 (Ingres, 1780–1867) 是法國皇家學院一位傑出的畫師，也是對線條和造形研究準確且嚴謹的不屈鬥士。而德拉克洛瓦(Delacroix, 1798–1863) 則是一位浪漫主義的典型，既充滿激情又非常尖銳，沒有規範能束縛他的創造力。

他們是不同的，用不同的方式思考問題。安格爾曾經說過：「構圖即一切，它就是藝術本身。」德拉克洛瓦則持這樣的觀點：「畫家不是配色師而是照明者，而

87

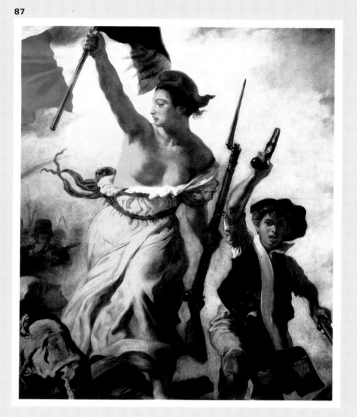

且也決不是油漆匠。」他們互相憎恨。當德拉克洛瓦同意成為學院成員時，安格爾暴燥地說：「我發現這個畜生是一個如此愚笨和無知的畫家，我簡直想與學院斷交！」德拉克洛瓦針對安格爾的作品也說：「腦子不健全的人才畫這樣的東西。」

這兩位傑出的畫師始終互相爭吵著：安格爾的繪畫較為古典且要求完美；德拉克洛瓦則是一位叛逆與革命性的色彩藝術大師。然而，孰勝孰敗是很明確的，我們只消看看三十年後攝影家波爾·拿得 (Paul Nader) 在家舉辦的展覽就知道了，地點在：Number 35 Boulvard des Capucines, Paris.

86

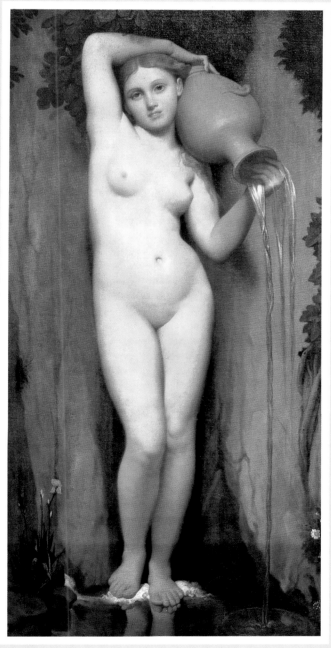

圖86. 安格爾，《泉》(The Spring)。巴黎羅浮宮。安格爾一生信奉學院派的精確與刻板的原則，偶會得到這樣冷淡的評價：「這似乎太完美了。」哲學家奧提格與格特 (Ortega y Gasset)說。為此，安格爾從不承認德拉克洛瓦的創新。

圖87. 德拉克洛瓦，《自由領導人民》(Freedom Leading the People)，巴黎羅浮宮。德拉克洛瓦是安格爾的對立者：他是一位孜孜不倦、具有洞察力，浪漫的色彩大師，他不喜歡安格爾靜態的風格。而德拉克洛瓦開放的風格激勵著早期的印象派畫家。

「最初的印象」：馬內和莫內

自十八世紀中葉以來，巴黎羅浮宮每年都舉辦一次稱之為「沙龍」(Salon)的美術展覽，展出數以千計的繪畫和雕塑作品。過去作品接受與否總是由帶有偏見的評審委員會決定，他們的決定也常引起很大的爭議。1863年評審委員會拒絕了大約2,000幅繪畫和1,000尊雕塑，引起極大公憤，導致另一個沙龍組織的產生，即「落選者沙龍」(Salon des Refusés)。

同年，馬內(Manet, 1832–1883)的作品《草地上的午餐》(*Luncheon on the Grass*) 被沙龍接受，招惹來逾7,000個參觀者的譏笑和諷刺。莫內(Monet, 1840–1926)、畢沙羅(Pissarro)、雷諾瓦(Renoir)、塞尚(Cézanne)、格爾勞明(Guillaumin)等的作品也在其中。兩年後，1865年的那次沙龍展出了馬內的《奧林比亞》(*Olympia*)（圖88），再次引起公眾的反對和批評。希奧菲爾·格提(Théophile Gautier) 在《勒莫尼提》(*Le Moniteur*)中寫道：「《奧林比亞》除了有一個病懨懨的女人躺在呈肉色的床單上之外什麼也沒有，這種構圖是毫無價值的……。」最後，馬內、畢沙羅、雷諾瓦、塞尚、希斯里以及另一些畫家決定組織自己的畫展，時間為1874年4月15日，地點在攝影家波爾·拿得的家中舉行。這些畫中有一幅莫內畫的《印象，日出》(*Impression, Sunrise*)。路易斯·雷爾瑞(Louis Leroy)批評這幅畫——想像畫家對於莫內的作品會作出如何反應：「印象……我的確印象深刻，這兒必定存在著某種印象。」這段譏諷地談話，便是印象派一詞的由來，意思是指以「馬內幫」出名的畫家。儘管展出是失敗了，但馬內和莫內仍堅持繼續創作和為他們的繪畫技法辯護。與他們一起的還有畢沙羅、塞尚、竇加、雷諾瓦、貝爾特·莫利索、希斯里、格爾勞明以及惠斯勒。後來，印象派作為一種運動獲得普遍認可，它使得原本只注重在畫室裡用暗色畫歷史、宗教、神話題材的繪畫，轉而注重日常所見的東西，特別是光和色，強調直接面對自然作畫。

88

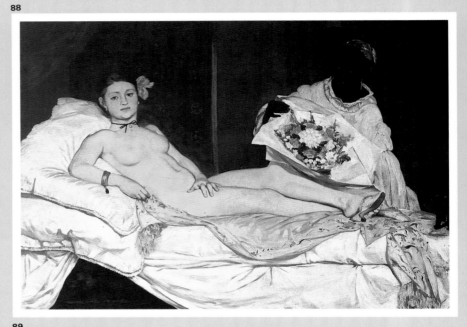

89

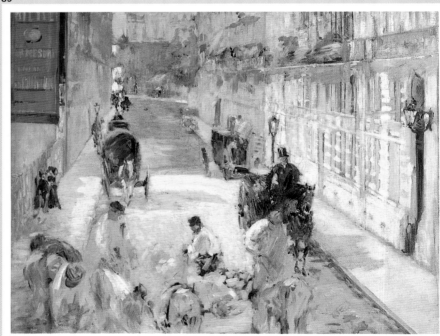

圖 88、89. 馬內 (Édouard Manet)
(1832–1883)，《奧林比亞》(Olympia)，巴
黎羅浮宮。《柏恩大街的人們》(The People
of Berne Street)，私人收藏。
儘管馬內作品《吹笛者》(The Fifer)、《草
地上的野餐》(Luncheon on the Grass)、
《奧林比亞》開啟了「印象主義」的風潮，
但他不參加由竇加組織發起的八次展覽，
以此表示對這個運動的第一個暱稱「馬內
幫」(Manet's Gang)的不滿和抗議。

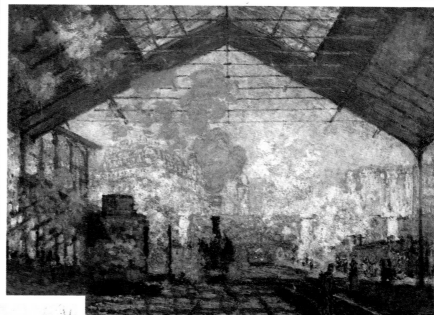

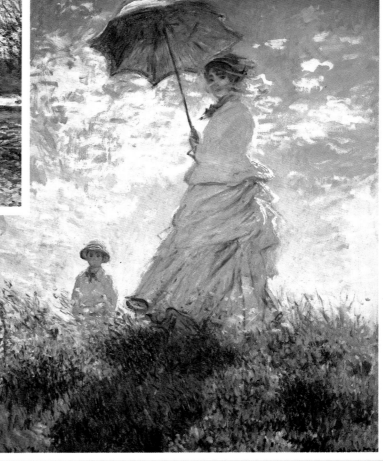

圖90至92. 莫內，《凡修之雪》(Snow in Vétheuil)，
《聖—拉瑟車站》(Saint-Lazare Station)，巴黎羅浮宮。《持陽傘的女人和孩子》(Woman with a
Parasol and Child)，倫敦，國家畫廊。莫內參加
了所有印象派畫展，就他的戶外畫及他在研究光
和色彩的形式效果方面的興趣而言，莫內可能是
最具代表性的一位印象派畫家。有一幅很好的畫
例可以在瑞姆大教堂 (The Cathedral at Reims) 中
見到，他在自己的庭院中畫了《睡蓮系列》(The
Water Lilies Series)，對此他畫了許多草圖。有幾
幅畫和壁畫(Paneaus)在巴黎橘園(L'orangerie)兩
個大型的沙龍中展出。

切夫勒，哥布林掛毯廠的印染家

1824年，化學教授切夫勒 (Michel-Eugène Chévreul, 1786–1889) 被任命管理哥布林掛毯廠印染車間。這家廠建於1601年法國亨利四世期間。他除了一些重要的發現和管理上的研究之外，於1839年還寫了《鄰近色對比與色彩調和的規則》(*The Law of Simultaneous Contrast and Harmonization of Colors*) 一書，創立了印象派和新印象派繪畫的科學原理 (這些概念後面還會討論)。他的另一本書為《色彩及它們在工業藝術中的運用》(*Colors and Their Applications to the Industrial Arts*)

(1864)。切夫勒在書中用色輪編排和說明自古就使用的14,400種顏色，並試圖考證、歸類、命名和確定所存在的每種顏色的特性。要不是十八世紀末曾進行過系統的數量統計，結果總共達30,000種不同的顏色，或許我們會覺得有些誇大。圖93對切夫勒的發現是一個總結。從左到右我們可以得知何時起用何色：史前人們僅用六種顏色；到西元前3000年前時，埃及人又增加了五種或更多一點。從那時起又經歷了古希臘和古羅馬，直到二十世紀為止。

圖93. 以下所列圖表顯示從史前時代到現在為止的彩色顏料的演變。例如埃及藍在西元前3000年已被造出，群青大約在七世紀左右，而普魯士藍則到了十九世紀才開始被使用。

93

彩色顏料的演變

西元前30000年	西元前3000年	西元前2000年	西元前1000年	一世紀

油畫顏料

今天我們畫油畫的方法事實上仍與范艾克時期所用的方法一樣，將粉狀顏料或色料(Pigment)與液狀顏料結合劑(Binder)混合。所不同的是顏料的製造和保存方式。幾百年來，畫家一直在畫室裡製作自己的顏料。十九世紀中葉，製造商開始生產高品質的油畫顏料。油畫顏料被小心地保存在小小的獸皮袋子裡，袋上的小孔用來擠出顏料。這種相當原始的操作持續到1840年，溫莎＆牛頓公司 (Winsor & Newton) 開發出玻璃注射器才有所改進。一年以後，又出現了現在普遍使用的金屬管。

可能你知道最普通的油畫基底是裱在木板上的油畫布或棉布，但也可以在卡紙、木頭或一般紙張上畫油畫。畫筆一般用狗毫筆，但最好用貂毛或松鼠毛筆調和油彩。多數畫家不是用亞麻仁油便是用松節油作溶劑，或將兩種油各摻一半混合使用。另外還需要有一把抹刀之類的工具，可用來刮去或調拌油彩，以及清理調色盤。最後，還必須有一些廢紙或舊報紙用來清洗畫筆，這也是不可缺少的。

94

世紀　　二十世紀

石膏白
鉛白
鋅白
提香白
灰
那不勒斯黃
鎘黃
雌黃
黃褐黃
赭色
斯比亞褐色
瀝青
鐵紅
紅
硃砂
鎘紅
紅澱
土耳其紅
泰爾紫
石綠
銅綠
土綠
翠綠
天藍
鈷藍
埃及藍
群青
普魯士藍
酞菁藍
深紫藍
煙黑
象牙黑

秀拉的視覺混合

左基・秀拉(Georges Seurat, 1859–1891)非常熱衷於科學與美學,對色彩和視覺的理論研究可以說是到了廢寢忘食的地步。他的許多出版品以及對色彩的吸收與反射方面的調查,得出「加法混色」的結論,或者說因為眼睛會將色彩合併,視覺上的混合使畫面重新產生了新的效果,亦即小色點經反射透過視網膜結合而產生另一種色彩效果,從而替代了人工調色。為了解釋得更清楚些,我們可以這樣說:想要描繪綠色效果時,秀拉會用極小的黃點和藍點,一點緊挨著另一點,在一定距離看去就成了綠色。

秀拉第一幅重要的繪畫,被認為是運用該技法 —— 稱之為「分割主義」—— 最成功的例子,就是《週日的大傑特島》(圖97)。美術史家認為這種技法是色、光、空間的調合畫法,也稱新印象派、點彩派。點彩派是後來最常使用的說法。

點彩派畫法被希涅克(Signac)、道博斯—彼萊特(Dubois-Pillet)、格羅斯(Gross)、路斯(Luce)以及許多畫家所採用。畢沙羅曾畫過一些點彩派的畫,後又回到印象派。梵谷與高更也曾短暫體驗點彩派畫法。

圖95、96. 加法混色:圖95中的方框圖像,經放大為圖96的樣子,說明顏色經過分解為點(深藍、紫紅、黃、黑)後,經聯結而產生適當的顏色。

圖97. 秀拉,《週日的大傑特島》,芝加哥藝術中心(The Art Institute of Chicago)。

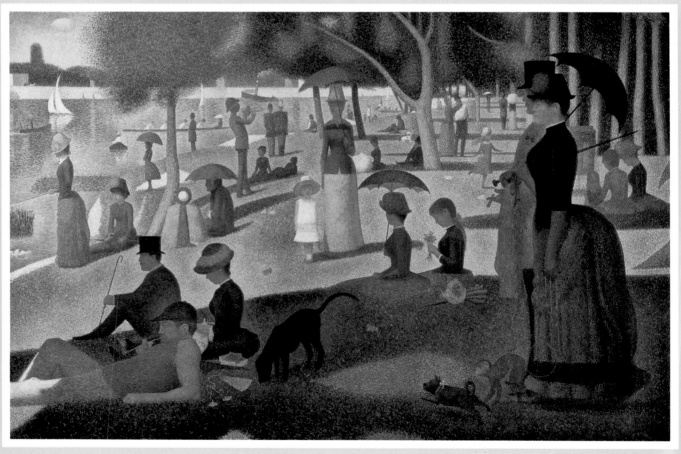

塞尚，現代繪畫的先驅

雷諾瓦描述塞尚 (1839–1906) 像「野獸般地可怕，喜歡擾亂神的旨意。」雷諾瓦解釋道，有時塞尚作畫時，他會突然大叫：「決不算完！決不！決不！」有時，一天辛勞的工作之後，他會拿畫刀刮去所畫的一切……或者乾脆將它扔出窗外，他是個完美主義者嗎？是的，但不是指他在「潤筆」的時候，而是在面對作畫對象發現和捕捉「感覺」的時候。正因為這個原因，他是個下筆很慢的畫家；也正因為如此而總是大叫：決不算完！更由於同樣的原因，塞尚割斷了自己與印象派的聯繫。按照他的想法，印象派只是捕捉一種印象，而他所要做的——用他自己的話說——「是要將印象轉變為某種固定和永久的東西。」顯然，他稱得上是現代繪畫的先驅。塞尚是唯一不允許自己只專注在模特兒之中的畫家；相反地，他畫他所想畫的東西，並盡力去接近自然，這意味著他已從追求與物像相一致的傳統繪畫方式中解放了出來。

1906 年 8 月，在他七十七歲去世的一個半月前，塞尚在給朋友和畫友愛彌兒·貝納 (Emile Bernard) 的信中寫道：「我不斷研究周圍的大自然，相信多少有些進步，希望你能來這裡，因為我感到非常孤獨。我又老又病，但發誓要為畫而死。」

圖98. 保羅·塞尚，《藍色花瓶》(*The Blue Vase*)，巴黎羅浮宮。

圖99. 塞尚《聖·維克山》(*Sainte-Victoire Mountain*)。巴黎，奧塞博物館。

圖100. 塞尚，《沐浴者》(*Bathers*)，莫斯科，普希金博物館 (Moscow, Pushkin Museum)。

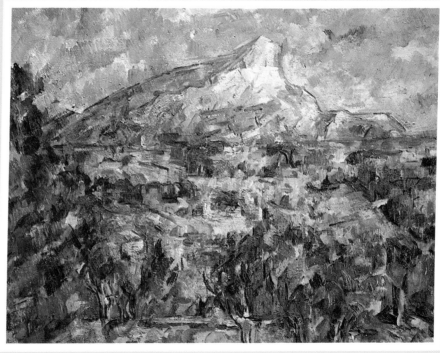

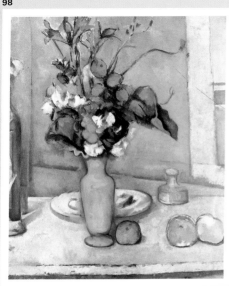

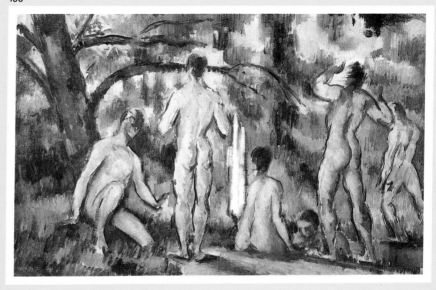

狂人梵谷

1890年7月27日下午，在奧佛—桑—奧埃斯 (Auvers-Sur-Oise) 的一塊麥地上，文生・梵谷 (Vincent van Gogh, 1853–1890) 將子彈射入自己的胸膛。兩天後他死時只有他兄弟塞奧 (Theo) 在他身邊。參加葬禮的悼念者中有彼爾・泰戈 (Père Tanguy)、愛彌兒・貝納、路聖・畢沙羅。報上訃聞欄中並未提及他——當時只不過是一個貧困、精神錯亂的畫家之死罷了。然而在1990年7月29日，為紀念他逝世一百周年舉辦了一個特別的梵谷繪畫展，共展出133幅畫。這次展出由荷蘭女王及二十五位身居顯職的官員所發起，其中包括大使館官員、總理、部長和文化官員。作品是從各國四十八個博物館及幾十處私人收藏借來，展出期間參觀者達 1,500,000 人次，參觀者的隊伍長達4英里。

梵谷一生只賣過一幅畫：《亞耳的紅葡萄園》(*Red Vineyards in Arles*)，賣了四百法郎。而1990年在紐約的蘇士比拍賣場，這個狂人的畫賣了53,900,000美元。

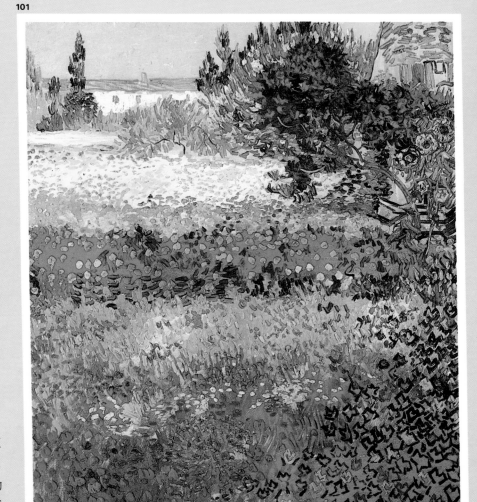

101

圖101. 梵谷，《在亞耳的花園》(*Garden in Arles*)，私人收藏。

圖102.《柔林郵差》(*The Roulin Postman*)，波士頓，藝術館 (Boston, Museum of Fine Arts)。

圖103.《阿蔓德・柔林》(*Armand Roulin*)，瑞士，福克旺・埃森。(Switzerland, Folkwang Essen)。

圖104.《布滿星空的夜晚》(*Starry Night*)，紐約，現代美術館(New York, The Museum of Modern Art)。

圖105.《亞耳沙灘》(*The Sand at Arles*)，聖彼得堡，俄米塔希 (Saint Petersburg, The Hermitage)。

圖106.《在亞耳的房間》(*Room in Arles*)，阿姆斯特丹，國立美術館 (Amsterdam, Rijksmuseum)。

102

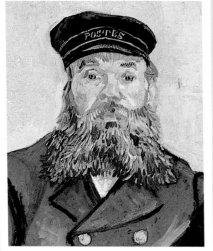

103

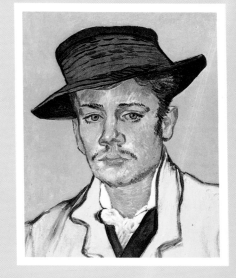

104
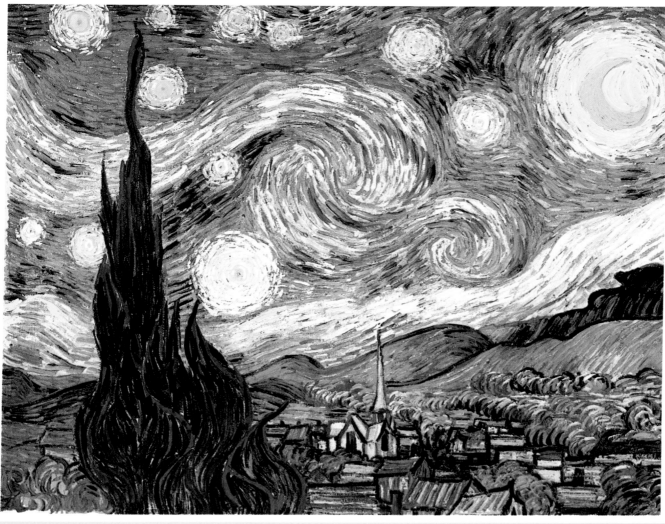

105
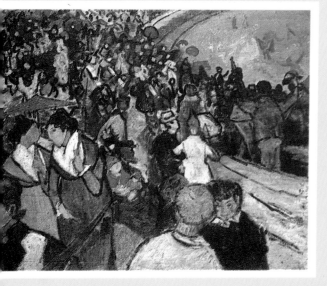

106

野獸派

1905年秋季沙龍的主展廳裡，陳列在那裡的系列畫打破了以往傳統，這些畫用抽象、單調、強烈的色彩構成，既簡化又扭曲，紅色的臉，綠色的暗部，或綠色的大鵝卵石鋪成街道，每幅畫看來都顯得很荒謬。

儘管其中一些畫家如馬諦斯和阿貝爾·馬克(Albert Marquet)有一定的知名度，但多數畫家是沒沒無聞的，只參展過一二次。主展廳還陳列了馬克創作的一尊孩子軀幹和一尊婦女半身像，其樣式類似十五世紀佛羅倫斯的樣式。當前衛雜誌 *Gil Blas* 的評論家路易斯·沃克瑟斯在畫展開幕式那天進入會場時，他對著馬諦斯大叫：「這是唐那太羅在野獸的房子裡！」他的話被刊登在雜誌裡，就像印象派當年的情況，野獸派 (Fauvism) 的稱謂從此粘在這批與眾不同的畫家身上，這些畫家包括德安、烏拉曼克、盧奧 (Rouault)、曼格尼 (Manguin)、埃蒙 (Camoin)、尚潑愛(Jean Puy)以及歐森·福瑞斯(Othon Friesz)。

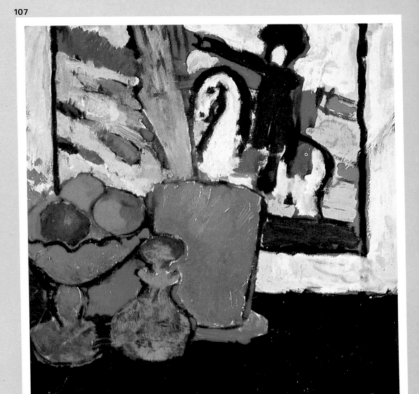

107

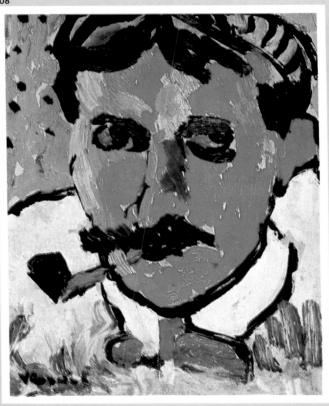

108

109

野獸派成為第一個現代畫派並證實了牟利斯·德尼(Maurice Denis)的告誡——它在現代美術史上已成為最著名的戰鬥吶喊之一:

記住這些畫,無論是馬、裸體抑或是其他主題。實際上平淡的表層覆蓋著依某種規則排列的色彩。

圖107. (左頁)亞歷克謝·雅夫楞斯基(Alexej Jawlensky)(1864-1941),《靜物與白馬》(Still-life with White Horse),盧加諾(Lugano),私人收藏。
圖108. 烏拉曼克(1876-1958),《德安肖像》(Portrait of Derain),私人收藏。
圖109. 德安(1880-1954),《幸福的人》(The Happy One),巴黎,龐畢度中心,國立現代美術館(Paris, Pompidou Center, National Museum of Modern Art)。
圖110. 德安,《馬諦斯肖像》,倫敦,泰德畫廊。
圖111. 德安,《威斯敏斯特大橋》(The Bridge at Westminster),巴黎,私人收藏。
圖112. 德安,《科盧爾大橋》(The Colliure Bridge),現代美術館;皮耶和丹尼斯·勒文(Pierre and Denis Levy)贈送。

110

111

112

畢卡索的「幾個時期」、立體派及各種「主義」

1901年，畢卡索(1881-1973)二十八歲，他用炭筆和粉彩作畫，風格近似土魯茲－羅特列克，讓人聯想起點彩派和野獸派。畢卡索就在這個時期開始了他著名的「藍色時期」。往後的四年裡，他所描繪的主題侷限在「窮人、乞丐、病弱者、傷殘者、受盡飢餓的人、妓女等。」一些傳記作家將畢卡索這段沮喪時期歸因於他一位很親近朋友卡薩吉瑪斯(Casajemas)的自殺。不僅如此，還因為那幾年特別冷的冬天與生活匱乏，那四年他是在巴黎和巴塞隆納度過的。

1905年，傳記作家馬諦尼(Martini)對這位畫家作出的努力這樣解釋：「為了平靜易亢奮的情緒，以及尋求一種寧靜和快樂的基調，故採用馬戲表演藝術的形式，像特技演員、走鋼絲者、騎馬丑角等。」這一根本的轉變被稱作是他的「粉紅色時期」。在這個時期，他放棄了過去主要使用的冷色，並開始用暖色去創作。圖113說明從藍色為主色(Dominant color)的轉變並非突然的；畢卡索是從灰色逐漸過渡到粉色（圖114），最後才用粉色的人像和紅色的背景。

到1906年冬天，畢卡索已是一位著名畫家。他創作了兩百餘幅畫，並開始用木頭雕塑，創作出一些非常優秀的雕刻品，幸虧有斯登(Stein)兄弟和俄國商人斯庫金(Scukin)的資助，由於他們熱心的購畫，畢卡索才能不斷地用相同的方式，如印象派或野獸派的方式進行創作。然而畢卡索是在尋求新的東西；他關注結構與空間的再現形式。不顧朋友的勸告，他又開始著手創作一種新類型的畫，打破了西方藝術中有關透視、臨摹、光以及陰影所有的規則。

113

114

1907年春天，他作了二十餘幅草圖與構圖，興奮之餘，畫了第一張立體主義繪畫《亞威農的少女》(Les Demoiselles d'Avignon)。這是當代美術最著名的繪畫之一，它改變了整個時期美術的期望和理論。

事實上，畢卡索走的道路是從立體主義（即贊成形式高於色彩）開始，到1913年發展為幾何抽象或拼貼立體主義，它要求在形式上完全主宰圖像。而表現主義則要讓色彩再度成為主人翁，接踵而來的各種「主義」：包括「未來主義」、「歐普藝術」、「普普藝術」、「照相精密寫實主義」等等，色彩在其中無所不在，某些情況下仍為繪畫的決定因素。

圖113. 畢卡索，《生活》(Life)，克里夫蘭藝術博物館(Cleveland Museum of Art)。漢納基金會贈送。畫過許多初步的草圖與著色後，最後才完成這樣的定稿。

圖114. 畢卡索，《馬上的丑角》(Harlequin on a Horse)，美國，麥倫夫婦收藏。該畫為畢卡索1905年所畫，正值他「粉紅色時期」的初期。

圖115. 安迪·沃霍爾(Andy Warhol)(1930-1987)，《瑪麗蓮》(Marilyn)，利得畫廊(Leder Gallery)。沃霍爾用一種特殊技法創作了一系列著名的肖像：將同一張圖像重複印刷好幾次，每一次都改變色區，透過並置色彩的對比產生特殊效果；像這張《瑪麗蓮·夢露》的印刷品，就是普普藝術(Pop Art)中最流行、也是最有代表性的作品之一。

圖116. 瓦西利·康丁斯基(Wassily Kandinsky)(1866-1944)，《黃，紅，藍》(Yellow, Red, and Blue)。巴黎，龐畢度中心，現代美術館。

圖117. 侯貝爾·德洛內(Robert Delaunay)(1889-1941)，《日輪》(Solar Discs)，紐約，現代美術館。

115

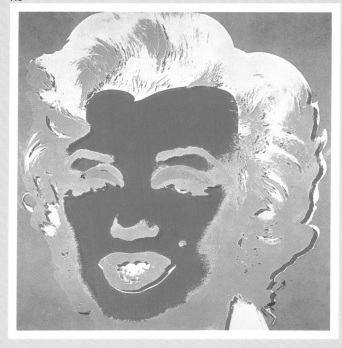

116

117

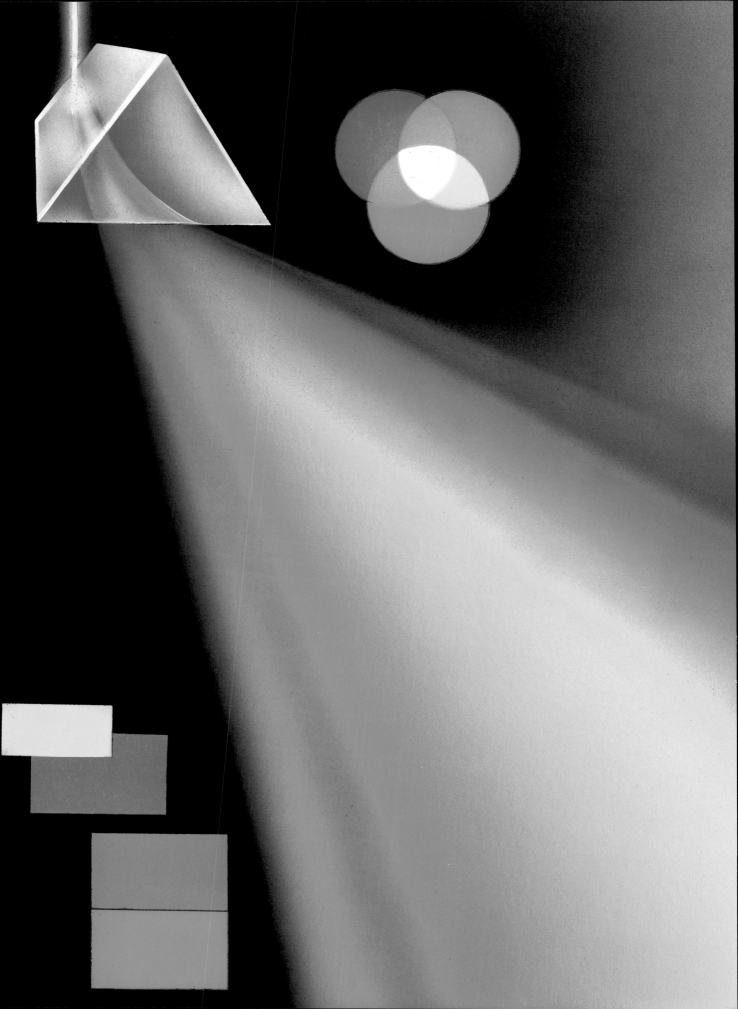

艾薩克·牛頓(Isaac Newton)發現色彩就是光；湯瑪斯·楊(Thomas Young)運用三種色彩重現光譜的所有顏色；詹姆斯·克拉克·麥斯威爾(James Clerk Maxwell)與海因里希·赫茲(Heinrich Hertz)確立了光以波的形式傳播的理論；赫爾曼·馮·赫姆霍爾茲(Hermann von Helmholtz)和湯瑪斯·楊闡明支配色視覺的生理機制；米歇爾－尤金·切夫勒(Michel-Eugène Chevreul)揭示了鄰近色視覺效果以及色彩調和法則。在本章中我們將看看這些科學家們所提出的理論對我們作畫的益處，這些知識如德拉克洛瓦所說「不是多餘的」，而是構成了所有畫家都應知曉的理論；至於諸如以下說法是不對的：「你可以學會去畫，但必須天生就會用顏料去畫。」

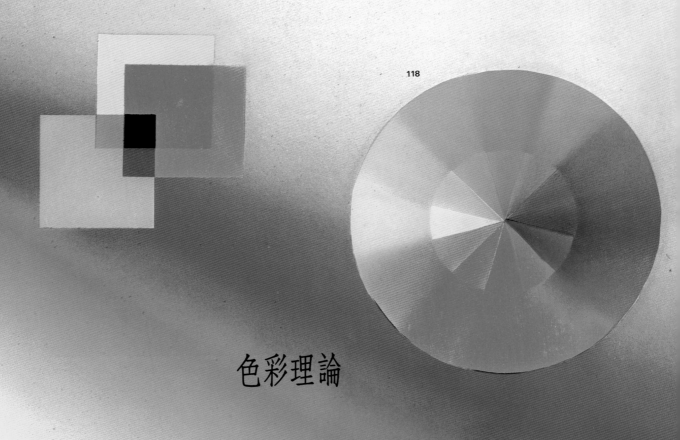

118

色彩理論

牛頓和楊

三百年前，在劍橋三一學院（Trinity College）一位年輕學生揭示了自然科學中最重要的發現──萬有引力定律，他就是牛頓。對他同時代的人而言，這項發現是如此出名，相形之下，他其他的發明就不那麼重要。這些發明包括微積分、光和色的理論。在日記中牛頓對光和色的理論作了如下的描述：「我用一塊玻璃三稜鏡來進行著名的色彩現象的實驗。我放下帷幔，只留一小孔讓陽光進入。將稜鏡放置在小孔處，把光折射到對面的牆上。看著得到的鮮豔奪目的色彩真讓人賞心悅目。」這些「鮮豔奪目的色彩」，事實上就是白光折射成光譜的色彩：即理解光是色（圖120）的一個基本步驟。

下面是光譜的色彩：

深藍　淺藍　綠　黃　紅　紫

陽光下的陣雨，每一滴雨水都起著牛頓的稜鏡作用，這些數以百萬計的「稜鏡」組成了彩虹（圖121、122）。

根據牛頓的原理，我們看到物體的色彩是因為物體接受了光，牛頓的這項發現使我們得出這樣的結論，即光譜包含了自然界中所有色彩。

一百年以後，倫敦的科學家和物理學家湯瑪斯·楊對色彩理論做了詳盡的研究。

在牛頓研究的基礎上，楊做了以下的實驗。將六盞燈分別裝上六種光譜色的鏡頭，然後點亮燈，透過改

圖119. 除了萬有引力定律和微積分外，牛頓還發現了光的自然現象，即光就是色。

圖120. 透過小孔反射光束，並在光的行進路徑上放置一個稜鏡，光則會折射成光譜的色彩。

圖121、122. 陽光穿過雨滴便形成了彩虹，在此過程中雨滴扮演著稜鏡的角色。

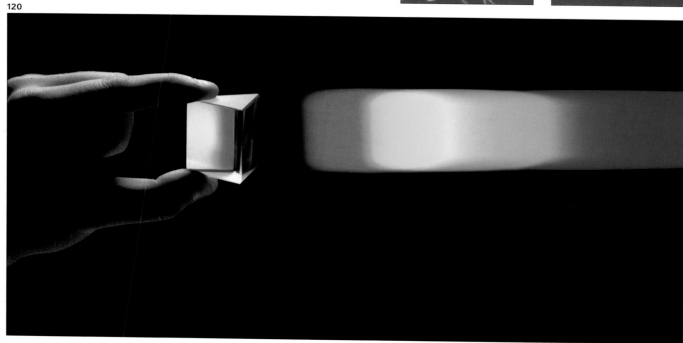

變和消除光線，他得出了新的、明確的結論：光譜的六種色彩可以減少為三種原色（紅、綠、深藍），再將這三種色彩混合就變成了白色。這項實驗使我們懂得了疊加原色的含義，那就是光譜中的所有色彩可以減少到由三種基本色（紅、綠、深藍）構成。

我也曾用三盞燈做過相同的實驗，證實了楊的實驗的真實性（圖123）。楊在實驗中還得出了另一個重要的結論，將三種基本色彩的燈兩兩相配，可以得到第二組三種較淺的色彩。紅和綠得到黃；紅和深藍得到紫；綠和深藍得到淺藍。我們稱它為第二次色。

到目前為止，我們討論了光、光的分解和白光的重組。光的色彩可以分成以下二類：

光的原色
深藍　綠　紅

光的第二次色
黃　紫　淺藍

光色自然不是畫家所用的色彩，我們用色料而不用光色作畫。後面的章節我們將討論這個問題。

圖123. 在燈光實驗中楊展示了只用紅、綠、藍三種顏色就能還原白光。

123

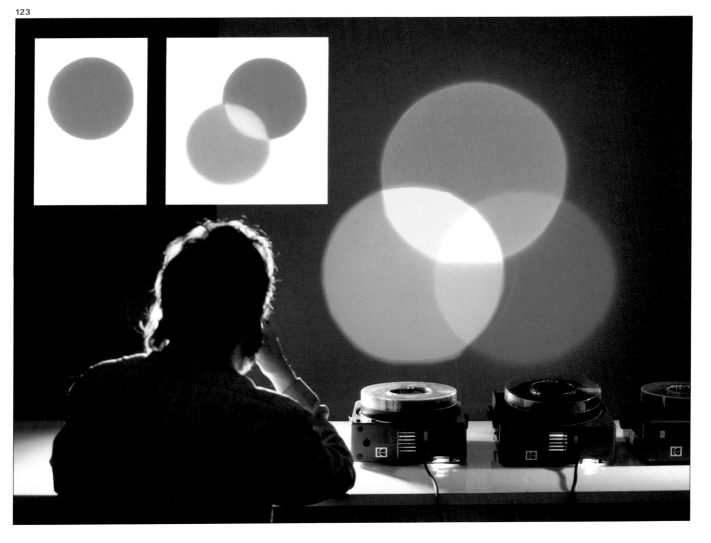

色彩的名稱

我們知道光譜由六種色彩組成，有的書上指出有七種色彩，事實上只有六種。這首先在照相工藝色選（圖形工藝行業）使用中得到了科學的證實，後又為愛克發(Agfa)和柯達(Kodak)於1936年發明的彩色反轉片（彩色透明膠片或幻燈片）所驗證。這些膠片用一種三色盒裝置，裡面裝有三種感光乳劑，分別對黃、紅、藍三色敏感。同年愛克發和柯達公司提出了兩個新的色彩名詞，後來被用於圖形工藝行業的彩色印刷之中。

紫色稱之為紫紅(Magenta)
亮藍稱之為藍（又名氰化藍）(Cyan blue)

在一九五〇年代，區分色彩的DIN標準將16.508號與15.509號定為紫紅與氰化藍，並將其確定為基本印刷色。直到八〇年代後期，紫紅色與氰化藍色才出現在色彩圖表中。今天，所有色彩製造商都採納或正準備採納紫紅和氰化藍這兩個色彩名稱。我非常贊同確立氰化藍色和紫紅色，而將深藍色改稱藍色或藍紫色，接受並保留綠色、黃色、紅色。記住，本書提及的光譜色用的就是這些色彩名稱。

圖124. 大多數人以為光譜有七種或更多種色彩，人們往往以為光譜色中有橙色和淡紫色或靛青色，而不知道藍色(Cyan blue)是那一種藍色。《色彩》一書的作者哈拉爾德·庫珀斯指出科學家常常使用第三欄中的色彩名稱。我基本上贊同哈拉爾德·庫珀斯(Harald Küppers)所提的色彩名稱，第四欄裡的則是我建議的色彩名稱。

最普遍的色彩名稱	庫珀斯認為的色彩名稱	科學家認為的色彩名稱	本書中所用的色彩名稱	光譜的色彩
淡紫色	藍紫色	藍色	藍色	
藍紫色				
藍色	藍色 (Cyan blue)	藍色 (Cyan blue)	藍色 (Cyan blue)	
綠色	綠色	綠色	綠色	
黃色	黃色	黃色	黃色	
橙色	橙色	紅色	紅色	
紅色				
紫色	紫紅色	紫紅色	紫紅色	

麥斯威爾和赫茲：電磁波

1873年，英國科學家麥可·法拉第(Michael Faraday)的學生，蘇格蘭物理學家詹姆斯·克拉克·麥斯威爾(James Clerk Maxwell)發表了一系列有關光的電磁理論的關係式，他指出光是電場與磁場同時傳播的結果。在同一時期，德國物理學家海因里希·赫茲(Heinrich Hertz)(他知道麥斯威爾及其關係式)用振盪器成功地產生了電磁波，從而證明電磁波具有光的一切特性，即反射性、折射性、干涉性、衍射性及偏振性；透過實驗還驗證了電磁

波以每秒30萬公里的速度運動。為了更進一步地理解電磁波的含義，我們首先應記住光線是能量，它只是全部光譜的一小部分。不同種類的電磁波波長各不相同，有的波長只有百萬分之一毫米，有的卻長達數千公里。為方便計算，短的波長用毫微米(Nanometer)表示，意為十億分之一米。

下圖(圖125)中表示電磁波長的圖標用的就是毫微米。光的振動範圍在380至720毫微米之間(A)，有紫外光、X射線(B)、γ射線和α射線(C)

波長為千百萬分之一米。圖標右側是油汀(D)、電視機(E)、收音機(F)和電(G)的電磁波長；後者波長達1,000公里。

圖125. 以蘇格蘭物理學家麥斯威爾的研究為工作基礎，德國物理學家赫茲發現光是由不同波長的電磁波所組成，以毫微米為單位。下面是一個電磁波的標尺，顯示光在380至720毫微米之間振動。

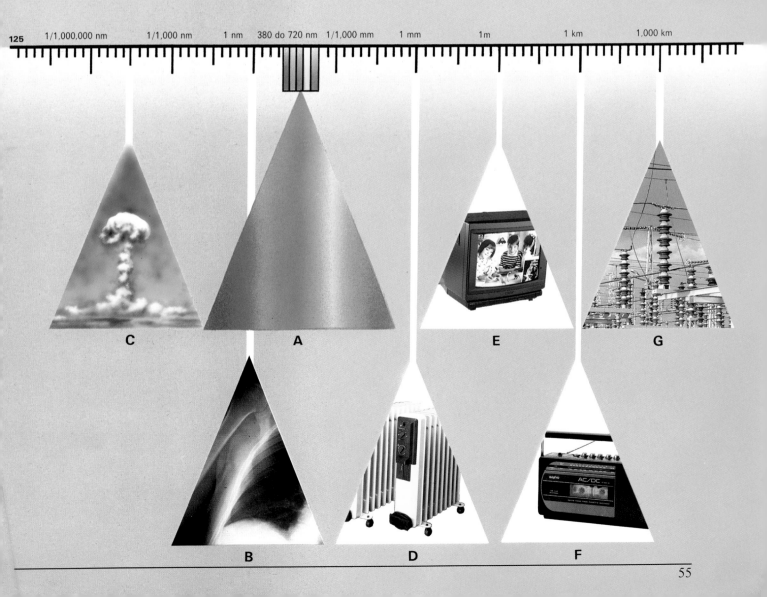

125　1/1,000,000 nm　1/1,000 nm　1 nm　380 do 720 nm　1/1,000 mm　1 mm　1m　1 km　1,000 km

C　A　E　G

B　D　F

吸收與反射

為什麼番茄是紅色的？為什麼檸檬是黃色的?為什麼樹葉又是綠色的？要回答這些問題首先應有以下三個概念：

一、色彩是光。

二、六種色彩組成白光。

三、六種色彩可以減少成紅、綠、藍三種色彩。

答案是所有東西都由吸收和反射色彩的物質構成，換句話說是因為它們吸收和反射電磁波的緣故。當紅、綠、藍三色光照射到白色物體上時，該物體將它們全部反射出來，於是產生白色（圖126A）。如果照射在黑色物體上（圖B）情況則相反，它吸收三種光色，使物體

無光，所以看起來是黑色的。同樣原理，在很暗的房間裡，即使有藍色的地毯和紅色的沙發等物品，我們也看不見他們，因為黑暗把光和色都遮蔽了起來。現在看一看圖126中紅色方塊(C)，它接受紅、綠、藍三種光色，吸收綠色和藍色，反射紅色；再讓我們看看黃色方塊(D)，它吸收藍色，反射紅色和綠色。我們知道，紅色和綠色混合之後就成了黃色；紫紅色方塊（E）受到紅、綠、藍三色光照射時，吸收綠色，反射紅色和藍色，紅色和藍色產生了紫紅色。

吸收和反射現象告訴我們光是如何透過將電磁波重疊的方式來產生物體的色彩。我們將在後面章節中討論這一問題。現在還是讓我們來看一看我們是如何看到色彩的。

圖126. 物體的色彩是建立在光的吸收和反射現象，或者說是因為光譜色彩減少為紅、綠、藍三種色彩的緣故。所以當白色物體(A)吸收和反射所有的色彩時，黃色物體(D)則接收到紅、綠、藍三種光色，吸收了其中的藍色，反射出紅色和綠色，被反射的紅色和綠色便產生了黃色。

126

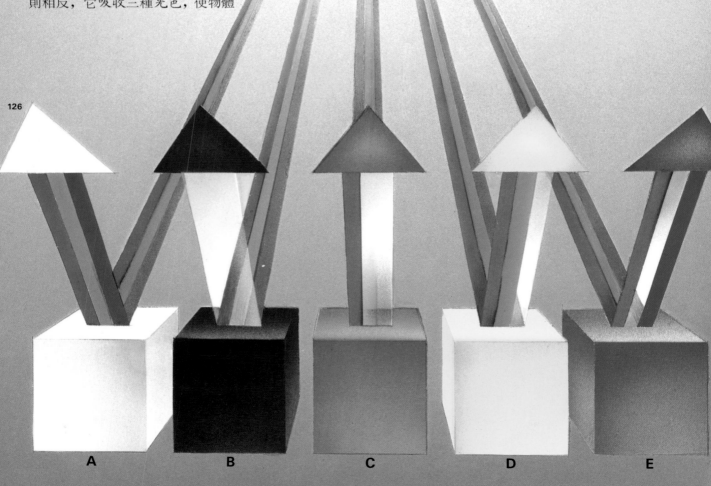

A B C D E

我們是怎麼看見色彩的

眼睛是人體中最奇特的器官。眼睛由角膜、虹膜、瞳孔和水晶體等組成。它的作用與照相機有點相像。角膜是一種保護眼睛的透明外膜；虹膜和瞳孔如同相機的變焦鏡頭；而視網膜則如同瞬時膠片一樣，它透過視神經與大腦相連，最後在大腦中形成圖像和色彩（圖127）。視網膜的功能與結構非常奇特（圖128），它的厚度雖然只有半毫米，但卻包含著12,000萬個視網膜桿(Rods)和600萬個視錐細胞。視網膜桿和視錐細胞都是知覺細胞，它們

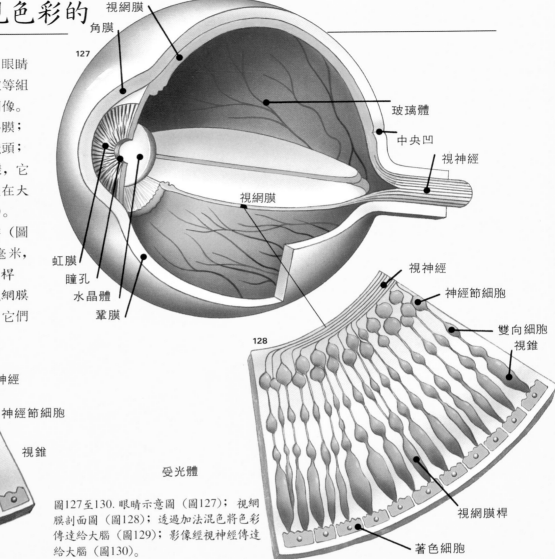

圖127至130. 眼睛示意圖（圖127）；視網膜剖面圖（圖128）；透過加法混色將色彩傳達給大腦（圖129）；影像經視神經傳達給大腦（圖130）。

能捕捉和編碼不同的光線波長來接收圖像信號，然後採用一種類似於電視中使用的方法——加法混色法——把編譯成藍、綠、紅的三種光色還原成圖像（圖129），最後經過雙向和神經節細胞將轉換成電脈衝的圖像傳送給視神經。

最後，視神經再把圖像信息傳輸給大腦，大腦經過對形狀、色彩、深度和運動等信息進行分析，然後把圖像信息轉化成可視信息（圖130）。

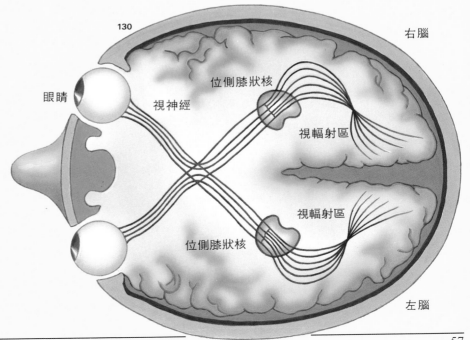

光色：加法混色

131

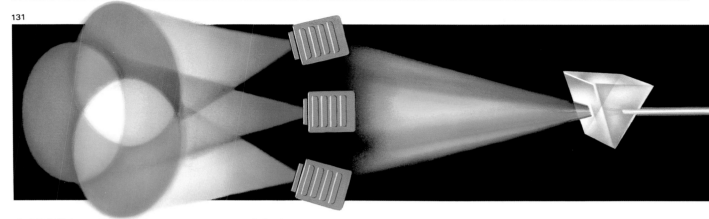

牛頓透過把三稜鏡置於光路上而將光分解成光譜色,在此實驗基礎上,他得出光是色的結論。為證實他的發現,牛頓將另一稜鏡放在光譜色通過的路線上,經過稜鏡的又一次折射,投射到牆上的光變成了白光。實驗的結果並未使牛頓滿足,他把光譜的顏色畫在一個圓盤上,然後將圓盤固定於轉軸並使轉軸高速轉動。圓盤上的顏色先混合在一起,最後圓盤成了白色。

這就是著名的牛頓盤實驗。你自己也可以做這項實驗。找一些紙板和顏料,一把帶有沙輪的電鑽。將紙板剪成圓形,並將光譜的顏色塗在上面(圖132),把塗有顏色的紙板

粘在沙輪上,開動電鑽。開始時紙板上的顏色都混合在一起,但仍依稀可見(圖133)。當電鑽全速運轉時,顏色消失,紙板變成了白色(圖134)。這項實驗加上牛頓利用兩個稜鏡使得光線重組的實驗(這為楊所證實。當他把三束燈光投射到牆上時,即得到了白光;圖131),使我們懂得光透過加法來「混色」。

要把物體「混成」白色,便要將光譜的色彩都混合在一起;要混成黃色,則色光要由紅色及綠色組成。有一次我用三色燈做了個實驗,我把紅燈和綠燈照在牆上,燈光變成了黃色。我不得不承認,這使我非常驚訝。這不可能!紅色和綠色只

會產生不鮮豔的棕色,而不是黃色。所幸的是,我馬上醒悟到黃色是將兩種光色混合在一起所產生的結果。將光量加倍,可獲得一種更明亮的光——黃色的光(圖136)。

圖131. 透過加法混色或光色的增加作用把光的原色——紅色、深藍色、綠色——兩兩相配之後,便產生了光的第二次色——紫紅色、藍色、黃色。如將光的原色:紅色、深藍色、綠色調和或放在一起,則會產生白色光。

圖132至134. 這是摹做牛頓做過的色輪實驗。當色輪快速旋轉時,由於加法混色的作用,色輪變成了白色「光」。你自己可以動手做一下這個實驗,將色輪(如圖132)固定在電鑽的沙輪上即可。

132

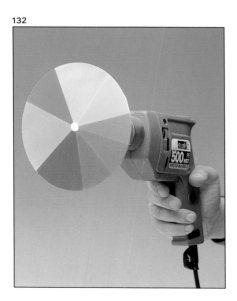

133

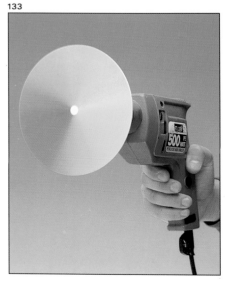

134

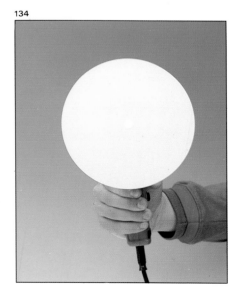

色料顏色：減法混色

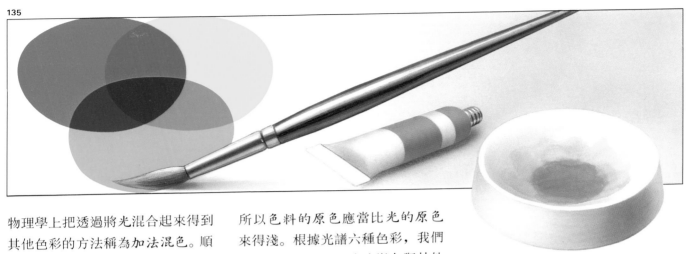

物理學上把透過將光混合起來得到其他色彩的方法稱為加法混色。順便提一下，電視圖像就是透過將混合的紅、綠、藍三種光色分布於625條光柵得到的彩色圖像。

但我們作畫時用的是色料的顏色，而不是光色。

我們不能透過混合色料來獲取光色。

混合色料色彩實際上是減少光色。要將白紙板畫成紅色，我們就從白色中減去綠的和藍的光色；要畫綠色，我們將黃色和藍色顏料調和在一起，這樣黃色吸收（消除）藍色，藍色吸收紅色，反射出去的只剩下綠色了（圖137）。在物理學中這種現象被稱為減法混色。

所以色料的原色應當比光的原色來得淺。根據光譜六種色彩，我們可以改變顏色色調或改變在與其他顏色的關係中占主導地位的一些顏色。記住，
色料的原色就是光的第二次色；
色料的第二次色就是光的原色。

圖135. 色料顏色與光色是不同的，因為減法混色或光的減少的作用，所以若將色料的原色（紫紅色、黃色、藍色）兩兩相配之後，會產生較暗的色料的第二次色：紅色、深藍色、綠色。如將色料原色混合在一起，則會產生黑色。

圖136. 加法混色：為了要「畫」光的第二次色中的黃色，可將紅和綠的光色混合來產生一種較淺的色彩——黃色。

圖137. 減法混色：為了要獲得色料的第二次色中的綠色，於是混合了藍、黃色。但在光色中，藍色(Cyan blue)會吸收紅色光而黃色會吸收藍色光，於是透過減去藍色和紅色的過程，反射出來的只有綠色了。

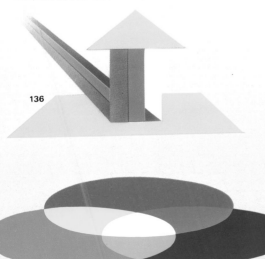

136

137

畫家用的顏色

色料的顏色，分為原色、第二次色和第三次色。

色料的原色（圖140）：
紫紅色　黃色　藍色(Cyan blue)

將上面的顏色兩兩混合可得到

色料的第二次色（圖140）：
紫紅＋黃＝紅
藍(Cyan blue)＋黃＝綠
藍(Cyan blue)＋紫紅＝深藍

在圖141（下頁）中可看到色料的原色兩兩相配所獲得的色料的第二次色。注意，如將色料原色（紫紅、黃和藍）都混合在一起會調出黑色（圖140），這進一步證實了顏色減少光色，顏色以減法混色的方式起作用。

現在再讓我們來觀察圖138中由色料顏色形成的色輪。三種色料的原色 (P) 兩兩相配得到三種色料的第二次色(S)，將色料第二次色與色料原色兩兩相配得到了六種色料的第三次色(T)。圖142展示了六種色料的第三次色：翠綠、藍紫、群青、深紅、淺綠和橙。

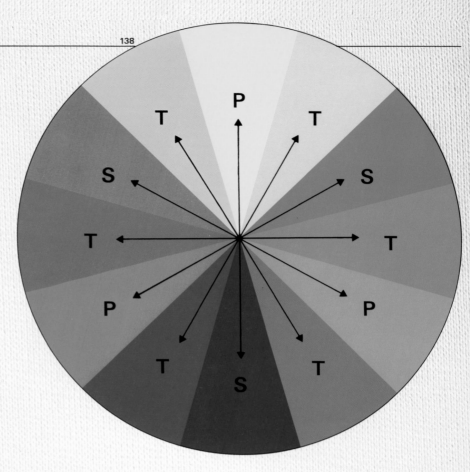

圖138. 色輪中標有(P)的色塊為色料的原色，將它們兩兩相配後，產生色料的第二次色(S)，再將它們與色料的原色兩兩相配就產生了色料的第三次色(T)。

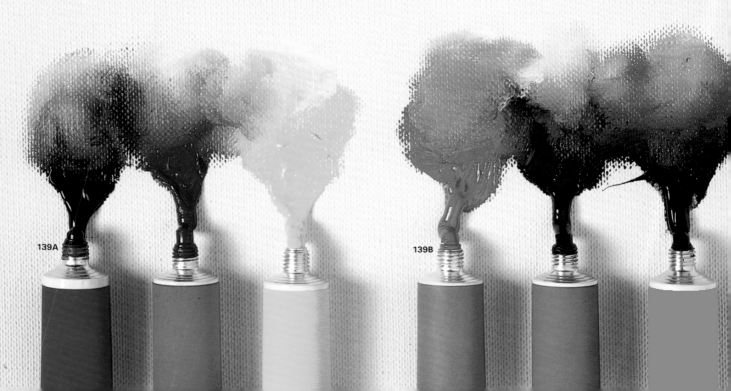

139A

139B

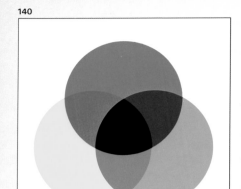

140

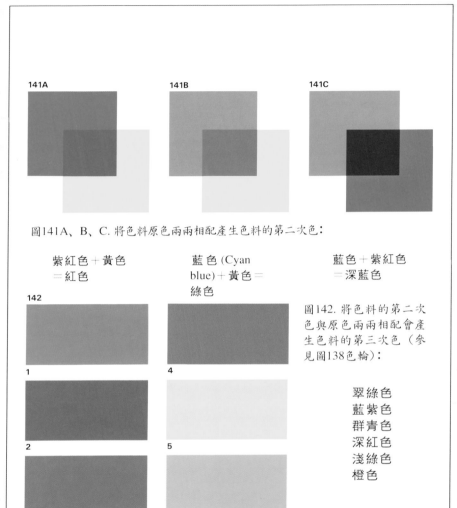

141A　　141B　　141C

圖141A、B、C. 將色料原色兩兩相配產生色料的第二次色：

紫紅色＋黃色
＝紅色

藍色 (Cyan
blue)＋黃色＝
綠色

藍色＋紫紅色
＝深藍色

142

1　　　　　4

2　　　　　5

3　　　　　6

圖139和143. 畫油畫或水彩畫時為了畫出色料的三原色，你可以用（從左往右）普魯士藍色代替藍色(Cyan blue)，用鮮紅色代替紫紅色，用檸檬黃代替黃色；也可用鎘紅色作為紅色，翠綠色作為綠色，群青色作為藍色來畫出色料的第二次色（圖139B）。

圖140. 減法混色：把色料的原色與次色混合時，由於減少了光色因此會產生黑色。

圖144至146. 為了要用色鉛筆、粉彩筆和蠟筆摹做出三原色，必須使用圖139和143所列的顏色。

圖142. 將色料的第二次色與原色兩兩相配會產生色料的第三次色（參見圖138色輪）：

翠綠色
藍紫色
群青色
深紅色
淺綠色
橙色

143　　144　　145　　146

用三種顏色畫所有的色彩

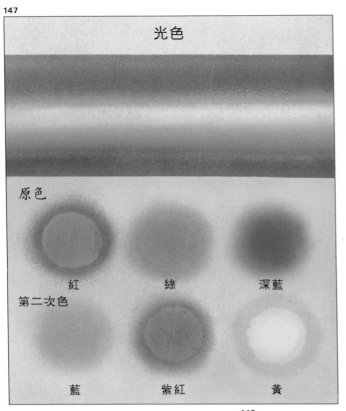

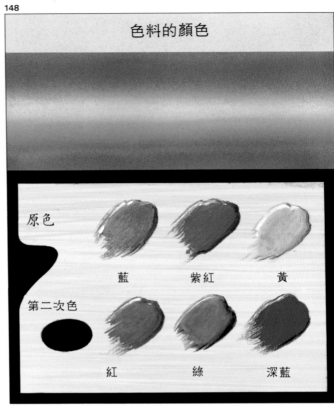

上面兩幅圖提醒我們，組成光譜的色彩與我們調色板上的顏色是一樣的。只不過是類別順序不同罷了。光的第二次色是色料的原色，光的原色是色料的第二次色（圖147和148）。但這並不重要，重要的是它們的顏色是相同的。如果色彩是光，光就使每一物體著色，使光譜充滿自然界的一切色彩。光色可以減少為三種基本色彩。自此我們得出了色彩理論和繪畫實踐中最重要的結論：

將光色和色料顏色完美的配合；畫家僅用色料三原色（藍、紫紅和黃）就可以把自然界中所有色彩都描繪出來。

例如，我曾經用藍（Cyan blue）、黃和深紅（代替紫紅）色鉛筆畫出光譜的整組色彩（圖149）：我先畫藍色，接著右邊用一點深紅色與黃色混合使顏色變深（圖150A）。然後在畫的左邊用深紅色塗一層底色（150B），再加深深紅色並使黃色與之融合。最後，完成了從黃色向綠色的漸層（圖150C）。

圖149和150. 光譜和用深紅、黃、藍三種顏色的色鉛筆畫出來的光譜(C)。

用三種顏色加黑白兩色來表現無限的色系

右邊第一行是色料的三原色(A)：

> 藍(Cyan blue)
> 黃
> 紫紅

將它們兩兩相配，得到色料的第二次色(B)，然後是色料的第三次色(C)，這樣一共有十二種顏色（從左到右）：

> 深藍
> 群青
> 藍(Cyan blue)
> 翠綠
> 綠
> 淺綠
> 黃
> 橙
> 紅
> 深紅
> 紫紅
> 藍紫

這十二種顏色具有最大的飽和度，亦即純色；沒有任何或濃或淡的色調來改變它們的色彩本質。再往下五行看標有C′行的十二種顏色，顏色有同樣的飽和度。從C′行向上，顏色愈來愈亮,最後完全成了白色。往下，顏色漸漸變深，到了最後一行幾乎變為黑色。試想一下，如果我們不僅僅只用黑色和白色，而是將顏色與不同深淺色調的黃、紫紅、紅、或藍混合，就會得到無數組的顏色。

圖151. 將三原色兩兩相配會產生第二次色，再將第二次色與原色兩兩相配即得到了第三次色。若將白色加入這些顏色中，可以調至圖表上面的第三次色；若是加入黑色則可以調至圖表下面的顏色。這樣我們就得到了一個無限的色調和色系。

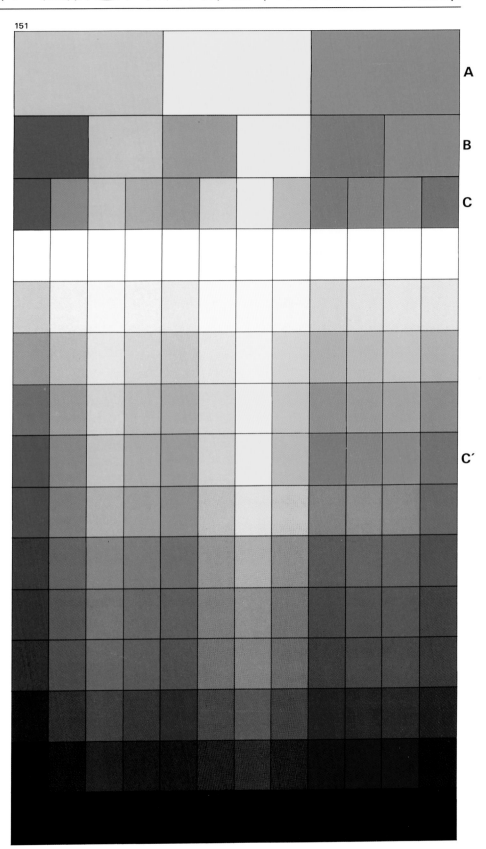

151

A

B

C

C′

補色：什麼是補色？如何使用補色？

讓我們再回到楊還原白光的實驗（圖154）。在下一幅圖中（圖155），將三色光柱中的藍光遮住，牆上出現的是黃光。因為黃色光缺少藍色作為它的補色而不能還原成白色光，反之亦然。用兩種光色補足白光也發生在光譜的其他色彩中（圖156）。色料顏色與光色是相同的，它們的補色同樣也是相同的，但色料顏色與光色卻有一個本質的不同：添加光色是將光疊加在一起，這樣得到了白光（圖156）；混合色料顏色則是減去光，得到的是黑色（圖157）。

補色（圖157）：

黃色為深藍色的補色

紫紅色為綠色的補色

藍色(Cyan blue)為紅色的補色

怎樣用補色作畫？第一，將補色放在一起能產生最強烈的色彩對比效果（圖152）；第二，用不同比例的補色加上白色來畫中間色系（圖158和159）。我們將在下面討論最大對比效果和中間色。

圖152. 恩斯特·魯德維·克爾赫納(Ernst Ludwing Kirchner)(1880–1938)，《畫家與模特兒》(The Artist and His Model)，漢堡藝術館(Hamburg, Kunsthalle)。克爾赫納以野獸派的風格將補色放置在一起。

圖153. 色環中箭頭所指的是補色。

圖154、155. 將光色的三原色投射到牆上，會產生白光，但如將其中的藍光遮去，則得到黃光，所以藍色是黃色的補色。

圖156、157. 將光色的補色混合起來得到的是白光（圖156），將色料顏色的補色混合起來則得到黑色（圖157）。

圖158、159. 將白色與不同比例的兩種補色混合，會產生一種渾濁的中間色。

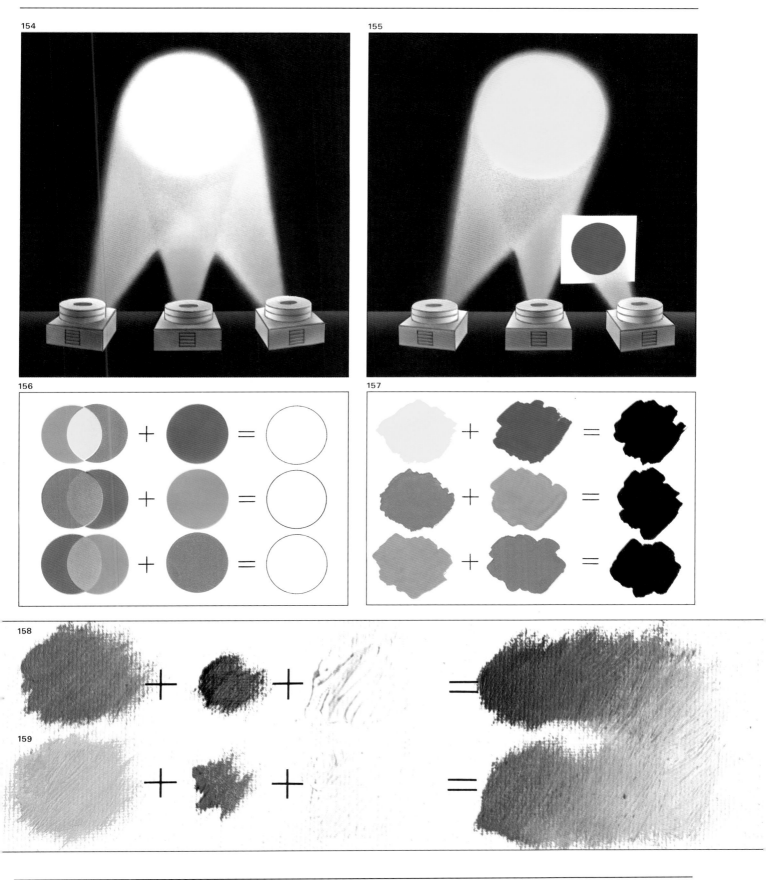

對比

對比是指兩種差別顯著的色調或色彩之間的比較。至於差別是微小的還是巨大的，則決定於對比是否強烈。一般來說，有兩種對比，即明度對比和色相對比。當然還有一種由視覺引起的主觀性對比，我們稱之為鄰近色對比（效果）。

明度對比往往出現在鉛筆畫、炭畫、墨畫、赭紅粉彩筆畫和單色不透明水彩畫，如深褐色（Sepia，斯比亞褐色）。它也用於以形式和明暗對照為主的油畫中。

色相對比是指色彩的比較和區別，可能是原色和補色之間，也可能是不同色系之間的比較和區別。

鄰近色對比是由視覺作用引起的，兩種鄰近的色彩對比，會使它們的色彩濃度得到加強或削弱。

有幾種必須熟知的對比：

明度對比
色相對比
色系對比
補色對比
鄰近色對比（效果）

圖161. 歐諾列·杜米埃(Honore Daumier)(1808–1879)，《洗衣女》(The Washer Women)。巴黎羅浮宮。這幅名畫絕佳地說明了藉著色調來產生色彩對比的效果。

圖162. 居斯塔夫·牟候(Gustave Moreau)(1826–1898)，《海妖》(The Sirens)，巴黎，牟候博物館(Paris, Moreau Museum)。透過在冷色系中放入一點暖色系來表現色系對比的一種潛在表現力。

圖163. 弗朗茲·馮·托克(Franz Von Stuck)(1863–1929)，《斯芬克斯之吻》(The Kiss of the Sphinx)，聖彼得堡，俄米塔希博物館。這幅炭畫是使用黑色與白色之間最大對比效果的典範。

圖160. 法蘭西斯·畢卡比亞 (Francis Picabia)(1879–1953)，《加泰羅尼亞的景色》(Catalan Landscape)。巴黎，龐畢度中心。為並置補色引起色彩對比的典型範例。

明度對比與色相對比

要弄清楚明度對比就必須懂得明度和色相的區別。記住：淺灰、中灰、深灰是灰色調的色系。淺藍、中藍、深藍就是藍色調的色系，紅色、綠色等也是如此（圖164）。將黃色、紫紅色和藍色放在一起就形成了色相對比的色系。由於形式與繪畫的密切關係以及形式在繪畫中所占的支配地位，所以當我們在欣賞卡拉瓦喬和委拉斯蓋茲的作品時，我們應當注意到作品動人的效果，以及他們透過明度對比和色相對比來表達思想和情感的能力是一致的。我們可以以三原色（黃、紫紅、藍）為主導色來獲取色相對比的效果，除黑色和白色外也可以加上第二次色。我們可以看到圖166和波提切利的複製畫（圖167）極其吸引人的效果。

圖164. 明度對比能出現在黑色、中灰色、淺灰色中，也可在色彩中出現；例如藍色中的中明度藍色和淺藍色，或綠色中的中明度綠色和淺綠色。相同的顏色不管是黑色、藍色、土黃色、赭色，還是其他顏色，都可以有不同的明度。

圖165. 馬內，《福克斯頓的啟航》(Ship Setting Sail from Folkestone)，費城博物館 (Philadelphia Museum)。這位著名的印象派畫家以對比色調為主來表現主題。

圖166. 用色料的三原色、黑色、白色組成的色彩對比圖。

圖167. 桑德羅‧波提且利 (Sandro Botticelli)(1445–1510)，《基督下葬》(The Burial of Christ)（局部），慕尼黑舊畫廊 (Munich, Pinakothek)。這位文藝復興時期著名的畫家並不是透過並置補色，而是使用鮮艷的色彩來增強對比效果。

165

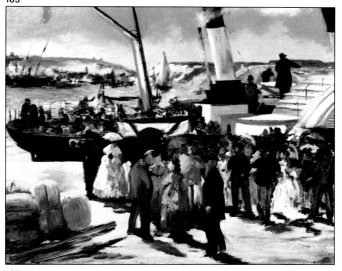

164

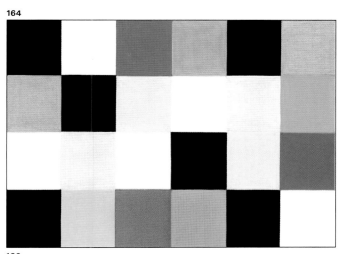

166

167

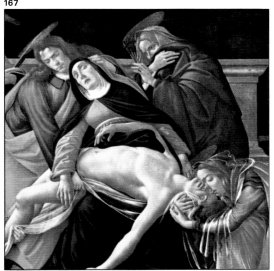

色系對比

對比一般多見於用明暗對照法繪製的作品或運用明暗效果造型的作品之中。除運用明暗或戲劇性的造型效果外，也可透過作品構圖與和諧來產生不同的變化。這樣的效果可用色系產生的對比來達成。

假如用具有冷色傾向的顏色（如藍色、綠色、紫色和藍紫色）來描繪一個主題時，在畫的中間或某一邊畫上暖調子的顏色，或用暖色來點綴（如黃色、赭色、橙色、紅色、紫紅色或深紅色）一下，這樣既獲得了極佳的對比效果，又使畫中的顏色非常地和諧，這種方法產生的效果與補色對比產生的效果（一種能產生最強烈的對比方法）是相同的。當然也可將主題畫成以暖色傾向為主，在畫中央加上冷色。如 168 至 171 的圖例，是梵谷和瑪麗·卡莎特 (Mary Cassatt) 運用這種方法繪製的作品。

圖 168. 用四種冷色調色彩形成與暖色調的對比。

圖169. 梵谷，《捆麥子》(Making Sheaves)（一幅米勒作品的仿製品）。是使用對比色系潛在表現力的典型例子。

圖170. 暖色調的土橙黃色、紅色、橙色、黃色被明顯的冷色調顏色所包圍。

圖171. 瑪麗·卡莎特(1844–1926)，《藍色扶手椅上的小女孩》(Girl in a Blue Armchair)。維吉尼亞，上威爾，保羅·梅隆夫婦收藏。「請過來，坐下來，坐在這藍色扶手椅上」，這可能就是畫家準備畫這張圖時所想的。卡莎特看到一組藍色的扶手椅，並想像出女孩的白色衣裙和臉上、手臂和腿上的膚色——一組暖色調——被冷的藍色調所包圍。

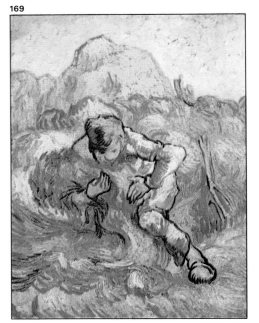

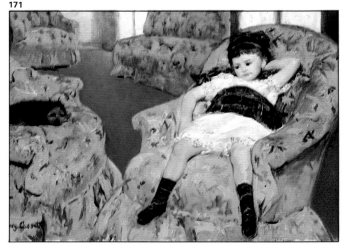

補色對比

補色對比是一種最強烈和最壯觀的對比方法（圖172）：

　　藍色(Cyan blue)對紅色
　　紫紅色對綠色
　　黃色對深藍色

梵谷在給他的兄弟塞奧的信中曾對補色作了精闢的評價：

「如果將同等鮮豔和明亮的補色放在一起，它們會產生眼睛無法承受的強烈對比。」

若不是畫家，或像梵谷般熱情如火的藝術家，聽到梵谷給補色下的定義，或許會覺得未免有些誇張。但他對補色的評價恰好與將補色放在一起會產生最強烈的對比這一事實吻合。繼梵谷之後的馬諦斯、德安、烏拉曼克、康丁斯基(Kandinsky)等運用補色對比使作品中的光和色得到增強。他們被稱為野獸派，是因為運用補色來產生「強烈的對比」而有相當的成就。

本頁你可以看到葉德瓦‧烏依亞爾(Edouard Vuillard)的《畫室中的波納爾》(Bonarrd in His Studio)；他喜歡用中間色作畫，以畫日常生活題材見長，是著名的後印象派畫家(Postimpressionist)。

圖172. 這是一張補色之間的對比圖，當補色並排時，會產生最大的對比。
A 藍—B 紅
C 紫紅—D 綠
E 黃—F 深藍

圖173. 莫利斯‧烏拉曼克(1878–1958)，《查托河上的拖船》(Tugboat on Chatou)。芝加哥藝術中心。此畫是典型的野獸派作品，野獸派畫家透過並置補色來產生強烈的對比。

圖174. 葉德瓦‧烏依亞爾(1868–1940)，《波納爾肖像速寫》(Sketch for Bonnard's Portrait)。巴黎，現代美術館 (Paris, Museum of Modern Art)。我們之前提過補色與白色的混合色構成了中間色的主要成分，在這幅畫中畫家使用的就是這種技法。

173

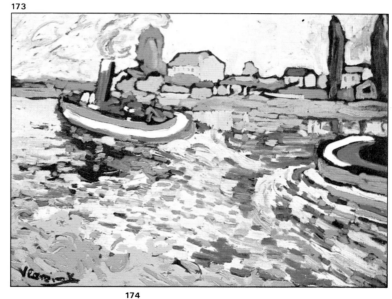

172

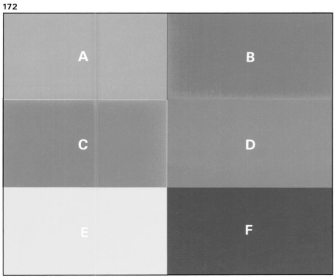

174

鄰近色對比

有兩種「典型」的作畫方法。第一種，即也是容易的一種，是卡米爾・柯洛 (Camille Corot) 作畫時使用的方法。他主張：「首先用素描方式將畫勾勒好，然後畫好明暗，最後再上色。」另一種方法以印象派畫家阿弗列德・希斯里 (Alfred Sisley) 為代表。他宣稱：「我總是從天空著手。」當你想到空白處為天空占據時，希斯里等於是在說「我從空白處入手」。

你可能會問：「什麼是空白呢?」作畫時你先從畫一個物體或一個區域開始，然後畫背景，這時畫好的物體或區域的顏色會因為鄰近色對比的作用而改變。達文西是第一個談到鄰近色效果的人，在《繪畫專論》(Teatise on Painting) 中寫道：「黑色衣服使皮膚更白晰，白色衣服則使膚色變暗。」1839年切夫勒透過實驗證實了達文西的鄰近色效果的定義，並以此確立鄰近色效果規則。下面是切夫勒的實驗：

將黑白兩張同樣大小的紙並排放在桌上，再把一張較小的白色正方形紙片放在黑紙中央，這時會注意到那張小的方紙比邊上大的白紙要白。剪兩張與小方紙同樣大小的灰紙片，將它們分別放在大的黑紙和白紙上，現在你可以看到達文西所說的「黑色使膚色（灰紙片）發白，白色則使它變暗」這樣一種現象。

鄰近色效果的規則是：

- 鄰近的色調越深，白色越白。
- 鄰近的色調越亮，灰色越強烈（圖176和177）。
- 一種顏色會因為鄰近色調和

顏色而變淺或變深（圖178至181A）。

鄰近色規則可以在圖175中得到最令人信服的證實。看一下把逐漸變化的灰藍色分為兩塊的帶狀條紋，很容易看出這條帶狀條紋的左邊淺，右邊深。如果你用兩張白紙把帶狀條紋的上部和下部遮住，你會驚訝地發現整條帶狀條紋的深淺是完全一樣的。

圖175. 鄰近色對比能產生一種奇特的視覺效果。圖中央一條紋看起來左邊淡，右邊深，但如果你把條紋上方和下方都遮住，你會驚訝地發現這是一條同樣深淺的灰色條紋。

圖176、177. 這兩個塑像的色調是相同的，但因為背景的改變造成的鄰近色效果，使白色背景的人像看起來較暗，黑色背景的則較亮。

圖178至181A. 根據鄰近色效果的原理，在白色背景上的彩色紙片看起來比黑色背景上的彩色紙片更暗、更強烈。

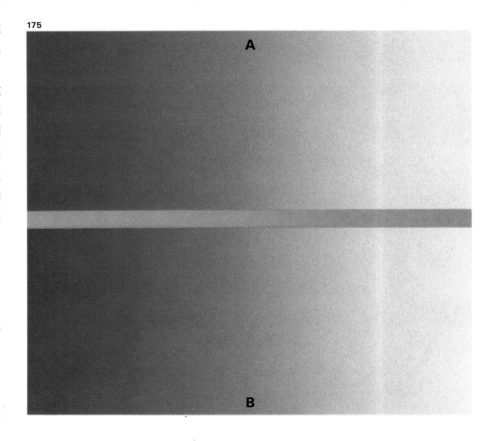

175

A

B

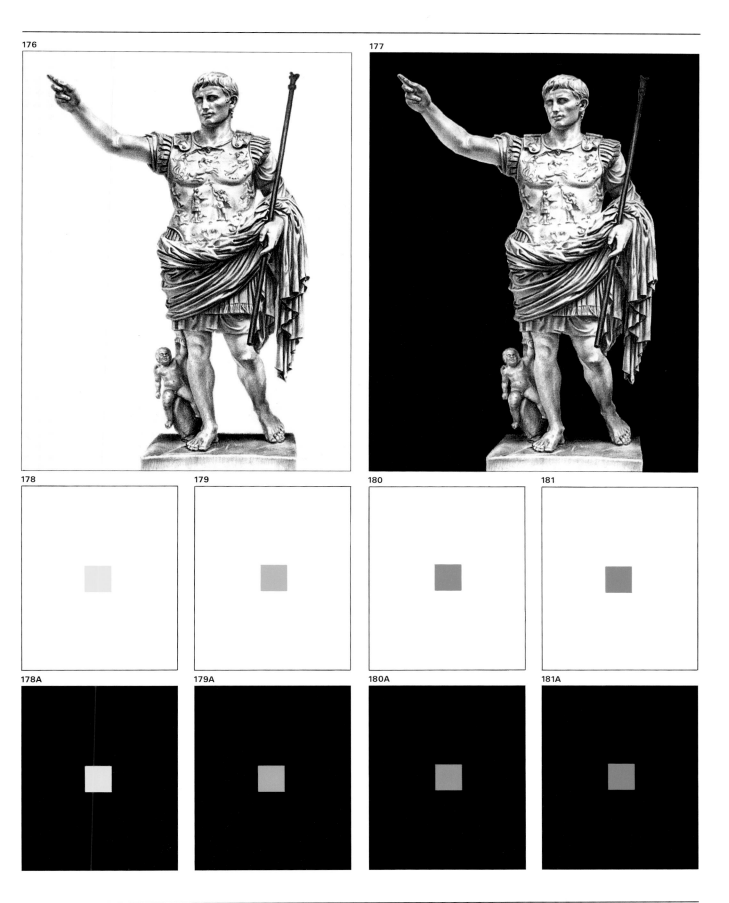

補色效應

182

183

184

補色效應 (Effect of complementary colors) 是鄰近色對比所產生的一種現象，這是因為我們看到一種顏色時，同時也會看到這種顏色的補色。這種現象在圖182和183中可以得到證明。注視圖182中四周是黃色背景的灰色方塊20至30秒鐘之後，灰色方塊會明顯地帶有黃色補色的顏色——深藍色。同樣的實驗，圖183中灰色方塊則會有帶黃色（也就是深藍色補色）的傾向。圖184進一步證實鄰近色的作用，就是把不同色調的相同顏色放在一起會改變色調，使淺色調變亮，暗色調變深。現在來看看殘象現象 (Afterimages) （圖185）。在光線充足的情況下，凝視紫紅、黃、藍色的樹葉至少30秒，將目光集中在中間黃色的樹葉上，然後將目光移至上面空白處的中央，這時你看到有三片樹葉浮在原來三片樹葉之上，顏色是下面三片樹葉的補色，它們清晰而明亮，還閃著螢光。

圖182、183. 兩個灰色方塊的色調是相同的，但如果你凝視黃色背景的那個灰色方塊30秒，方塊會帶上明顯的藍色。當你注視右邊的一組方格，你會發現深藍背景的灰色方塊有變黃的傾向。這種現象被稱為補色效應。

圖184、184A. 注意一種色調(A)與不同深淺的色調放置在一起時，色調會變得較淺或較深。

184A

連續的映像

圖185. 在這裡你可以看到連續映像的視覺作用。在光線充足的情況下,凝視紫紅色、黃色和藍色三種顏色的樹葉最少三十秒的時間。然後往上看空白處,你會看見三片樹葉補色所帶來的「幻影」,它們帶著螢光,且閃閃發亮。

同置補色會強化其色調和顏色、連續映像 (Successive images) 的現象和補色能產生最大的對比效果,這些知識使我們得出這樣一個結論:由於調和的作用,我們看見的任何顏色都會帶有它的鄰近色的補色的顏色。著名的色彩物理學家切夫勒首先發現這一事實,並將該事實作為理論和實踐的規則。他曾寫道:「用畫筆在畫布上塗色並不是僅僅用筆上的顏料使畫布著色,它同樣意味著使四周帶有這種顏色的補色。」

實踐中的補色效應

現在我們從實際運用的角度來探討鄰近色效果和補色作用的理論。

這次我們使用的是著名畫家巴迪阿‧坎普 (Badia Camps) 的一幅作品（圖186）。在此我們非常感謝這位畫家允許我們進行這項研究並複製此畫。值得指出的是作品中的彩色背景是我為了進行實驗而畫上去的，目的是為了闡明補色效果的理論。還有，我進行此項色彩實驗時用的是放大了許多的複製品，這樣效果比小的複製品要明顯得多。

圖187：我在複製品上畫上黃色的背景，由於補色效果的作用，使得畫中人物帶有藍色的傾向。引起深藍色傾向的黃色背景突出了對比和人物的灰綠膚色。

圖188：畫的背景被畫成了深紫紅色。因為背景亮度的改變，削弱了原畫的對比，同時由於產生了紫紅色的補色綠色，增加了膚色的亮度。

圖189：藍色 (Cyan blue) 背景所產生的補色紅色使原畫中人物的中間色變得不那麼鮮豔了。

讓我們來分析一下原作（圖186），巴迪阿‧坎普用中間色灰色作人物的背景。略帶暖色的灰色，與中間色的黃色地面和灰綠色的膚色很協調。這種顏色的搭配使人想起德拉克洛瓦曾說過的話：「給我泥巴，我也會用它畫出維納斯的皮膚……只要我能用我想要的顏色來畫她的四周。」

作為對對比的最後評價，再注意一下巴迪阿‧坎普是如何用我所稱呼的「創造性對比」在背景中突出人物形象，在畫中他將人物左邊背景加亮，把人物的頭後背景畫暗，亮部稍前並低些，這是一種過去的大師和當今的畫家都會運用的技巧。

186

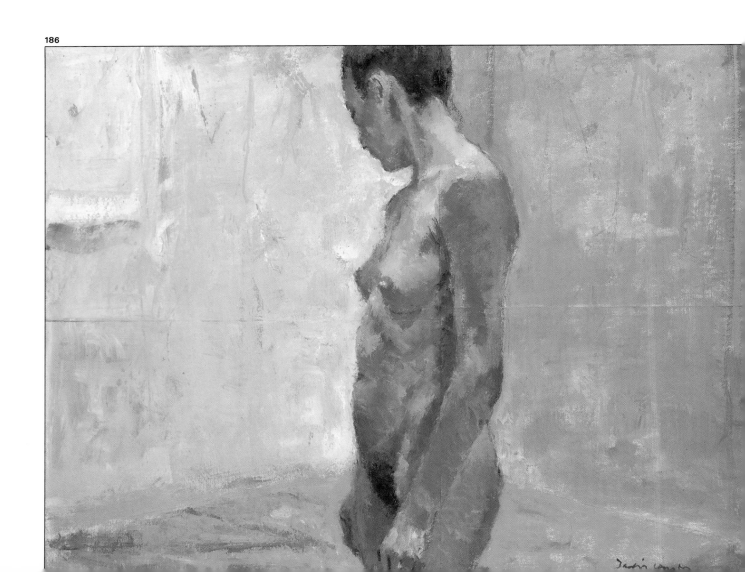

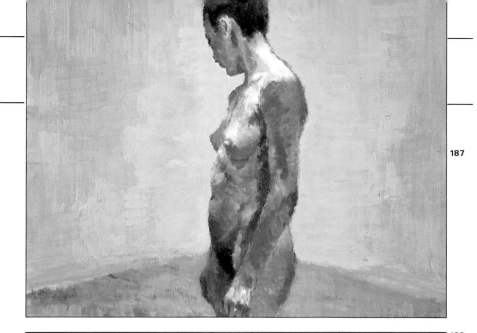

圖186至189. 我將巴迪阿・坎普一幅傑作
修改成三幅不同背景的畫，一幅為黃色，
一幅為紫紅色，另一幅為藍色（圖187、
188、189）。由於補色的作用，黃色背景
中的人物帶上了藍色；紫紅色背景帶上了
綠色；藍色背景則帶上了紅色。這與切夫
勒闡述的理論是一致的：「在一個表面上畫
一種顏色也就是在它周圍的區域畫上了這
種顏色的補色。」

189

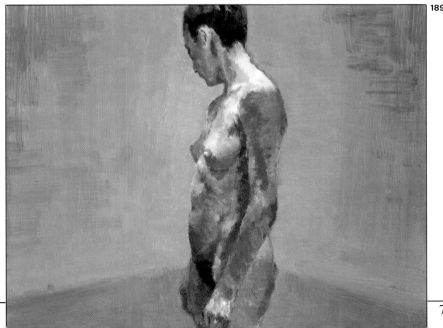

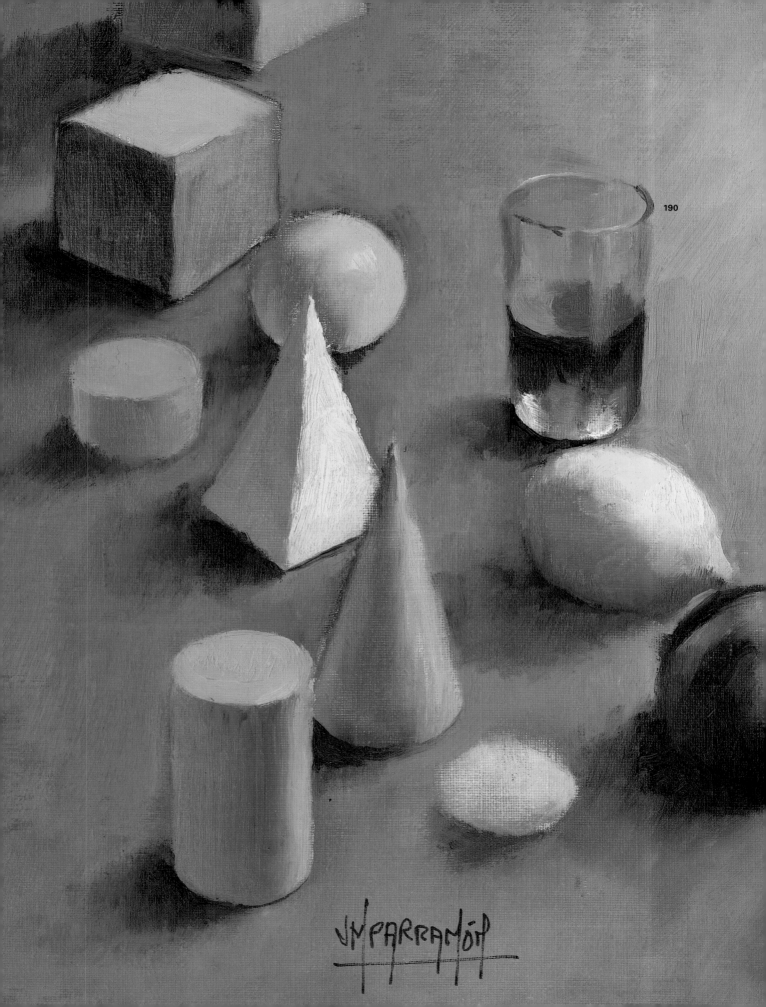

前一章裡研究過了一些有關色彩的理論，在本章中我們將從實用角度出發來研究如何在繪畫中使用色彩。為了更進一步地理解色彩的概念，我們先要分析物體的色彩。因此我們必須懂得三個影響物體色彩的因素——固有色(Local color)、同色調色(Tonal color)以及反光色(Reflected color)。同樣我們也應該瞭解光色對色彩所起的作用。距離也是感知色彩的一個重要因素，它不僅影響物體的色彩，還決定物體各個面之間的對比關係。因為距離對色彩的影響，我們將較近物體的色彩稱作為前進色，把較遠物體的色彩稱為後退色。最後我們還將討論白色與黑色與其他顏色混合後所產生的效果，這可使你避免像許多畫家那樣掉進「灰色陷阱」。

物體色

固有色

圖191. 這個多面體被正面光照亮，所以暗部不多。透過固有色或物體本身的顏色（在這裡是白色）來突出物體。

物體的顏色取決於以下幾個因素：

一、 固有色。

二、 同色調色（一種起因於明暗效果的色彩）。

三、 反光色。

四、 大氣色。

固有色是物體自身的顏色，如番茄的紅色、檸檬的黃色或蘋果的綠色。固有色總是存在著，如果物體被正面照亮，固有色就會很明顯（圖193）。馬內是第一位完全用固有色來作畫的畫家〔見《吹笛者》(The Fifer)，圖192〕。在印象派運動中這種作畫的方法幾乎居於主導地位。後來，此種方法又為野獸派畫家所採用，他們用單調、濃重的固有色來作畫。

德拉克洛瓦曾說：「真正的畫家不僅僅只用固有色作畫。」 這話和梵谷的意見一致，他說：「我琢磨自然界中的色彩，為的是不要畫出無意義的色彩。我並不擔心用不同的顏色來畫畫，只要它們在畫中好看就行。」 兩人所說的意思就是先看物體的顏色，然後再將它們表現出來。

圖192. 馬內，《吹笛者》(The Fifer)。這幅畫確立了印象派運動的新紀元。印象派畫家常常使用單純的顏色，他們很少描繪物體的陰暗部分，而往往用物體自身的色彩突出物體本身。這樣一來則需用較明亮的顏色來作畫。

圖193. 此圖說明了什麼是固有色或物體本身的色彩，如番茄的紅色、檸檬的黃色等等。

同色調色

圖194. 這是前頁中出現過的多面體石膏模型，只是在這裡它被側面光照亮，於是產生了一些陰影。物體的陰暗面使我們能觀察到固有色：一系列物體自身顏色的各種不同色調。

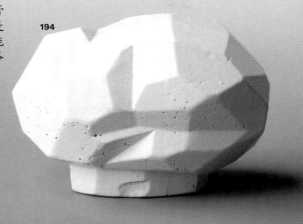

當光照射的方向從正面轉向側面時，由於明暗效果的關係，物體的同色調色得到了加強（圖194）。白色多面體變得有明有暗，原因是有的地方接受了強一些的光線，有的地方則在不同程度上處於與光相反的方向。

在圖191中，只有一個光源照亮著石膏模型，所以只有兩種顏色對應於固有色（白色）和同色調色（灰色）。但這種情況並不多見，因為反光色往往會影響同色調色。例如，在紅色的番茄中看到檸檬的黃，在檸檬的同色調色中看到蘋果的綠。我們將這些總結為：

同色調色是固有色的一種變化，通常是受到其他物體顏色的反射的影響。

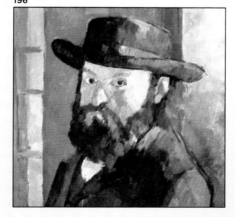

圖195和196. 卡米勒·畢沙羅，《自畫像》(Self-Portrait) 和塞尚的《自畫像》(Self-Portrait)。巴黎，奧塞博物館。二幅作品都是運用固有色和同色調色的典型例子。

圖197. 在這幅圖中的番茄、檸檬和蘋果不斷反射出它們被照亮的一面的固有色，但它們的同色調色仍可以在它們的陰暗部中觀察得到。

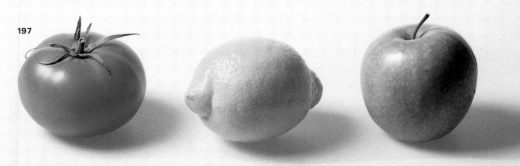

反光色

圖198. 多面體仍然被側面光照亮，但右側放置的黃紙板則產生了反射光。

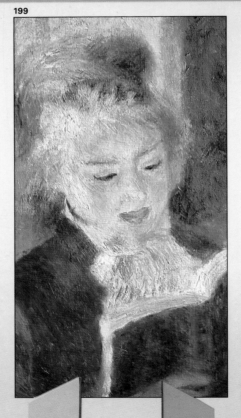

白色的多面體和黃色的紙板被左側光照亮，光照到紙板上後又反射到多面體的陰影部，反射光是如此強烈，幾乎消除了多面體的同色調色。然而，強烈的反射光也破壞了多面體的形狀。安格爾(Ingres)這樣勸告他的學生：「避免用太多的反射光，因為它們會破壞形體。」

並非在所有場合都要使用反射光，有時反射光會產生完全相反的效果。但適量的反射光卻能強化物體的形狀，如圖200中經藍色和紅色紙板反射在檸檬和蘋果上的色彩。

此外，反射光也可以作為一種補充光，這種情況大多發生在物體從後部被照亮時，如前頁圖196塞尚的自畫像，在這張畫中運用了反射光來塑造畫家的臉。雷諾瓦的《閱讀的女人》(Woman Reading)（圖199）中也用了相同的方法，畫中女人的臉被她手中書的反射光照亮。

圖199. 雷諾瓦 (Pierre Auguste Renoir) (1841–1919)，《閱讀的女人》(Woman Reading)。巴黎，奧塞博物館。雷諾瓦運用了「轉換手法」，透過畫中女人手中的書反射出的光來照亮她的臉部。

圖200. 有色紙板的反射光在檸檬和蘋果上產生了綠的和紅的反射光。

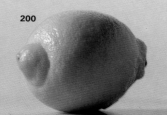

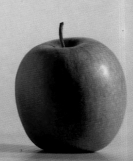

光的色彩和強度

201

202

當白色多面體被黃光和藍光照亮時，它會帶上這兩種光的色彩（圖201），當紅色的番茄被它的補色綠色光照射時，看起來幾乎成了黑色（圖203A）；在柔和的藍紫色光下，黃檸檬會帶著紅色（圖203B）；在橙光照射下，蘋果的綠色變成了棕色（圖203C）。

物體的顏色依光的色彩和強度而變化。中性光是藍色調的，人造光一般呈黃色調。在北方，光是冷色調的，而在南方則是暖色的，帶一點金黃色。一個好的畫家能協調並利用光的這種傾向，有時甚至為了獲得一種藝術視覺而將光的這種傾向加以誇大。

在日光或強光下，色彩飽和而濃重，反射性很強。當光線減弱時，色彩強度也隨之減弱。光的消失則產生黑色。但光的減少並不意味色彩的變黑，而是因為帶上了更多藍色調的光，使所有色彩都充滿了藍色。

圖201. 當光的色彩變化時，物體的色彩也隨著變化。一般來說，如果多面體被藍色光從一邊照亮，同時又被黃色光從另一邊照亮，則多面體上會出現兩種色彩的陰影，有時這兩種色彩的陰影甚至會融合在一起。

圖202. 下午五點鐘，當太陽低懸在天空時，一切都帶點暖色調的傾向，這在我的畫《黃昏街景》(Street at Dusk)（局部）（私人收藏）中能很容易地看出來。

圖203A 至C. 光源的色彩可以改變物體的色彩，如這裡我們可以看到的紅色番茄在綠光的照射下呈現出黑的色彩等等。

203A

203B

203C

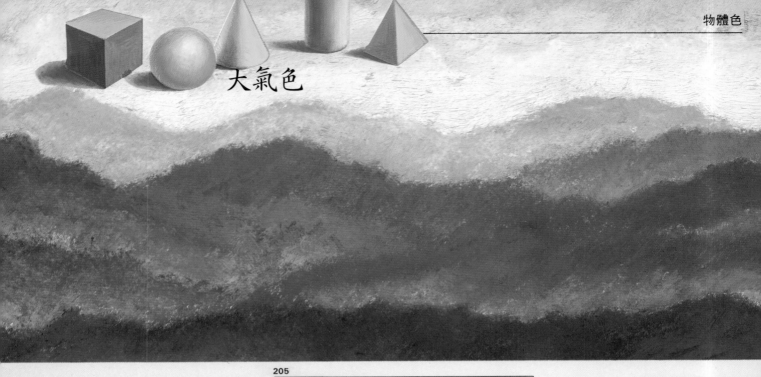

大氣色

205

「……田野離眼睛越遠越呈現出藍色。」達文西早在五百年前就發現了這種現象。但毋須是畫家或藝術家才能察覺：大氣的色彩作用使遠處景物——不管是樹還是房屋或田野——帶上紫藍色和灰色調。物體越遠，色調越淡。一個好的畫家應該有能力理解並表達這種或其他的基調（圖204）。作為一個感覺敏銳的藝術家必須有超乎常人的感知能力，他總是在試圖去理解、去發現（畢卡索說：「我不是去搜尋，而是去發現。」）這樣一種基調。

現在讓我們來看看逆光效果，毫無疑問你對逆光效果是非常熟悉的。設想一下你正走在鄉間小路上，這條路一直通向一座大山，太陽在你的右側，時間是上午十點半，所以太陽還不很高。突然道路轉向右邊，陽光照在你的臉上。這就是一種逆光效果。遠處的山籠罩在一層藍灰色之中，在山與仍處在陰暗處的樹木和灌木叢之間有著一個朦朧的光環，路面與草叢反射著太陽的顏色和光芒（圖206）。這種逆光效果也可以發生在水面上。早晨在太陽還未升到天頂之前，逆光效果給泊滿了小船的船塢塗上了一層金黃的色調。逆光效果往往發生在你始料未及的時候，比如當你轉過一個街角時（圖205）。

即使所畫的主題缺乏面的深度，比如靜物、肖像或裸體，藝術家和畫家也應該能夠表達這種改變距離的色調（達文西稱之為「空氣透視法」）。要做到這一點就必須準確的把握主題的第一個面，它可能是肖像畫中的鼻子，或是靜物畫中最近的一只蘋果。有些東西不必畫得很清楚，要有種朦

圖204. 這幅作品說明了大氣現象，它改變物體的色彩、對比及清晰度。在這幅作品中，由於這裡的群山離作畫者很遠，在大氣現象的作用下，群山的色彩缺乏顏色的強度。

圖205. 荷西·帕拉蒙，《聖·奧古斯丁廣場》(San Augustin Square)(局部)，私人收藏。逆光作用產生的大氣效果，突出了主體的色彩。

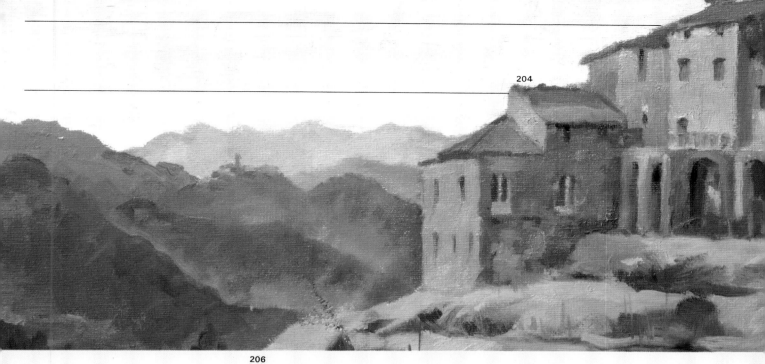

朧的感覺。中景可能是肖像畫中
的耳朵或頭髮，或是靜物畫中在
那個蘋果後面的東西。如達文西
所說：「連續的面越遠越模糊、
越不精確了。」

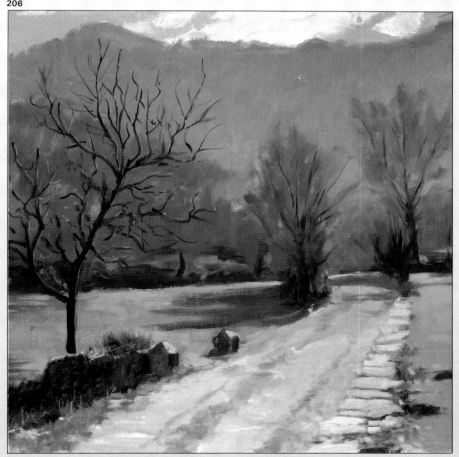

圖206. 荷西・帕拉蒙，《貝爾弗的冬天》
(Bellver in Winter) （局部）， 私人收藏。
在這幅鄉村景色的畫中，很容易看出逆光
的作用。大氣效果作用的結果使畫面有了
深度感。

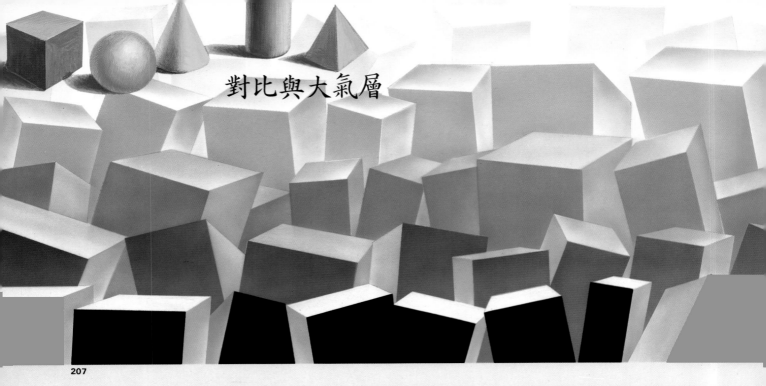

對比與大氣層

207

據說提香有一次將教皇保羅三世 (Pope Paul III)的畫像放在陽臺上晾乾，行人以為畫像是真的教皇。提香必定為自己的成績自豪，因為他畫得非常逼真，使得街上的行人將平面的畫像看成了立體的真人。為了使畫面有深度，我們必須記住四個要素：

表現三度空間的要素：

· 直線透視：一系列聚焦於地平線上的平行或傾斜的線條。
· 造型：藉光和影來構成；物體的明暗對照。
· 對比：前景明顯，較遠的面模糊。
· 大氣色：結合前景與背景之間對比的色彩的不同強度。

讓我們暫時放下透視，集中注意力在這一頁的標題：對比與大氣層。關於這點，在德國哲學家黑格爾 (Hegel) 論著《藝術體系》(System of Arts) 中，他比較了建築、雕塑、繪畫與音樂。當談到繪畫的特點時，黑格爾對對比和大氣色作了幾個在我看來是很權威性的結論：

「因為大氣的原因，在現實世界中所有物體的顏色都有不同程度的改變。我們把因為距離而使顏色或色調減弱的現象稱為空氣透視。空氣透視也是改變物體輪廓和色調的因素。」

達文西是最早提出對比與大氣色想法的人，但證實這種想法的人卻是黑格爾。黑格爾還考慮到對比和大氣色作用的呈現，即一種三度空間立體效果。他說：「門外漢以為前景較亮，背景較暗，但實際並非如此。在現實中，前景既暗又亮。

物體離作畫者越近，明暗對比就越強烈，輪廓越明顯。」 黑格爾進一步強調：「物體離的越遠，它的顏色也就越淡，形狀也越模糊，這是因為距離逐漸使明暗之間的對比消失了。」

208

209

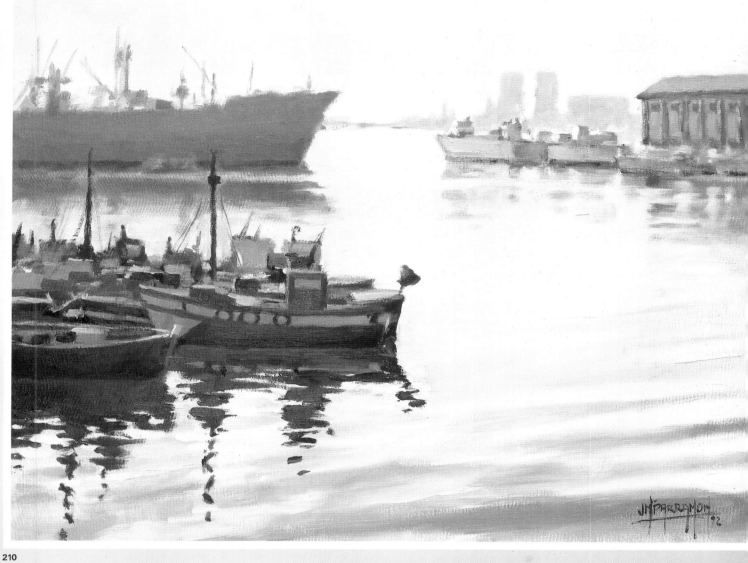

210

圖207至210. 這些圖例說明了對比和深度的基本規則,這些規則是每個畫家都必須予以考慮的問題。黑格爾在他的《藝術體系》一書中總結說:(1) 前景中的物體是既深且淺;(2)物體越遠,色彩強度越弱。你可以從左邊的照片(圖210)和我所畫的《巴塞隆納港口》(*The Port of Barcelona*)及它的輪廓圖(圖208、209),以及第84頁上的圖207中看出這些事實的依據。

前進色與後退色

211

有些色彩「能將物體、塊和面拉近」，有的則相反。如果將前景畫成黃色，緊接的平面是橙色，接下去是紅色、綠色、藍色和藍灰色，如此呈現的立體感會很強（圖211）。這是色相對比產生的一種作用。因為黃色是除白色以外最亮的色彩，接著是橙色、紅色等色彩，再來就是藍色調的色彩，最後是朦朧的、遠距離氣氛的藍灰色。你可能會說，這樣的色彩安排在現實中是難以發現的，情況確實如此。但你需要的只是找到一塊黃褐色或黃色的麥地或者是淺土色的原野當前景，等光線到達合適點，然後觀察由於大氣的作用而產生的藍色或藍灰色效果。問題只在於要知道去哪裡尋找，並把它表現在畫裡。

還有一些比風景畫更容易獲得遠近效果的主題，如靜物畫就是一個很好的例子，你可以完全按自己的意願來安排要畫的物體。比如在近景處擺上一個蘋果、一些香蕉和葡萄等黃色的東西，或者放一個黃色的

212

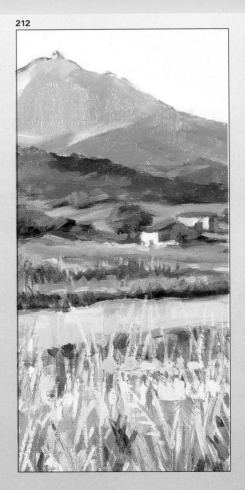

陶罐。中景處擺一些綠色的蔬菜。剩下來要做的只是在背景處塗上藍色或灰色。

最後你不但可以表現形狀，還可以透過運用變化、強調、省略、增加和強化等手段來表現物體的色彩。

圖212、213.「近處畫成黃色，遠處畫成淺藍色。」雖然這不一定是絕對的，但當你打算描繪物體和表現物體深度時就必須記住這一點。如果你總是將前景中的物體畫得較清晰，將後景中物體的形狀畫得較模糊，那麼你大概就會畫得很好了。

灰色陷阱

瑪麗・帕斯(Mari Pazz) 支起畫架，把顏料擠在調色板上，她將在一塊15號油畫布上作畫。這是她第三次在鄉間畫畫。她先用炭條勾勒出草圖，然後準備上色。瑪麗・帕斯想：「我先畫天空。」有人曾告訴她天空並非只是由藍色和白色構成，應該用調入了一些深紅色的藍色來畫天空的上部，天空下部則用更多的白色和一些黃色。她決定採納這個建議。瑪麗・帕斯用藍色、深紅色和白色來畫天空上部，在下部調入了少許的黃色。然後她又回過頭去潤飾天空的上部。

天空的顏色畫好了，但看起來卻有一點發灰。現在準備畫樹。瑪麗・帕斯一邊調試著最接近於樹的顏色，一邊自言自語道：「……綠色、一點赭色、一點藍色、一點白色……。在樹幹的亮部，多一點白色。光線越亮，加入越多的白色（這是瑪麗・帕斯的邏輯），在樹的陰暗部調入更多的藍色和赭色……或者加入一些熟褐色會更好。」她用淺棕色來畫泥地和土路。她將白色摻入熟褐色中，調出的顏色成了淺咖啡色，所以她又加了少許的藍色和深紅色。瑪麗・帕斯畫完了這幅畫。她很不滿意，色彩暗而灰。

如果我與瑪麗・帕斯在一起的話，我會告訴她，在潤飾天空上部以前首先應將畫筆弄乾淨。因為從畫黃色轉到畫摻有少許深紅色和大量白色的藍色時，你一定會掉入陷阱，「一個灰色的陷阱」。我會告訴她藍色與熟褐色混合會產生黑色或深棕色，如果她調入一些白色的話，就能得到一種絕妙的灰色。我會告訴她最重要的一點是，不能只用白色和黑色來使物體變亮或變暗。但允許我在下一頁中談論這個問題。

213

白色的妙用與濫用

你已經知道將藍(Cyan blue)、紫紅、黃三種原色混合會產生黑色，你也懂得把兩種數量相同的補色——綠和紫、深藍和黃或者藍(Cyan blue)和紅——調合在一起，同樣會產生黑色。將白色摻合到這些混合色中，便會得到深灰或淺灰（依調入的白色多少而定）。

如果你濫用白色，用過量的白色使顏色變亮，那麼你就會掉入「灰色陷阱」。因為白色將會轉成了灰色。不要忘記灰色是由白色與黑色混合而成。如果你有畫水彩畫的經歷，你就知道水彩畫中是沒有白色顏料的，因為水彩畫是透明的，白色就是紙的白。如果你要畫一張淺色的斯比亞褐色（深褐色）水彩畫，你必須在深色的斯比亞褐色中加很多的水，使得紙的白色能透出來，然而在油畫中白色顏料是存在的。如果你將白色顏料調入斯比亞褐色顏料中，斯比亞褐色會發灰，變得不那麼鮮豔和明亮。

圖214. 如果你在兩個杯子中倒入少量的咖啡，然後慢慢地將水加在其中一個杯子，另一個杯子則加入牛奶，你會發現水使咖啡的顏色變亮，而未改變它的原色調；但牛奶卻使咖啡的顏色變得混濁，呈現灰色。這就像我們加亮透明的顏色（水彩畫）和用白色加亮不透明顏色（油畫）時所發生的情況一樣。

我們可以用實驗來證明。我們坐在
街角的咖啡館裡，我要了兩杯咖啡，
還要了一杯水和一杯牛奶。兩個杯
中咖啡的顏色是完全相同的，呈現
近乎黑色的深赭色。我們試著使它
們的顏色變亮，我用水的那一杯，
你用牛奶的那一杯。我杯中咖啡的
色調幾乎沒有什麼變化，但你杯中
咖啡的顏色卻完全改變了。它變得
暗淡、渾濁、略帶灰色。而我在杯
中加的水和牛奶越多，咖啡就越明
亮，開始是帶紅色調的赭色，然後
呈現出一種像酒一樣的色彩，最後
變為了金黃色。在你的杯中，混濁
的赭色成了淺土色，之後是淺米色
（一種灰的肉色）， 最後變為淺灰
色。這項實驗使我們看出用透明與
半透明顏料作畫的區別，我們可以
用印象派畫家竇加的話來概括出結
論：

「絕不要信任白色。」

圖215. 這幅靜物畫被正面光照亮，因此實
際上不存在光和影的效果，所以在畫這幅
畫時我用的是單純的顏色，幾乎未使用白
色，這是防止掉入我所說的「灰色陷阱」
的絕佳方法。

215

如何使用黑色？

黑色是最早被使用的顏色，也是埃及人、希臘人和羅馬人的原始顏色。黑色也用於文藝復興時期與巴洛克時期。魯本斯在事先塗有銀灰色的畫布上作畫，他用黑色或黑棕色畫出物體，再用白色畫強光部分。委拉斯蓋茲作畫時先不畫主題部分，而是用以灰色為主的顏色畫一層底色〔此即委拉斯蓋茲著名的灰色畫(Grisaille)〕。十九世紀的大部分浪漫主義畫家都用一種從瀝青中提煉出來的深棕色顏料作畫。

印象派畫家（馬內、莫內、畢沙羅、塞尚、竇加等）發現了直接利用外光的繪畫方法，他們反對使用黑色，改用藍色和補色來表現陰暗部。後來的後期印象派、野獸派、立體派和超現實主義畫派又重新用黑色來作畫。梵谷在給兄弟塞奧的信中曾為黑色的用法做辯護：「不必反對使用黑色。只要在畫中有恰當的位置並能與其他顏色相協調，我們就可以使用任何一種顏色。」

關於此，我想借用竇加的那句話，「決不要信任白色」，將之改成「絕不要信任黑色」。雖然我們可以把黑色看成是一種固有色（如黑色的衣服），但決不能把它當作同色調色來使用。

黑色與其他顏色混合後會產生一種灰色，還會改變顏色的色調，使顏色失去原有鮮豔的特性。你可以透過對圖216、217的比較證實以上的說法。圖216中物體的顏色非常不理想，特別是陰暗部的顏色，使得藍色瓦罐顏色很悶、呈灰色；蘋果的黃色變成了綠色；胡椒的紅色也成了其他顏色。這樣就使畫中物體

216

217

失去了原來的顏色特徵。在圖217中，你可以看到色彩豐富，陰暗部顏色透明，亮面逼真。這都是透過避免使用黑色、控制使用白色而獲得的。為了防止出現圖216的結果，一定要摹做自然界的色彩以及因為

光的作用而產生的色彩的混合與變化。我們可以從光譜中找到解決問題的答案。

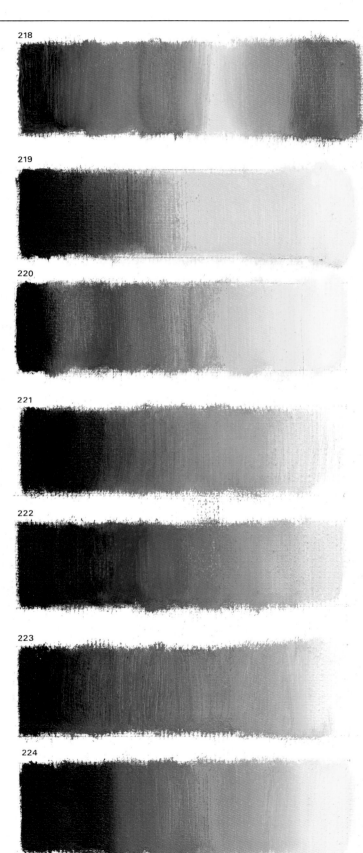

以黃色為例，我們看到在光譜中（圖218）深色是從紅色開始的。紅色是第一種色彩，接下去是橙色和黃色，最後是綠色和藍色。因此，完美的、逐漸變化的黃色應該從黑色開始，接下來是紫紅色、英格蘭紅色、橙色、中鎘黃色、檸檬黃色，最後是白色。圖220至224中紅和藍顏色的明暗漸層變化是透過黑色和白色來獲得的（差），與之對比的是按光譜的色彩變化畫出的結果（好）。

不能只用黑色來表示光的缺乏。

下面是三種典型的不用黑色來獲取黑色的公式：

公式A：中性的黑色

1 份熟褐

1 份翡翠綠

1 份深鮮紅

公式B：暖性的黑色

1 份深鮮紅

1 份熟褐

半份翡翠綠

公式C：冷性的黑色

1 份熟褐

1 份普魯士藍

半份翡翠綠

「暖性的黑色」有一種紅色傾向，適合於畫門的黑色或陽光下建築物的窗戶；「冷性的黑色」具有藍色調的傾向，可以用來畫林中陰暗部的黑色。

圖216、217.（左頁）濫用顏色會導致如圖216所出現的問題。在圖216中是用拙劣和不鮮豔的顏色來描繪物體真實的色彩。在圖217中，不用黑色，並控制白色的使用，結果色彩效果得到了明顯的增強，同時也增加了物體的真實感。

圖218至224. 藉著參考已經畫出來的光譜（圖218）來瞭解如何把顏色畫得較深和較淺。將使用藍色（圖221、222）與使用紅色（圖223、224）的結果比較，你就會發現整個光譜被用來加深及調淡色彩，而不是只用黑色與白色。

225

怎樣在不考慮光色作用的情況下，而從實際的觀點出發來畫陰暗部的顏色，是本章首先要研究的問題，接下來我們將討論用兩種完全不同的方法——以明暗配置為主的方法和以色彩為主的方法——來繪製一張題材相同的作品，畫家們使用的顏色、其製作的方法以及顏色的特性也是我們要研究的問題。除此之外，我們還將瞭解顏色的種類、品質以及耐久性。

光、陰影、色彩

陰暗部的色彩

從喬托、達文西、拉斐爾和提香到十九世紀，幾乎所有的畫家都是透過加深物體的固有色來表現物體的陰暗部分。這種繪畫技巧，有的畫家用得較多，有的則用得較少。比如以卡拉瓦喬為代表的「暗色調主義」就是用很深的棕色來畫皮膚的陰暗部；魯本斯卻用較亮的顏色，如紅土黃、金黃和赭色來表現模特兒皮膚的陰暗部分。卡拉瓦喬的影響力，特別可在委拉斯蓋茲的前期作品中看出，也可在之後的提香和魯本斯作品中看出。雖然卡拉瓦喬常常用較深的固有色來畫物體陰暗部，他也用深棕色、黑色和白色的混合色來表現陰暗部的顏色。印象派的影響直到十九世紀還未消失。由於印象派畫家在戶外日光下作畫，於是就有了陰暗部的藍色。「我總是不斷地尋找陰暗部的藍色」（梵谷語）。 印象派帶出了切夫勒的色彩理論，他提出物體固有色的補色是物體陰暗部色彩的一個組成部分。

由於切夫勒及印象派畫家的試驗，使我們知道了用何種顏色來表現物體的陰暗部：

1. 呈現於所有陰暗部的藍色與……（色）混合。
2. 深色調的固有色，與……（色）混合。
3. 固有色在不同情況下的補色。

現在我們來動手試畫一下。先只用藍色畫圖226中的物體（圖229），然後再把物體畫一遍，但這次是用較深的固有色來畫陰暗部的色調（圖

圖226. 畫中的物體和擺設是我為了要證實陰暗部顏色由三種色彩所構成的理論，而作的選擇。這三種色彩分別是藍色、較深色調的固有色和固有色的補色。

230）。之後畫第三遍，這次畫上每個物體陰暗部固有色調的補色（圖233，第96頁）。最後再用前面用過的三種顏色（藍色、深色調的固有色、固有色的補色）的混合色來畫一遍物體的陰暗部（圖235，第97頁）。

陰暗部的主要顏色：藍色

我們在第81頁上討論過物體的顏色和光的強度，我們講光的減弱會產生一種藍色的光，它將所有的物體都籠罩在藍色中。注意一下黃昏時

的景色，就會發現任何物體都呈現出一種藍色（圖228）。因為陰暗部光線較少，所以即使在大白天，藍色也存在於陰暗部的色彩之中（圖227）。

看一下用多少藍色來描繪圖229中

229

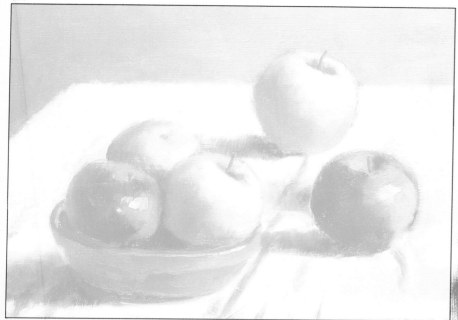

230

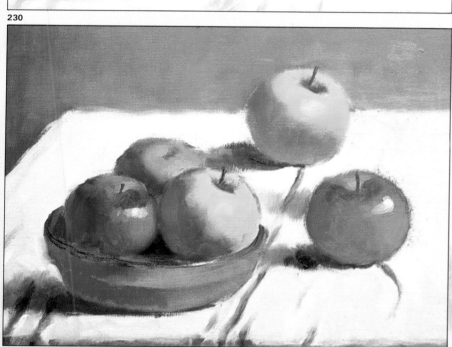

圖227、228.（前頁）這兩張照片證實了陰暗部色彩中藍色的存在。在大白天和黃昏所拍攝的照片中可以很清楚地看出這一點。

圖229、230. 注意使用藍色所畫出的陰暗部分顏色的濃度，並將它與用陰暗部較深區域的固有色繪製的相同題材作比較。

的物體，注意，甚至白色的桌布都畫上了一些藍色。記住，原則上陰暗部是藍色的。

陰暗部的第二種顏色：固有色
第二遍我是用暗色的固有色來畫的（圖230），用深紅色來讓紅蘋果變暗，至於黃蘋果則用紅色；柳橙用紅赭色。運用暗色調的固有色使水果有了立體感，但還並未真正把握住陰暗部的色彩，這是因為缺少藍色和固有色的補色。

圖231、232. 在上面的靜物畫中基本的顏色被用來作主要的顏色（藍色）和較深固有色的色調（生褐色和檸檬鎘黃色）。

陰暗部的第三種顏色：固有色的補色

233

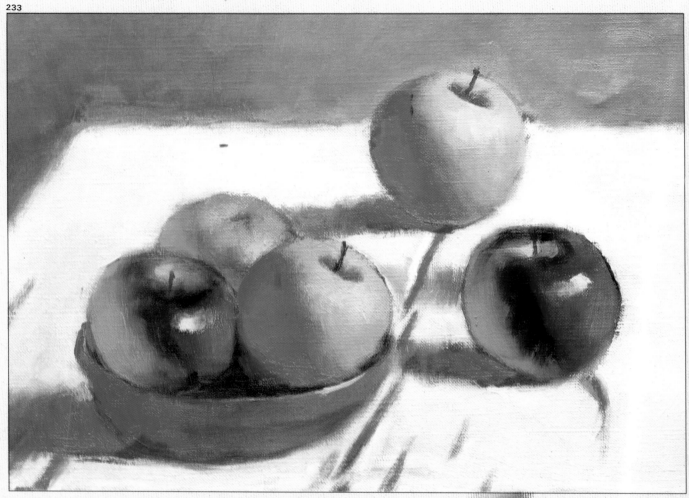

野獸派畫家安德烈・德安 (André Derain)在他著名的作品《馬諦斯畫像》(*Portrait of Matisse*)中用橙色來畫臉部亮的一面，而用綠色來畫暗的一面。馬諦斯也畫了一張德安的肖像畫，同樣也用綠色來表現臉的陰暗部分。補色始終存在於陰暗部的暗色中。如果你用綠色來畫樹梢，用綠色摻入它的補色深紅色來畫樹的陰暗部，你會發現樹的明暗部分非常的協調。假如你用土色畫陽光下的小路，用普魯士藍、白和深紅色（一種紫藍色，此處作為土色的補色）畫樹陰暗部和籬笆投射在地上的陰影，陰影的效果就非常理想。

此外只需在少數地方加加工，可能在這裡畫上些深紅色，在那兒加上些白色或赭色。這是因為陰暗部的混合色並不是很精確，如陰暗部的藍色、較深的固有色（第二種公式）和固有色的補色的強度是不一樣的，有的較亮、有的則較暗，趨向一種顏色或另一種顏色。但公式本身是對的，所以實踐它並記得去用它。

234

最後的效果

235

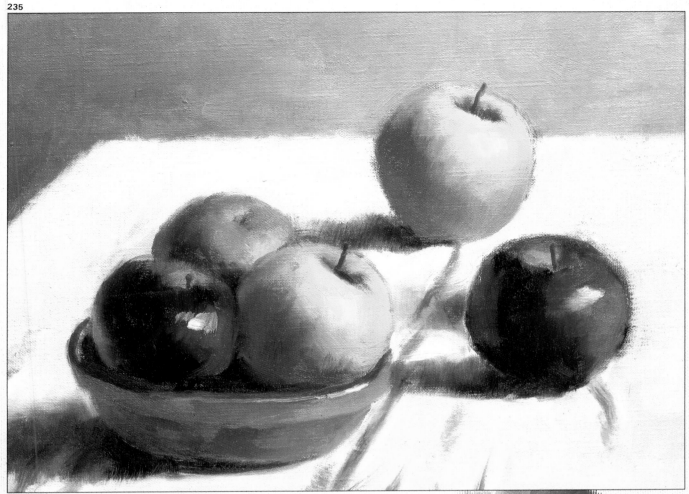

這是一張已完成的作品，或者說是完成作品的複製品，原作比複製品要大一倍。雖然複製品與原作的色彩是相同的，但在原作中顏色看起來卻清楚得多。即使如此，我相信你也能看得出如何在暗部使用藍色，如桌布暗部的藍色、柳橙反射光中的藍色及黃蘋果上的藍色，你也能看出蘋果中暗色調的固有色和水果盤陰暗部一種明顯的色彩。畫中補色的運用也是非常明顯的。所有的水果都用了補色，特別在紅蘋果、柳橙和帶有一點藍紫色調的黃蘋果上表現得尤為突出。黃蘋果上的藍紫色是陰暗部的藍色、深固有

色的紅色和紅色的補色紫藍色的混合色。最後注意一下如何透過混合綠色、深紅色和藍色來表現紅蘋果陰暗部的顏色，這種方法我們在討論黑色的用法時已研究過了。

236

圖233. 我用物體固有色的補色畫陰暗部分。比如用藍色畫黃蘋果的陰影部；用綠色畫紅蘋果的陰影部。
圖234. 用兩種補色來表現陰暗部的第三種顏色。
圖235. 完成的作品。
圖236. 在做最後的局部潤飾時，要添上所有的補色。

明暗配置的畫法

237

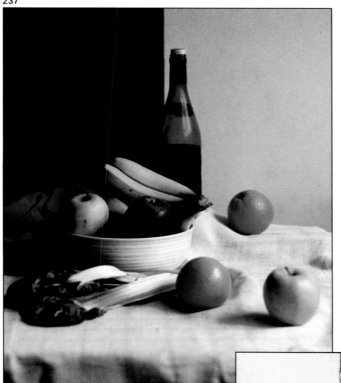

238

圖237. 為了在畫中表現明暗關係，我用側光照亮靜物。

圖238至240. 首先用炭條勾出主體，並畫出物體的陰暗部，然後噴上定著液，這樣上色時炭條所畫出的黑色就不會弄髒畫面。接下去在畫的空白處塗上顏色以避免鄰近色效果的影響。

239

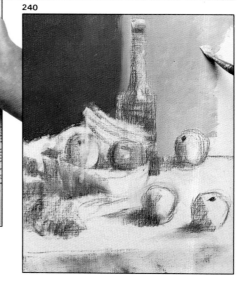

240

明暗配置的畫法 (Value painting) 是指畫出顏色的所有色相和明度對照的變化、表現光和影的全部作用的一種方法。以彩度為主的畫法指的是在不考慮表現陰影的情況下用單純而濃重的顏色來作畫的一種方法。早先的大師（達文西、提香、委拉斯蓋茲、德拉克洛瓦等）大都是以明暗配置為主畫法的畫家，現

代和當代畫家，如竇加、沙金特 (Sargent)、達利(Dalí)，甚至在畢卡索的早年，都喜歡透過明暗配置來表現他們的作品。以彩度為主的畫法始於野獸派畫家馬諦斯、德安、烏拉曼克等。為了更進一步理解以明暗配置為主的畫家和以彩度為主的畫家的技法和風格，我將透過一步步展示用兩種畫法繪製相同的一

幅靜物畫來說明兩者各自的特點。以明暗配置為主的畫法要求物體從正面和側面被照亮，或僅從側面被照亮，這樣物體就會有立體感，並能透過色相、色調、光和影來突出物體的形狀（圖237）。

241

242

243

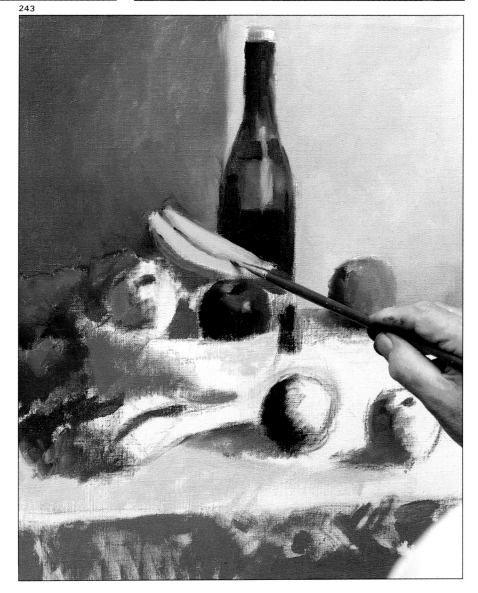

第一步

我首先用炭條將主體勾出，並且畫出了瓶子和水果的陰暗部分，但不畫出背景中的陰影，然後噴上固定液。為了避免出現不真實的對比，我在畫面中最大的空間（即背景）塗上了顏色（圖240）。然後畫上固有色和水果投射出來的影子，接下去畫前景中桌布的皺褶以及瓶子的顏色（圖241和242）。 之後我很快地畫出水果部分，這樣就完成了第一階段的工作（圖243）。注意我還沒有畫出前景，也就是覆蓋桌面的桌布。這是因為桌布是白色的，與畫布顏色相同，不易產生不真實的對比（請參考第71頁，圖176和177）。現在我要開始畫桌布了。

圖241至243. 我先畫暗部，然後加上物體的顏色，這樣就完成了作品的第一步。

第二步

畫好桌布後接著畫其他的柳橙、白色果盤和前景中的黃蘋果（圖244和245）。用一條並不存在的線或陰影（圖246）產生一種對比，以突出蘋果的外形。從第98頁上圖237中可以看出，這樣的線條或陰影實際上是不存在的。接下去我畫盤裡的蘋果，用手指塗抹蘋果的顏色，這是許多畫家常用的一種技法（圖247）。之後開始畫作品的細部。在圖248和249中可以看到為了把遠處的柳橙從背景中區分出來，我用蘸有深褐色顏料的4號貂毛筆在蘋果外圈畫上深褐色的輪廓線，不用擔心會「越線」（圖249）。然後我用一支粗筆將背景的淡灰色蓋住蘋果外圈那條較粗的暗線條，使線條變得較細。用粗筆畫上去的淡灰色幾乎將原先較粗的暗線條完全覆蓋掉了，這從圖250完成的作品中可以看得很清楚。

觀察一下這幅完成的作品前景中的柳橙，你會發現我在柳橙上畫了實

圖244至247. 我用快速技法去畫，遵循「該做的都得做」這個規則，所以兩個柳橙、蘋果、香蕉和白色水果盤中的紅蘋果畫得與完成作品中的一樣（下頁）。但還有一些地方需要修改，如桌布的暗部、前景中柳橙的右邊部分和黃蘋果邊上的灰色線條（圖246）。最後這兩個部分是用來突顯水果的形狀與顏色的。

244

245

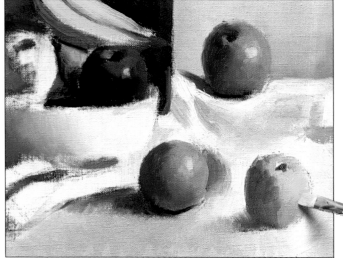

246

247

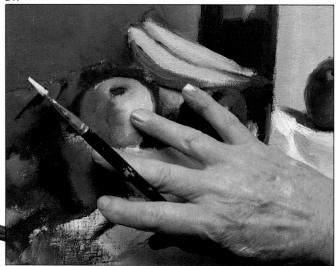

248

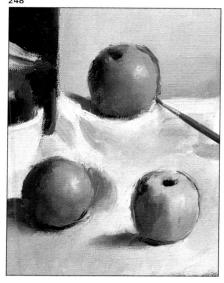

249

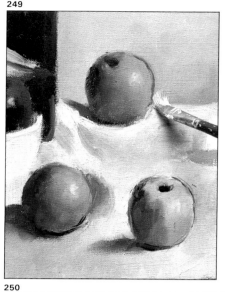

圖248至250. 此時仍是使用快速技法，在柳橙和蘋果邊緣上畫一條線，以突出柳橙和蘋果。減少柳橙的陰暗部使它看起來更自然，再畫上前景中桌布皺褶的陰影，其他地方則不必畫太多，可以參考完成的作品（圖250）。 這雖然是一幅平常的作品，但它卻能使你清楚地看出以明暗配置為主的畫法的特點。

際上並不存在的灰色陰影，這塊陰影幾乎是難以察覺的，但它卻產生了一種預期的效果。注意我在畫中所做的最後的潤色，如前景中桌布的皺褶和陰影，以及瓶子、紅布、水果盤上的紅色反射光、甜菜還有背景。

在觀看這幅完成的作品時，我們必須指出明暗配置為主的畫法並不是指一種特別的繪畫風格，而是一種標準的、傳統的繪畫風格。闡述這部分內容的目的是為了突顯以明暗配置為主和以彩度為主的這兩種畫法的主要區別。

250

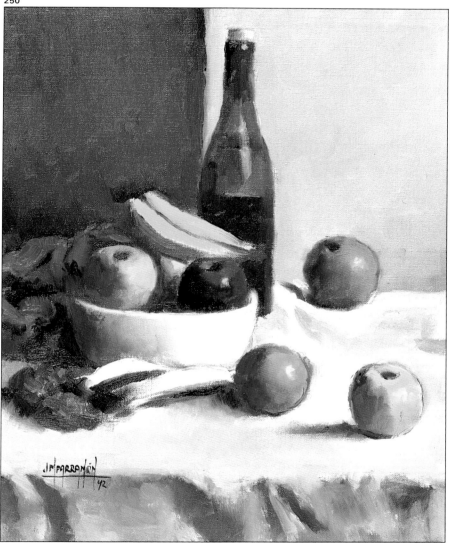

以彩度為主的畫法

251

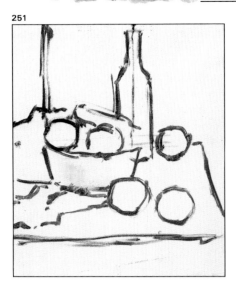

252

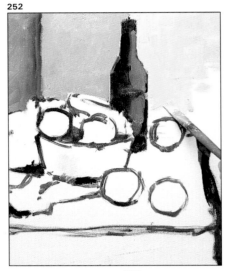

253

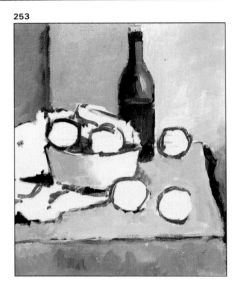

「色彩主義」一詞源於1906年野獸派在巴黎舉辦的一個畫展。

色彩主義除了挑選色彩豐富的繪畫對象以外，還強調正面光的使用，因為光從物體的正面照射不僅可以消除物體的陰影部分，還可以強化物體的色彩。但色彩主義主要的特徵是畫家以個人感情詮釋自然的方式、是一種為了表達主題而必須（在構圖中）作出某些改變的想像和理解的能力。比如在畫中應去掉什麼、減少什麼、用什麼來代替、增加和移動什麼等等。說得簡單一點就是以彩度為主來作畫。

我現在準備用彩度為主的畫法來繪製一幅相同的題材（參閱圖237）。首先透過運用單純的顏色來消除畫的陰暗部分，再用較淡的藍灰色來代替瓶子後面深色的背景，將深藍色的背景移向左邊，以突出瓶子的外形。構圖時我省略了桌布，想像出另一種透視效果，並在桌面上採用物體的不同形狀和顏色。

在用這種畫法作畫時我先是用顏料、畫筆和粗實的線條畫出物體的形狀（圖251），而不是像我們前面所做的用炭條畫出畫中物體的陰暗部分。

254

图251至253. 雖然所畫物體是相同的，但構圖有所改變，目的是增強以彩度為主的畫像的效果。這次勾輪廓時沒有把陰影部分畫出來，而是用群青和褐色大致畫出物體的外形。這次的草圖比上次的較不精確。然後像前面一樣，在背景處塗上顏色。

图254. 我用的是鮮豔的、單純的、無陰影的顏色。注意我是怎樣摹倣野獸派的風格，努力地保留用來塑造出水果、瓶子和甜菜外形的線條。

图255至257. 無論是用筆還是用手指上色，使用乾淨的顏料才是最根本的。記住圖畫應該是光的展示，所以筆必須保持乾淨（圖257），這樣才能畫出潔淨而鮮豔的色彩。

255

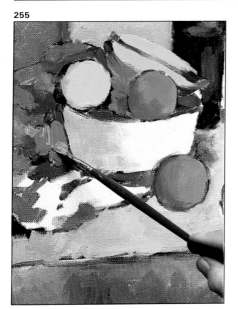

256

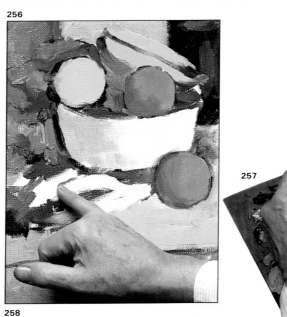

257

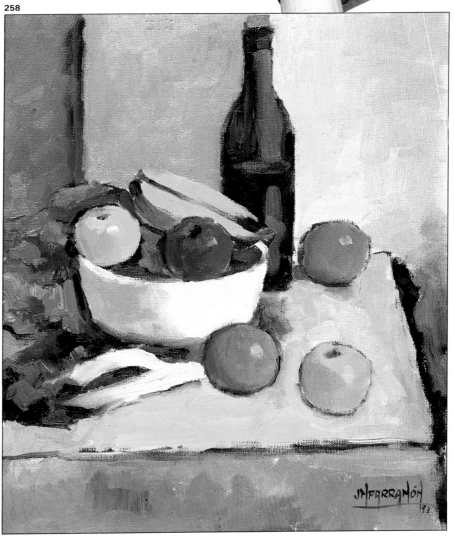

畫上去的粗實線條可能存留在完成的作品中（圖258），這是為了突出物體的外形和顏色。注意在繪製這幅作品時我所使用的技法：使用單純而濃重的顏色；產生色調和色彩的對比；並置白色、黃色和調入了藍色的紅色以產生鄰近色作用所帶來的強烈的效果，同時又試圖使這些顏色互相協調（將圖252、253、254和256與完成的作品圖258作比較）。

最後要提醒你的一點是作畫時保持筆的乾淨是十分重要的，尤其是畫完深色調的顏色再畫淡色調顏色的時候。可以用報紙和舊布擦拭你的筆，必要時也可用松節油來清洗（圖257）。

258

圖258. 這是一幅完成的、以彩度為主的畫法畫出來的作品。問題在於透過想像顏色、部分地忽略主題本身，同時又得把重點放在突出主題的形狀和顏色上來表現色彩主義的風格。要做到這些就必須用移動、替代、強化和改變等方法，也就是以彩度為主的方法來理解和表現主題，而這正是以彩度為主的繪畫的根本目的。

畫家與顏料的製造

在達文西和米開蘭基羅時代（十五世紀後半葉至十六世紀中葉），畫家被看作是工匠。雖然達文西和米開蘭基羅是當時有特權的畫家，但為了得到社會的承認也不得不苦苦奮鬥。據說有一次米開蘭基羅請求拜謁教皇朱利葉斯二世(Pope Julius II)，但負責接待的僕人卻拒絕了他的要求。米開蘭基羅認為這是對他的侮辱，於是在當天就離開羅馬前往佛羅倫斯，儘管教皇再三請求他留下，也未使他改變主意，他決心三十年之內不跨進羅馬一步。

1598年在教皇的使者卡迪諾·蒙塔爾托(Cardinal Montalto)的允許下成立了第一個畫家行會，但是藝術家作坊中採用的那種傳統的培訓方式卻仍然保留著。尼古勞斯·佩夫斯納(Nikolaus Pevsner)教授在他的《藝術學院》(Academies of Art)一書中講述了十五世紀畫家培訓的過程：「到了十二歲或更大一點，男孩就被送到作坊當學徒，在二至六年的時間裡學習他所需要學的每件事，從研磨顏料到為畫準備底色（染畫紙或打底色）等等。當學徒期滿就成為助手，再過幾年方可獲

圖259、260. 圖中顯示了第一塊固體水彩畫顏料（圖259）以及油畫顏料容器的發展過程。皮袋首先被使用，之後是玻璃容器，再由玻璃容器發展成今天的軟管。

圖261. 簡·瓊斯·霍爾默斯，《畫家工作室》，馬德里，私人收藏。在畫的右側學徒正在研磨師傅的顏料。

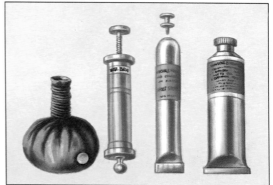

得本地行會的畫家證書，這時他才具有獨立開業的畫家的資格。」

據佩夫斯納所說，當時的這種學徒制度非常嚴厲，熱那亞的畫家行會曾非常憤怒地譴責貴族喬萬尼・巴蒂斯塔，因為他沒有當過學徒、侍奉過師傅，卻獲得了自學成為畫家的名聲。

什麼是「研磨顏料」的工作？且尼諾・且尼尼說，「在十四、十五世紀的學徒花六年時間學習磨顏料、煮膠水和揉製石膏⋯⋯。所有古書和相關記載把畫師作坊描寫成一間大房子邊上的一個實驗室。在畫師的指導下，學徒研磨顏料、調製油性和蛋彩顏料、配製溶液、底料和其他的化學品。

圖261是複製自簡・瓊斯・霍爾默斯 (Juan José Horemanns) 一幅名為《畫家工作室》(The Painter's Workshop) 的圖畫，畫中的畫家正在與觀看他工作的顧客交談。在畫的右側學徒正在磨顏料，工作臺上放著一些大概是用來裝溶解和調合粉狀顏料溶液的碗和瓶子。到了十七世紀，畫家仍在工作臺上調製顏料，將調配好的顏料裝入瓶子和容器中。十九世紀初人們開始生產油畫顏料，並將顏料裝在皮袋中出售（圖260）。1832年英國人威廉・溫莎 (William Winsor) 開始出售裝在小罐中的水彩顏料（圖259）；1840年溫莎與亨利・查爾斯・牛頓 (Henry Charles Newton) 開始用玻璃容器來裝油畫顏料，這種容器最後發展成了我們今天用的錫管。在創造藝術作品時，幾種有名品牌的油彩、水彩和粉彩及其他顏料（圖262至264），能使畫家畫出最好的效果。

圖262至264. 油畫顏料的現代製造技術。泰倫斯公司(Talens)提供。

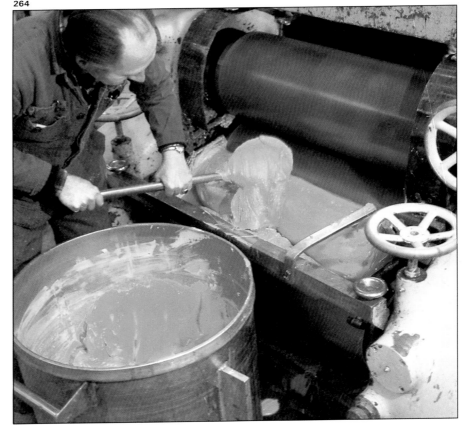

顏料及顏色的構成與特性

我們現在來討論畫油畫、水彩畫、粉彩畫、蛋彩畫……時，常要用到的一些顏色或顏料。應記住粉狀顏料在經過研磨、加入脂肪油、脂松香、香油和蠟凝固後就成了油畫顏料。當加入水、阿拉伯樹膠、蜂蜜和甘油後就成為水彩畫顏料。粉狀顏料可分為以下幾大類：白色、黃色、棕色、黑色、赭色、紅色、綠色以及藍色。

白色

鉛白或鋅鋇白：由摻有少量氧化鋅的鉛白所構成。覆蓋性很強，易乾。常調成膏狀用來畫背景，也可用於繪畫初期階段。有毒，水彩畫中無此顏料。

鋅白：由溶於罌粟油中的氧化鋅構成。比鉛白更白，但覆蓋性稍差，不易乾，容易開裂。

鈦白：（圖265）主要由氧化鈦和重白 (heavy white) 組成。這是一種較新的顏料，遮蓋性極強，不透明，易乾，是多數畫家喜用的一種顏料。

中國白：為鋅白的一種較稠的種類，是一種特別的水彩畫顏料。有時鋅白也作為中國白來出售，可以觀察它們在黑紙上的透光性來加以區別。真正的水彩畫家認為在水彩畫中是不用白色的，白色應是紙張的白。

黃色

那不勒斯黃：水彩顏料的那不勒斯黃由硫化鎘、氧化亞鐵和氧化鋅構成；油畫中的則由鉛白、鎘黃、土黃和紅棕色組成。兩者都有毒性。早在公元前五世紀就有了那不勒斯黃。魯本斯用這種顏料來表現肉色。

檸檬鎘黃（圖266）：主要成分為硫化鎘。是色料的三原色之一。穩定、強烈而鮮明，但不易乾。

中鎘黃（圖267）：由硫化鎘所構成。能產生從檸檬黃到橙黃的黃色色系。1817年發現中鎘黃，它正在漸漸地取代鉻黃。

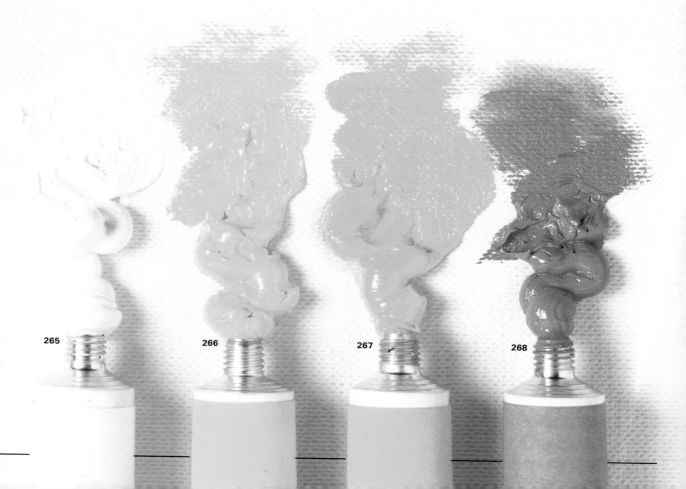

265

266

267

268

鉻黃：由鉻酸鉛組成，有毒。這種顏料有好幾種色調，從很淡的黃色到幾乎是橙色的顏色都有。不透光、揮發迅速，然而時間一久容易發黑。

土黃：（圖268）由含有氫氧化鐵的中性泥土構成。這種基本的顏色從史前時代就已被人們所使用。遮蓋性極強、耐久，能與任何顏色配合使用。

棕色

生褐與熟褐（圖269與270）：前者由帶有氧化鐵和二氧化錳物質的生褐材料構成。兩者的色彩都很暗。生褐帶有一點綠的色彩，熟褐則有紅色的傾向。能用在任何畫法中。時間久了會發黑。乾得很快，應避免在較厚的色層中使用，以免乾裂。

范戴克棕（圖271）：基本上由含有氧化鐵的生褐構成。這種棕色有一種與褐色相似的暗色調，但更傾向於深灰或幾乎是黑的色彩，用作上光、潤色、覆蓋畫中小塊區域。多用於水彩畫中。不宜在壁畫中使用。

黑色

煤黑：是一種傳統的顏料，為光滑的粉末狀物質，是從以特別方式燒製後的碳氫化合物中獲得的一種炭黑物質，為一種冷性的黑色。可用於所有的畫法中。

象牙黑（圖272）：從燒過的動物骨頭獲得的一種顏料。可在油畫和水彩畫中使用。加入鎘黃後能調出無數的綠色。象牙黑屬暖色調的黑色，可在任何畫法中使用。

圖265至272. 儘管印刷工程的技術純熟，要將某種顏色印在紙上也是一項困難的工作。我們應當記住在此處看到的色彩是只用四種顏色印出來的，即黃色、藍色(Cyan blue)、紫紅色和黑色。因此當你看到前頁（圖266）的檸檬鎘黃並沒有像它實際的顏色那麼亮，而中鎘黃（圖267）的顏色像深鎘黃的一樣時，你也不必感到驚訝。但有時我們也會驚奇地看到：像冷色調的生褐色或暖色調的熟褐色等精緻的顏色會被複製得如此完美。因此，在繪畫時你應該檢查顏色的名稱是否與軟管中的顏料一致。

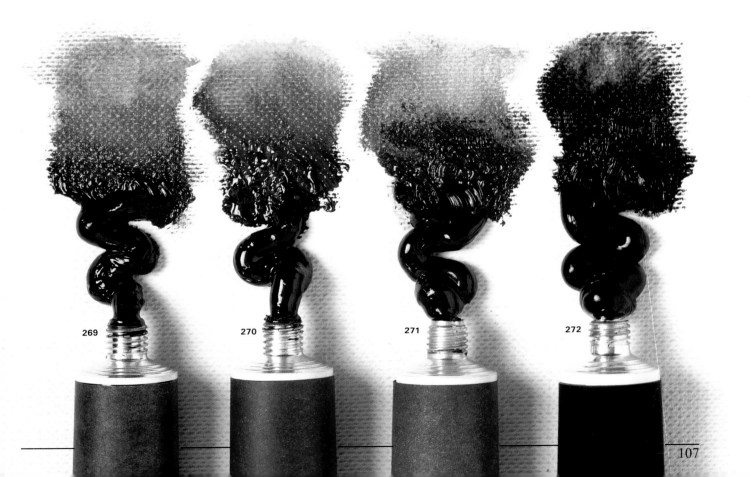

269 **270** **271** **272**

赭色和紅色

生赭（圖273）：如同土黃色，生赭由含有鐵和錳的中性泥土組成，在自然狀態下是一種濃豔的深赭色。它是一種穩定的原料，但若摻入大量的油則容易發黑。

熟赭（圖274）：成分與生赭相似，但錳的成份偏多一點。它是一種暖性的深濃顏料，略帶紅色的傾向。是早期特別是威尼斯畫派畫家所喜愛使用的顏色。有的作者認為魯本斯就是用熟赭色來描繪肉紅色和它的反射光。熟赭色是一種穩定的顏料，可在任何情況下使用。

鎘紅（圖275）：由亞硫酸鎘和硒酸鎘組成。鎘紅有淡有深，是一種純淨的顏料。由於朱紅乾得很慢，暴露在陽光下又易發黑，而且還有毒性，所以鎘紅成了朱紅理想的替代品。德國在1907年開始使用鎘紅，1912年後鎘紅在歐洲大陸上被廣泛地使用。

深茜紅（圖276）：調入了白色的深茜紅就是顏料色中三原色之一的紫紅色。它由一種含1:2的二羥基恩醌的色澱構成。在古埃及、古希臘和古羅馬時代，人們用茜草根來製造這種顏料。到了文藝復興時期人們不再使用這種顏料，但到十八和十九世紀深茜紅色又流行起來。溫莎和牛頓在他們的一本出版物中，承認現代的深茜紅已失去由植物的根生產出來的色澱的美。

綠色和藍色

永固綠：是翠綠與檸檬鎘黃的混合色。永固綠不論顏色深淺都具有光澤。它性能穩定，可在任何情況下使用。

圖273至280. 我們再次看到複製顏色時，所發生的一些小問題。比如，熟赭比實際的要紅，鎘紅也是如此。下頁中的深群青卻沒有實際上那麼紫，而普魯士藍則應帶有一點綠色的傾向。研究一下這些色料名稱，和實際的油畫顏料相比較。

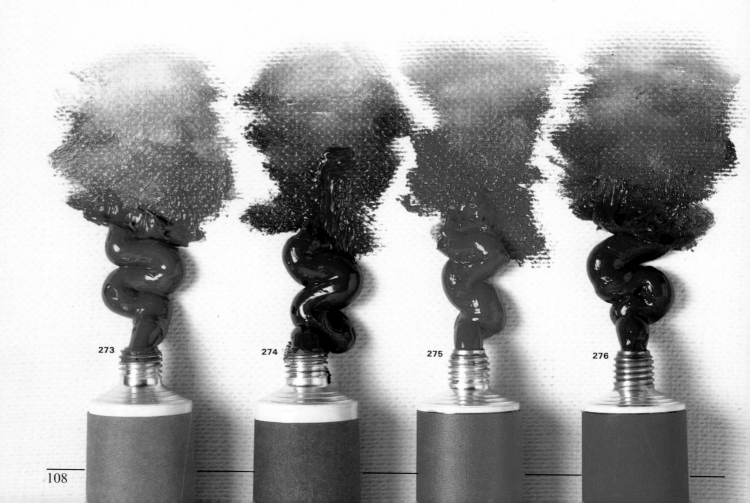

273　274　275　276

土綠（圖277）：由亞砷酸銅與醋酸銅的混合物構成。也稱為翠綠，應與暗綠色作區別。在有的色彩圖中也被當作翠綠。土綠不像翠綠那樣有許多不足和限制，它覆蓋力強、色澤豐富、性能穩定以及安全可靠，因此被認為是最佳的綠色顏料。

鈷藍（圖278）：由鋁酸鈷和帶有氧化鋁成份的磷酸鈷構成，有淡色調和深色調，可用於任何畫法中。覆蓋性好，揮發也快，但用在油畫中可能會因時間的推移而帶上一點綠色調。

深群青（圖279）：純淨的深群青由半寶石的天青石粉末構成，是所有顏料中最貴的一種顏料，其價值是同等重量黃金的兩倍多。天青石最大產地之一在阿富汗的凱克恰（Kikcha）。十二世紀起深群青就在歐洲使用，1828年一個名叫吉默特（Guimet）的法國人發現，如將鋁、二氧化矽、鈉和硫酸鹽混合即能產生出人造深群青。由於人造深群青顏料性質優良且價格便宜使它成為天然深群青顏料的優良替代品。

普魯士藍（圖280）：由亞鐵氰酸鉀構成。是一種高效、透明、揮發迅速的顏料。暴露於陽光下會有點褪色是它唯一的缺點。普魯士藍調入白色後的顏色，與顏料色的三原色之一的藍色(Cyan blue)相同。有時也被叫作巴黎藍。有些生產廠家用商業名稱來出售這種顏料（如林布蘭藍）。

酞菁藍：由銅酞菁所構成。是帝國化學工業有限公司於1937年研製的一種有機顏料。由於著色力強、透明性佳、安全可靠，有些畫家寧願使用酞菁藍而不使用普魯士藍。

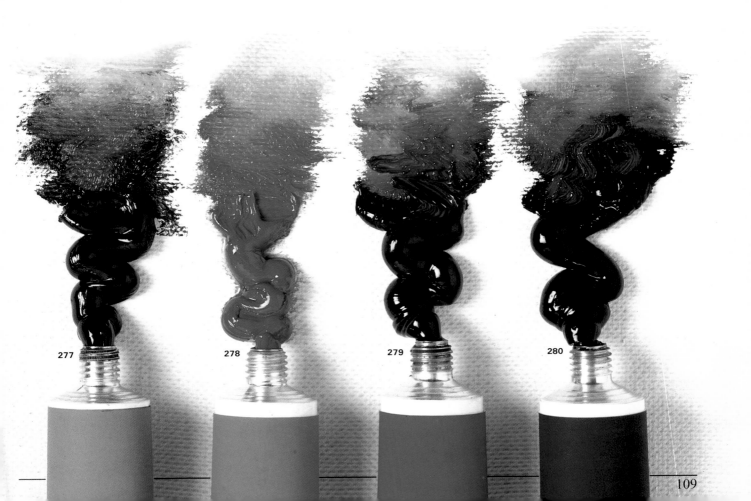

277 278 279 280

顏色：有多少種？使用哪一種？

有的圖表列出的油畫和水彩畫顏料達兩百種之多。我曾看到有一張圖表中有十五種黃色。它們是：檸檬鎘黃、淡鎘黃、淡鉻黃、檸檬鉻黃、鎘黃、深鎘黃、印度黃、淡鮮黃、淡那不勒斯黃、深那不勒斯黃、那不勒斯紅黃等等；有二十一種橙色、紅色和深紅色；有三十六種藍色和綠色……

當然，沒有一個人會去用這麼多的顏色。此外，每個人都想用自己的顏色，用自己的調色板來調色。於是就有了以天藍色（與青色相似）代替鈷藍色的畫家；也有了用鎘橙色、鈷黃色或暗綠色來消除綠色調或用鈷綠色來產生透明感的畫家。然而，所有的畫家都同意油畫顏料最多有十二種（加上黑色和白色）；由於調色盒的限制，水彩畫顏料最多有二十四種（二十三種顏色加上黑色），但人們並不需要用到所有的顏料。職業水彩畫家的調色盒中大都只有十二種顏料。

十八世紀英國水彩畫大師吉爾亭(Girtin)、寇克斯(Cox)、考任斯(Cozens)，甚至偉大的泰納(Turner)也只用不超過五至六種顏料作畫。且尼尼主張限制油畫顏料的數量；提香總是用數量非常有限的顏料來作畫，他宣稱：「只用三種顏料也能成為大畫家。」 分析文藝復興時期藝術家所用的顏色後，法國學者、作家和著名畫家莫里斯·波賽特(Maurice Bousset)說：「只用兩種藍色（群青和德國藍）、兩種紅色（土紅和深茜紅）、 一種黃色（土黃）

這五種顏色，再加上熟赭色，他們能畫出最生動和諧的色彩。」 調查了現代畫家大致所用的顏料後，波賽特說：「大多數印象派畫家所用顏色不超過六種。」 他建議把顏色限制為十種，包括黑色和白色。我完全贊同他的這種建議，但還想加上四種顏色（其中三種是可選的）。 表中和下頁圖281和282為我所推薦的油畫和水彩畫的顏料。在水彩畫顏料中我加入了一種水彩畫家經常使用的顏料——佩恩灰。

我認為在水彩畫、油畫、壓克力畫、不透明水彩畫和蛋彩畫中只要用十種或十二種顏色就能描繪出自然界中的所有色彩，但粉彩畫卻例外。在水彩畫，或是在油畫中，如要畫肉色，你可以將白色、黃色、赭色、藍色和深紅色混合起來，但要在粉彩畫中獲得這樣一種混合色是困難的。在粉彩畫中總是用特定顏色的粉彩筆來畫特定的色彩。有淡一點和深一點顏色的粉彩筆，或者具有某種紅的、藍的、綠的或粉紅色傾向的粉彩筆。這就是為什麼粉彩筆有多達300種甚至528種顏色的原因（見第35頁）。

常用的油畫顏料

* 1.檸檬鎘黃 　　　2.中鎘黃
　3.土黃 　　　　　4.熟赭
　5.熟褐 　　　　　6.淺朱紅
　7.深鮮紅 　　　* 8.永固綠
　9.翠綠 　　　　　10.深鈷藍
　11.深群青 　　　 12.普魯士藍
　鈦白
* 象牙黑

如果你想在例表中減少顏料的數量，可將三種打上星號的顏料和黑色顏料除去。

常見的水彩畫顏料

　1.檸檬黃 　　　　2.暗黃
　3.土黃 　　　　　4.褐
　5.深褐（斯比亞褐）
　6.鎘紅 　　　　　7.鮮紅
　8.永固綠 　　　　9.翠綠
　10.鈷藍 　　　　 11.群青
　12.普魯士藍 　　 13.佩恩灰
　14.象牙黑

圖281至283. 這些是專業畫家經常使用的油畫和水彩畫顏料。除了水彩畫顏料中的佩恩灰和白色外，兩組顏料基本上是一樣的。圖283中顯示的只是粉彩筆中的一小部分。

281

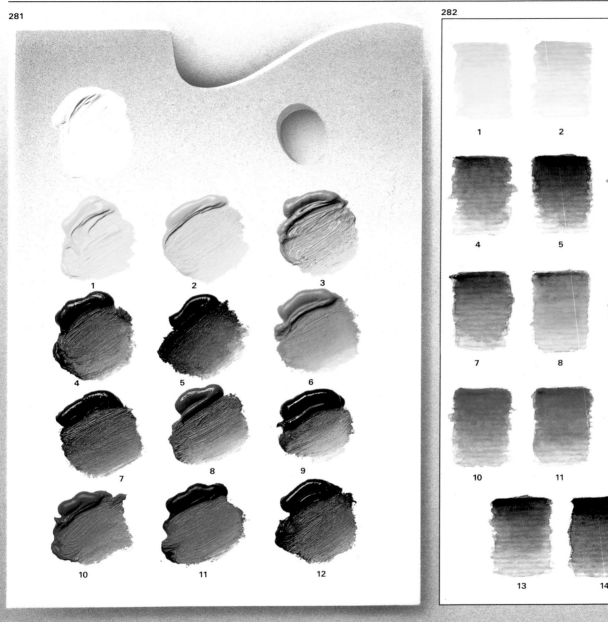

282

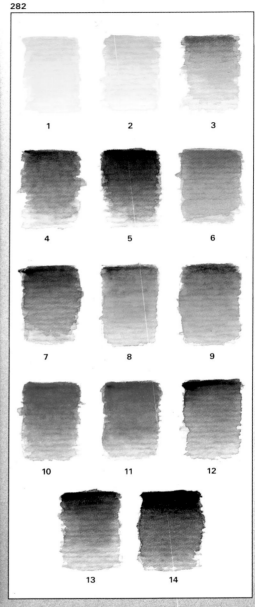

283

對一本討論色彩的書而言,論述對色彩混合的概略看法是最基本的,因為它將幫助我們對不同顏色判斷其不同屬性,在相類似的顏色中判斷其傾向,以及當它們與其他顏色混合時產生不同色系的可能性。我們還將瞭解某種顏色由於自身的可染性所產生的結果,分析互補色的混合以及中間色的構成。我們還會知道由某種色彩主導一幅繪畫絕不是一種巧合。歸根究底是如何使用色系,從而構成一系列協調的色彩。本章將分析三個基本的色系:暖色系、冷色系、中間色系。

色彩的混合與色系

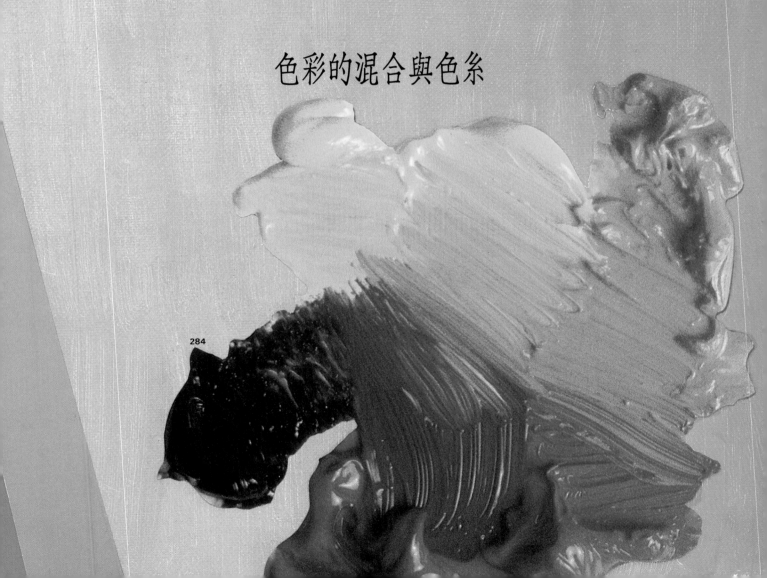

色彩混合的探討

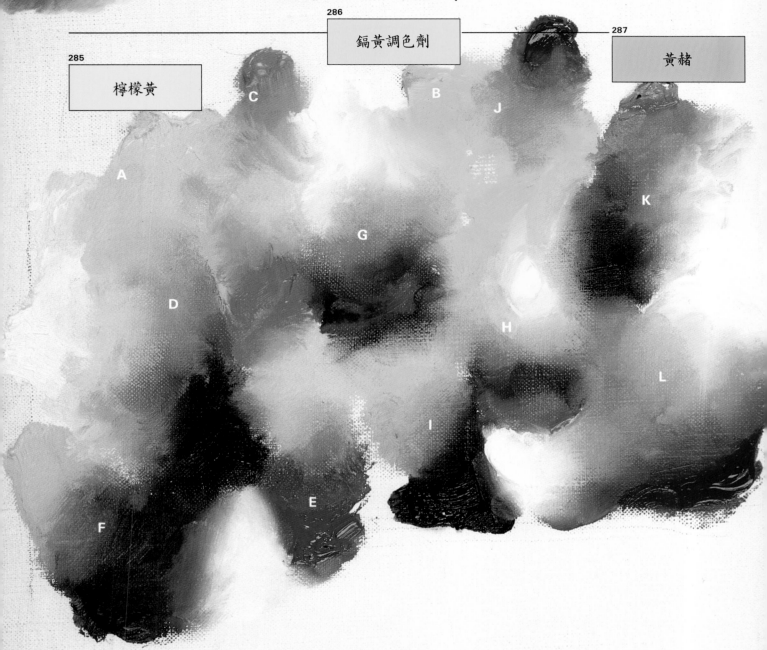

285 檸檬黃

286 鎘黃調色劑

287 黃赭

黃色、赭色與藍色、硃砂、洋紅的混合

注意兩種黃色的區別：檸檬黃(A)和鎘黃調和劑(B)。檸檬黃呈淺色並趨於綠色，尤其是在與白色混合時。當與硃砂、赭色、白色混合時(C)，它呈現出鮮豔的肉色色系。與普魯士藍結合時，我們得到的是鮮豔的綠色，見圖(D)。當與鈷藍(E)，甚

至與群青(F)混合時，它顯得更深暗些。鎘黃調色劑顏色更深一些，接近於橙黃(B)，當與白色混合時變成米黃色。這種黃色經與群青混合，結果產生了較暗的中性綠色(G)；用等量的群青混合時，由於這兩種顏色是補色的因素，會產生帶棕色的黑。米黃與鈷藍結合時會呈現橄欖綠(H)和普魯士藍(I)。當與洋紅混合

時，鎘黃調和劑變為色彩豐富的暗橙黃色。將黃赭色與群青混合，結果產生一種偏暗的中性綠(K)，當與白色、洋紅、深茜紅以及群青結合時，我們得到了較深的肉色色系(L)。

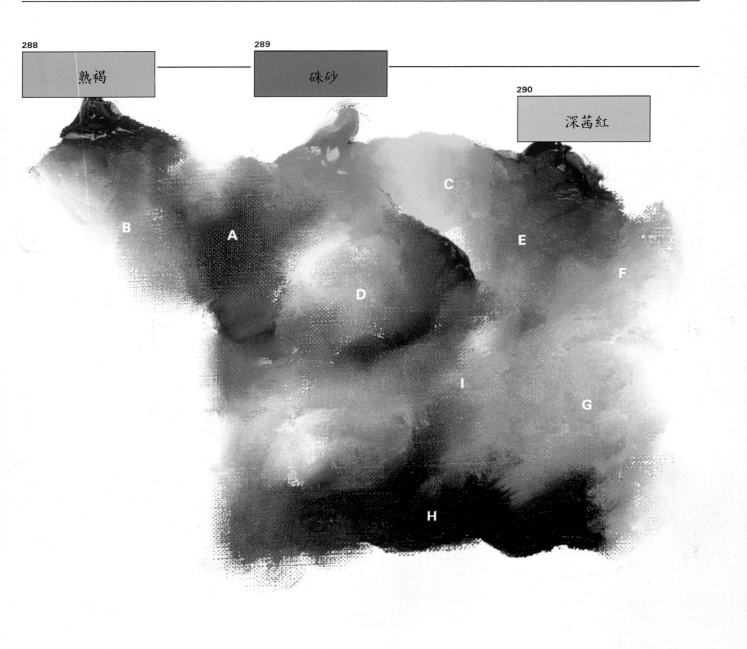

288 熟褐

289 硃砂

290 深茜紅

熟褐、硃砂、洋紅與黃色、藍色、綠色混合

當與群青混合時，熟褐與硃砂都變成了黑色(A)；若再添加白色，會出現中性灰色區域(B)。硃砂和黃在一起會成為橙黃，但與洋紅在一起卻使顏色變得更暗(C)。洋紅與群青在一起可產生紫色和藍紫色。若觀察深茜紅(E)的可染性，將白色與其混合，會變成紫紅 —— 一種原色 (F)。

當紫紅與翠綠以及白色混合時，可以獲得帶綠色的灰色色度或者趨於洋紅(G)。由於補色的原因，深茜紅和翠綠在一起即可成為黑色(H)。還可以瞭解一下綠色、洋紅、藍色，當它們與黃色混合時即可產生中間色調的情形(I)。

圖285至287. 混合色的研究：黃色、赭色與藍色、硃砂、洋紅的混合。

圖288至290. 熟褐、硃砂、洋紅，與黃色、藍色、綠色混合。

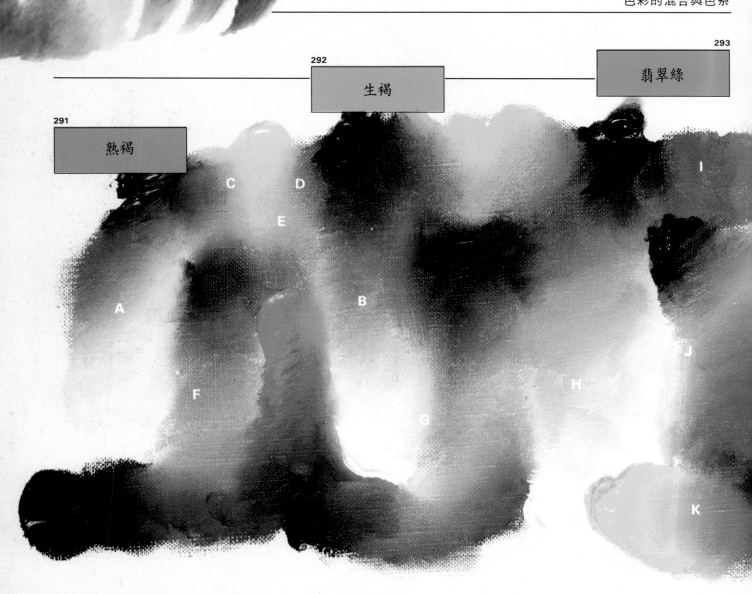

292 生褐

293 翡翠綠

291 熟褐

熟褐、生褐與白色、普魯士藍、黃色、硃砂混合

土的顏色是黑的嗎？不，它們看起來像是黑色，但實際上它們是黑棕色。初看它們是相同的，但是當與白色混合時，熟褐呈輕度暖色並傾向於紅色 (A)，而生褐——一種冷色，更確切的說是中間色，卻幾乎呈現出黑色或帶黑色的灰色(B)。這些細微的變化是很重要的，尤其是當兩種顏色與黃色混合時（C 和 D）：熟褐與檸檬黃混合時呈綠色 (E)。兩種褐色與藍色、白色(F、G) 混合時，在色調上也有明顯的不同，尤其是當你考慮用白色、藍色以及少量生褐或熟褐解決畫面有光物體的陰影時，就要看陰影是暖色還是冷色而定。

翠綠與白色、褐色、藍色以及黃色混合

注意當翠綠與白色 (H) 以及其他顏色混合時能產生較寬的色系。它是可染性極強的色彩，往往呈現出穿透力和閃爍感，單獨使用時則過於強烈。總之，它較適合於混合使用。當它與褐色結合時(I)，我們可獲得暖中性綠色；而當與群青混合時(J)，它可產生極為成功的對比色；與黃色(K)混合時，我們可獲得所有綠色中最鮮明的那種綠色。

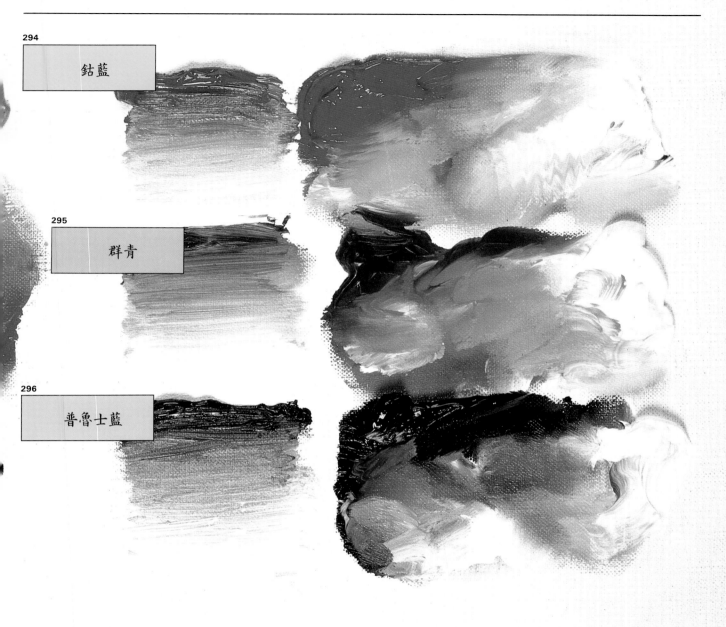

294 鈷藍

295 群青

296 普魯士藍

三種藍色：鈷藍、群青、普魯士藍

想要從不同的藍色中做出區分是件困難的事，因此瞭解這些藍色的不同，是使用和混合它們的基礎。用這三種顏色與白色混合有可能產生無數色調。我們可以把鈷藍定為中性藍，一種「藍色的藍」，它使陰影處的色彩顯得更亮、更透明。群青則包含了一定分量的洋紅因素，使得它在不透明、黑色或深暗的陰影處使用起來非常方便。普魯士藍則是一種非常強烈而絢麗的藍，任何顏色在它旁邊都顯得黯然失色。另一方面，當少量地使用它時，它會有超乎尋常的色度調整功能。當與白色結合時，它趨向灰色，同時又使任何顏色生輝。

圖291至293. 熟褐、生褐與白色、普魯士藍、黃色、硃砂混合。

圖294至296. 三種藍色的研究：鈷藍、群青、普魯士藍。

調和的色彩

1649年，西班牙腓力四世(Philip IV)親王第二次派遣委拉斯蓋茲去羅馬購畫。委拉斯蓋茲受到隆重的接待，不是因為畫家的身分，而是因為他是親王最親近的朋友之一。為此他非常興奮，在到達後的幾天內即畫了一幅身邊侍從的肖像。這位侍從名叫喬‧德‧帕瑞家(Juan de Pareja)。然後命他拿畫給幾位貴族和畫家看，以便他們對照畫和模特兒。

《喬‧德‧帕瑞家》(Juan de Pareja)（圖297）以及另一幅肖像《教皇英諾森十世》(Pope Innocent X)（一年以後所畫），是委拉斯蓋茲最為著名的兩幅畫。這歸結於兩個基本原因：首先，委拉斯蓋茲的「快速筆觸」，在當時被指為「大片污漬在畫中」或「畫中布滿污點」，然而這正是現在我們所稱之為印象派的繪畫方法。另一個原因是他所運用的色系，奧提格與格特稱其為「低色調」，是由「深色的橄欖綠、不透明的白色和黑色」所構成的。這個色階也包含了赭色、棕色、灰色、黑色，它們在一起構成了一組完美和諧的色彩，或者說是一個特定的色系。

一幅畫肯定可以用一系列帶灰色和帶棕色的基調和色彩來描繪，委拉斯蓋茲的這幅作品便是這樣的一個例子（圖298）。在這幅畫中用的是中間色系。當我們用趨向紅色的色彩畫畫，我們用的是暖色系的色彩。如果色彩帶有藍色的傾向，那麼我們就用冷色色階去畫。在這一章節中，我們將更詳細地研究這些色階。

色系通常在物象本身就可以觀察到，但要考慮有關色彩的自然傾向。這種傾向有時候非常強烈；例如在一個陰天的拂曉，這時灰色與藍色占主要畫面；而在日落之際，每樣東西看來均呈金色、黃色和紅色。但是，自然界中的色彩調和不總是那樣的明顯，所以畫家必須組構、強調、甚至去誇張一個特定的色系，時時圍繞著它，就像畫家創作的畫一樣。

297

圖297、298. 委拉斯蓋茲，《喬‧德‧帕瑞家》(Juan de Pareja)，《威拉麥德希花園》(Garden at the Villa Médici)。馬德里，普拉多博物館。委拉斯蓋茲大部分的作品是用棕色、灰色、暗褐、深綠色、橄欖綠、不透明的白色和黑色，所有這些顏色構成中間色系。

298

圖 299 至 301. 荷西・帕拉蒙,《花》 (Flowers)、《通往森林之路》(Path through the Wood)、《聖母院》(Notre Dame)。這 三幅畫採用了三種不同色系：暖色、冷色 與中間色。

299

300

301

兩種顏色與白色的調和色階

如你所見的圖303，僅用兩種顏色和白色去畫一幅油畫，或者僅用兩種顏色去畫水彩畫（請記住水彩畫的白色是畫紙本身的白）是完全可行的。

下頁所示用油畫顏料畫的靜物，我用了鈦白、英格蘭紅以及群青。你應當選擇一個主題，它的色調可以從你所選擇的兩種顏色中產生，這兩種顏色應當是互補的，當它們混合時會產生黑色，與白色混合時同時又獲得一個寬色階的調子。在圖303 中，左邊背景中成褶皺狀的布簾可以見到帶藍色的灰色區域，在瓶子和背景右邊以及白色瓷罐的陰影部分可以見到帶有紅色傾向的中性灰色。我用英格蘭紅去畫紅酒和蘋果，瓷罐的裝飾和布簾，用的是

群青。顯然，僅用兩種顏色是有偏限性的。例如，真實的蘋果高光處的顏色應當是帶橙黃色的洋紅，但是在圖302 中所見的一些合適的色階和色彩是來自於深群青、英格蘭紅、白色的混合，白色用的多些。考慮到主題的色調，其他適合的顏色組合有：洋紅、翠綠和白色；熟褐、普魯士藍和白色；印度紅、深永固綠和白色。

前面我已說過許多次，但我還要再重複一次：用兩種顏色去實踐。除了幫助你獲得用筆的經驗之外，它還能使你逐步瞭解著色的稠度，用或不用松節油的覆蓋力，它的乾燥時間以及其他細節。如果你是繪畫老師，我建議你安排些諸如此類的作業給學生們去做。

圖302. 調合兩種色調色所得的樣板：英格蘭紅、群青加上白色。

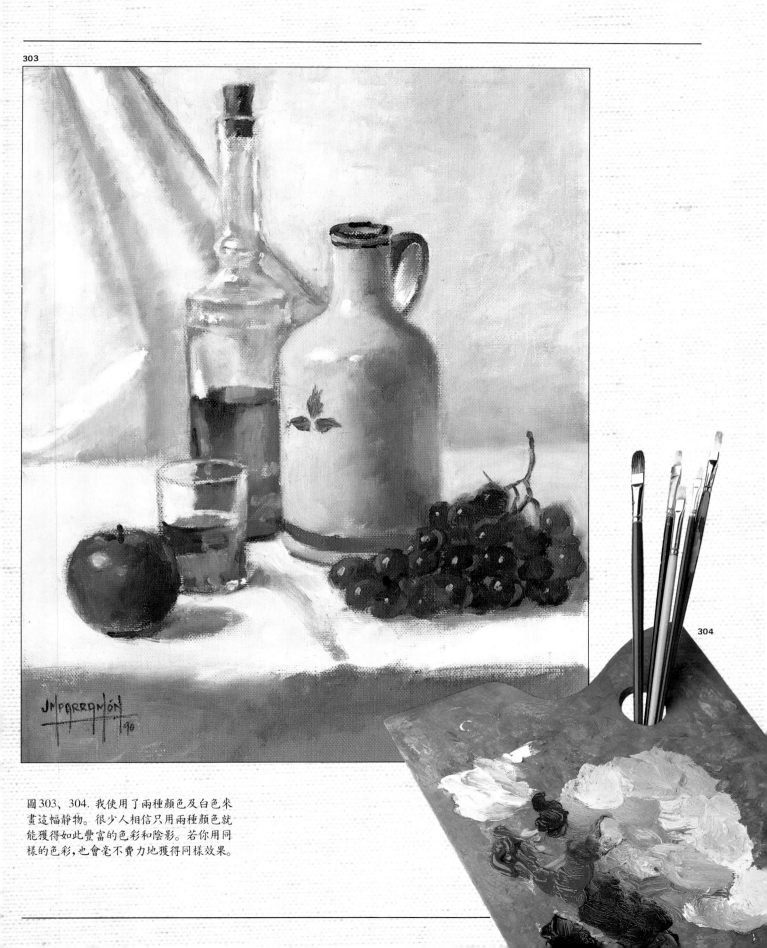

303

304

圖303、304. 我使用了兩種顏色及白色來
畫這幅靜物。很少人相信只用兩種顏色就
能獲得如此豐富的色彩和陰影。若你用同
樣的色彩,也會毫不費力地獲得同樣效果。

暖色的調和色階

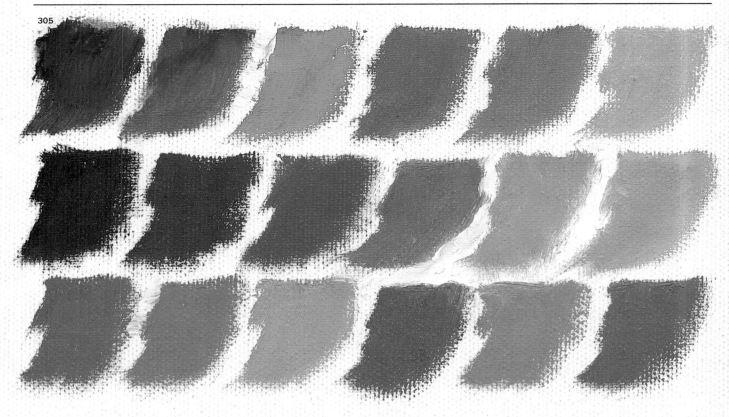

305

圖307 這幅畫基本上是由黃色、赭色、橙黃、紅和洋紅所組成。從理論上來說暖色的色階僅僅包括那些方塊內所顯示的顏色（圖306）。但實際上，假如我們考慮在光譜上離紅色和黃色較接近的顏色，請看第111頁（圖281），我們可以選擇下列顏色去組合暖色的色階：

檸檬黃、鎘黃、赭色、熟赭、熟褐、硃砂、深茜紅、永固綠、翠綠、群青、黑色。

群青含有帶紅的傾向，但這並不意味鈷藍與普魯士藍不包括在暖色色階內。本頁的樣板色系便是很好的一個例子（圖305）。

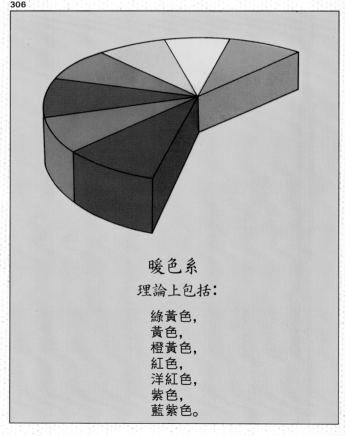

306

暖色系
理論上包括：

綠黃色，
黃色，
橙黃色，
紅色，
洋紅色，
紫色，
藍紫色。

圖305至307. 荷西・帕拉蒙，《村莊裡的都市景象》（*Urban Landscape in a Village*），私人收藏。這是一幅很好的畫例，顯示了暖色與一二種中間色、冷色結合在一起使用的情形。

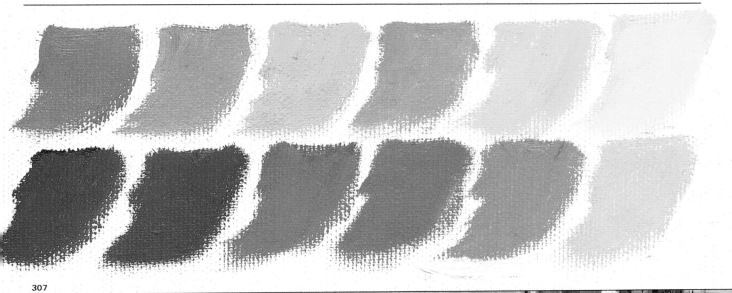

307

冷色的調和色階

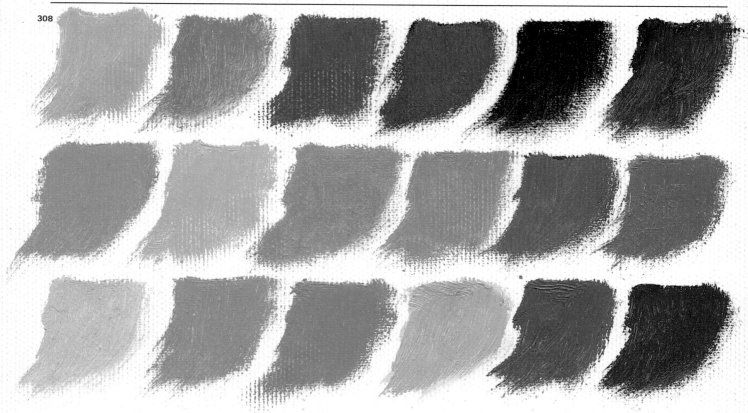

308

儘管冷色色階的基本傾向為藍色，但它與綠色、紫色、洋紅、灰色、棕色、黑色也非常容易調和。另外，在某種情況下，與紅色、黃色、赭色以及土黃色也可以調和。參照瑪麗·卡莎特的畫（圖171），用暖色描繪孩子坐在藍色的室內。再看一下次頁的《進入村莊》(Entering the Village)（圖310），藍色為主基調，然後在物像中間用了暖色以形成對比。

前面曾說過，冷色色階從理論上說是由方塊中提到的那些顏色組成的（圖309），但是在實際中，畫家所用的色彩色階是：

普魯士藍、群青、鈷綠、翠綠、永固綠、深茜紅、熟褐、赭色、黃色。

作為對這種結構的互補，請考慮第124頁和第125頁（圖308）上部的調色樣板。

圖308至310. 荷西·帕拉蒙，《進入村莊》(Entering the Village)。在這幅習作上我用的是冷色系，是在構圖中使用冷色系的一個好例子。

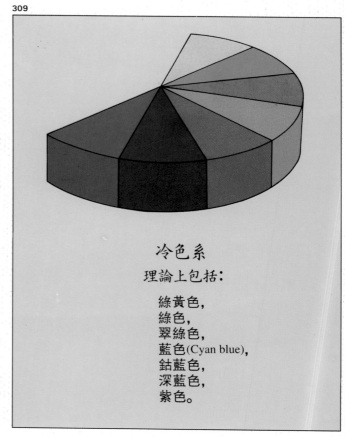

309

冷色系
理論上包括：

綠黃色，
綠色，
翠綠色，
藍色(Cyan blue)，
鈷藍色，
深藍色，
紫色。

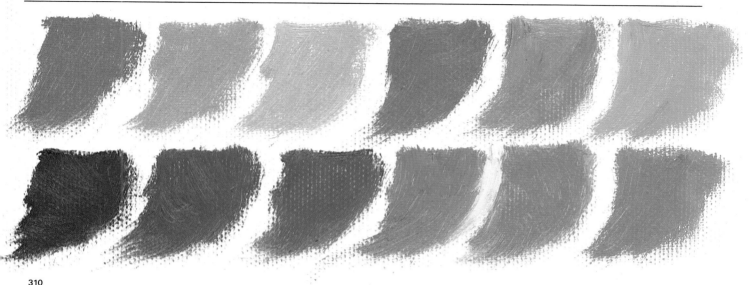

310

中間色的調和色階

311

若將等量的兩種互補色混合,即可得到黑色。若再添加白色,即可得到或多或少的中間色,這決定於你所添加的白色的量。然而若你採用的兩種補色,例如群青和檸檬黃,係不等量混合再添加白色,就可得到一種深的綠灰色,它傾向於非藍即黃,視混合的比例而定;是淺是深則視白色的多寡而定。

這是用於混合中間色的理論公式。然而,在實際運用時更為直觀:我們畫的正是實物「教」我們去畫的色彩。

圖313的風景採用了中性暗灰的色系,它是根據實物而描繪的。混合你的顏料,試著創造出如本頁上方的中間色選。

312

中間色系

理論上是混合兩種不等量互補色,再加上白色後形成。

在混濁色的色系中,我們可以發現一種傾向暖色調或冷色調的趨勢,這取決於整體色調中對主色的安排。暖色調可以用紅色、赭色、硃砂、橄欖綠等等。另外,色調也可以呈現為冷中性色:如呈藍色傾向,呈綠色傾向,呈紫色漸變等等。

圖311. 下頁這幅畫採用的是中間色系。

圖313. 荷西・帕拉蒙,《盧比特風景》(Rubit Landscape),私人收藏。這幅風景畫中所有的顏色均帶灰色,及混濁的傾向。

313

本章將著重討論表現主題和表現風格的畫例，尤其對上色過程予以詳述。這樣做是為了總結所有技法和早先曾探討過的理論依據。在畫師們熱心合作下，我們將選登他們用油彩、水彩以及粉彩所作的繪畫。

顏色與上色的實際運用

314

巴迪阿·坎普的繪畫

巴迪阿·坎普以描繪日常生活中的人和擺設，以及人物的內心思想情感而著名於世。他曾經是歐洲和美國出版社的插圖畫家，直到七〇年代末期，他決定投入全部時間去創作。從那時起，他在歐洲和北美、南美舉辦了超過四十次的畫展，

得過多次重要的獎項，包括德國巴斯塔維拉(Bastai Verlag)金質獎章、巴塞隆納商會一等獎等。從這些複製的作品中，我們可以看出巴迪阿·坎普卓越的繪畫品質。他對圖像的構畫用心，證明他是個擅長上色與構圖的大師，他尤其偏愛使用

暖中性色彩。

圖315至320.巴迪阿·坎普是一位傑出的畫家。這些是他的作品。他畫各種類型的題材，其中人物畫尤為成功。

315

316

317

318

319

320

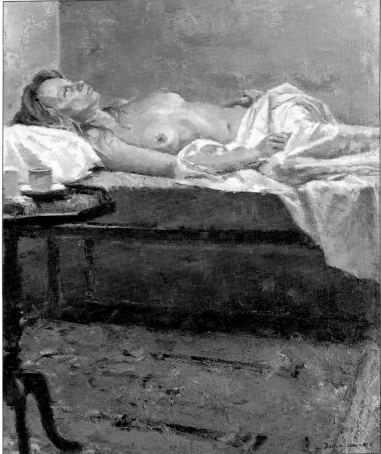

坎普運用暖中間色描繪人物

巴迪阿總是先勾勒一系列草圖和習作,並藉此決定如何在物像上用光、如何擺定模特兒的姿勢、選擇附加在模特兒身邊的擺設、確定視點以及完成這幅構圖。

「素描是很重要的,」 當巴迪阿將這幾頁草圖拿給我看時說,「每天都必須要從自然中找個模特兒來作素描,畫出並記下穿衣及裸體的人物,直到你完全熟悉他們的大小比例, 就像熟悉人體解剖與結構一樣。」

請看這組草圖的最後一張(圖321)以及為這組草圖所作的這幅畫(圖322)。同時看這兩幅畫,可以比較和觀察二者在姿勢和構圖上的相似性。這是巴迪阿・坎普透過勾勒草圖而最後獲得的。下一頁可看見一系列草圖的第一張和最後一張,這幅畫是巴迪阿為本書而畫的。第一張草圖,坎普有了一個總體構想(圖323),他選擇寬角度,將人物放置左側,用強光打出桌子長方形的陰影,上面也許放一瓶鮮花、一只杯子或其他一些小物件。而最後這張草圖(圖324)卻呈現另一幅完美的構圖: 人物依靠在一張圓桌旁; 她正在休息或正看著書。構圖的角度、視點、光線安排都已定稿,巴迪阿這時才開始他的繪畫。

圖321、322. 巴迪阿・坎普在對物像沒有作關於背景、氛圍、姿勢、視點、光線的深入研究之前決不會開始作畫。為了這一點,他畫了幾幅草圖,用深褐色粉筆,甚至用油彩勾勒。當基本條件都具備了,他才繼續深入作畫。這裡我們看到的是其中一張草圖(圖322)。

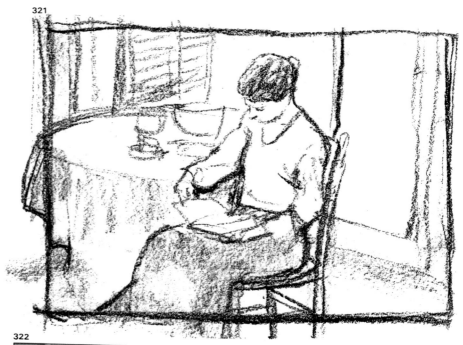

321

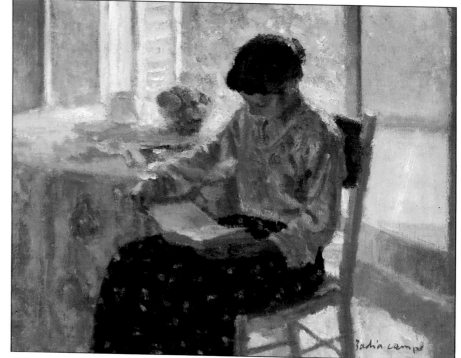

322

圖323、324. 這是巴迪阿·坎普最初的草圖。其中他試著表達他最初的構想：一個婦女坐在桌邊，橫向的畫幅上桌子占了極重要的地位。「我認為繪畫要用本身去布局，而不是為布局去畫畫。就為這個原因，我從來不用國際尺寸的油畫布作畫。」巴迪阿·坎普說。圖324 這幅最後的草圖明顯地說明最初構圖已經改變，儘管人物仍然是焦點所在。

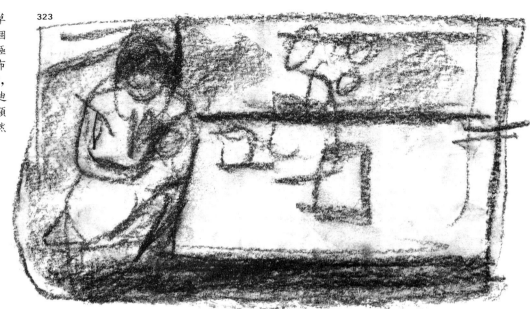

323

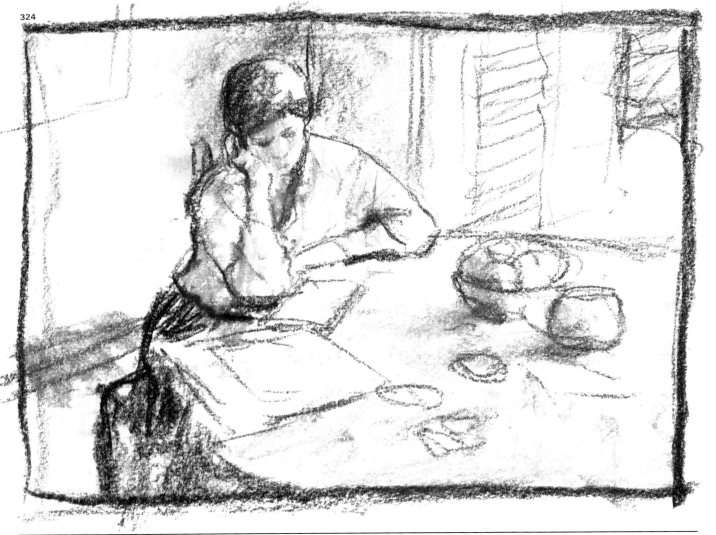

324

坎普如何作畫?

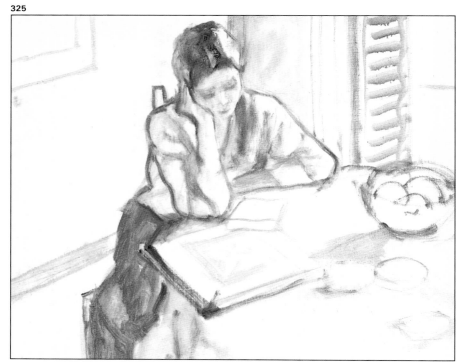

巴迪阿·坎普開始作畫時,首先用松節油將油彩稀釋,然後在白色的油畫布上勾勒物像(圖325)。他用鈷藍、赭色、以及白色作畫,先取得一個簡潔但又精確的構圖,包括形式、大小、比例。這一步被畫家稱之為「作畫的基座」。 他談到在實際運作時,色彩的厚塗在初次上色時解決為好。根據第一層顏色,他可決定畫的形式、明暗關係、對比及色彩(圖326)。在二三遍上色後,畫家開始將草圖畫成最終的繪畫。

巴迪阿·坎普透過不斷重疊塗層逐漸地使色彩、光、對比以及色彩調和完美。「我常常同時畫三至四幅

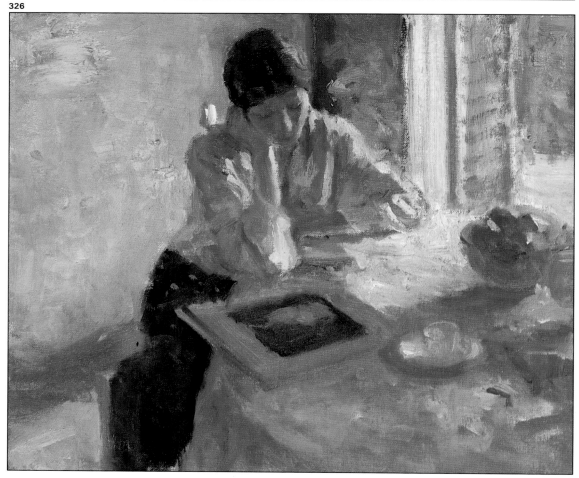

畫，」巴迪阿解釋道：「這樣有機會將一幅畫擱置一旁待乾幾天。然後又回到這幅畫，在已乾的層面再上新的顏色。」畫了又畫的結果是很顯著的（圖327）。這位畫家已成功地用較冷的顏色代替暖色取得較明亮的畫面氛圍：用藍色、灰色、黃綠色代替了褐色、赭色以及粉紅色。為增加對比度（注意上衣亮部的擦畫法），他還加亮並改變背景的色彩，同時完成該構圖。

圖325. 巴迪阿·坎普最初用筆和油彩構圖。用松節油稀釋鈷藍和赭色。他在草圖上用了非常少的顏料以便於能馬上開始作畫。

圖326. 最初的嚴謹的結構使巴迪阿·坎普有一兩遍大幅「填滿」畫面的機會。還能幫助他獲得對比和色彩的整體概念。

圖327. 巴迪阿·坎普經過幾遍修改才得以完成這幅畫。在整個過程中，他調整色彩、色度、色彩傾向、對比色、聚光、陰影，並利用顏料的半乾狀態。從這幅完成的畫中，我們可以看到基本色彩的變化，

這種變化使畫明亮起來並提高了對比效果。

327

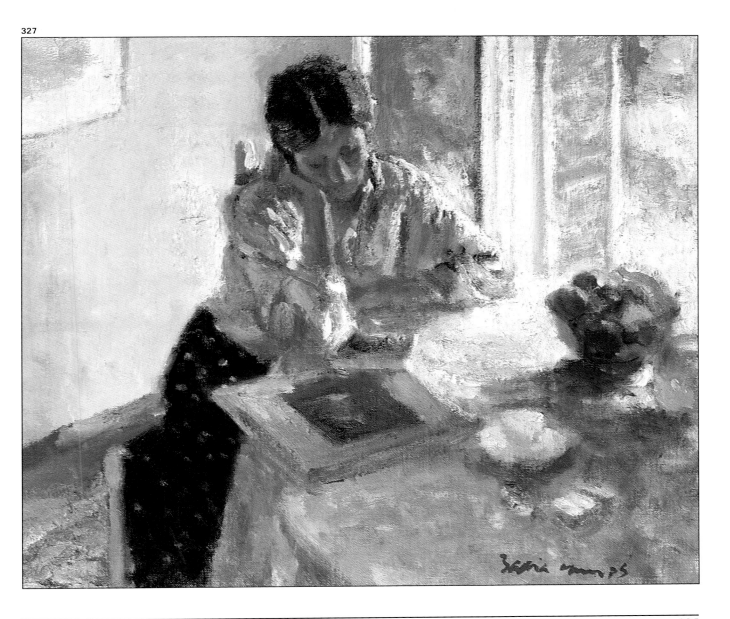

比森斯‧巴耶斯塔爾的繪畫

比森斯‧巴耶斯塔爾 (Vicenç Ballestar)是一位多才多藝的畫家，儘管最出名的是他的水彩畫，但他同樣能畫油畫、粉彩畫、蠟筆畫、色鉛筆畫以及其他材料的畫。巴耶斯塔爾畫裸體、風景、海景以及靜物，事實上他畫陽光下所有的物體。不久前，在他的畫室裡我打開他的畫夾，裡面夾滿了動物的筆記和草圖，那是他在動物園畫的。其中一些用鋼筆、一些用鉛筆，還有一兩張是用水彩所畫。這些畫簡潔得難以置信，它們給我留下了很深的印象。於是我建議他編一本《動物畫》，作為《畫藝百科》的系列之一。從那時起，每隔一天我就去看他畫畫，這給了我機會去瞭解他是什麼樣的畫家和怎樣的人。他是個很好的人，對作品追求盡善盡美。他是我的好友。

圖328至333. 比森斯‧巴耶斯塔爾是一位水彩畫大師，曾獲得無數獎項，並在世界各地舉辦過展覽。巴耶斯塔爾也在油畫、粉彩畫、色鉛筆畫、蠟筆畫、油性粉彩畫等方面獲得相當高的成就。這幾頁的繪畫——裸體、兩幅風景、海景是水彩畫；貓是用色鉛筆畫的；靜物則是粉彩筆畫，這些僅僅是他眾多作品中的幾個例子，足可證明他多才多藝。

328

329

330

331

332

333

巴耶斯塔爾運用中間色畫水彩風景畫

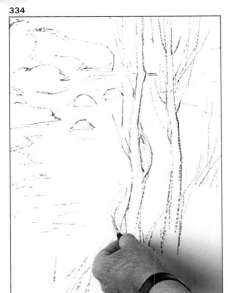

比森斯・巴耶斯塔爾是一位有獨創性的畫家。他將水彩紙安放在國際尺寸的畫架上，就像畫油畫一樣。「你看，」他對我說。「開始之前我浸泡過這張紙。所以放在畫架上才得以繃緊。這比使用膠帶好。」他用炭筆進行構圖（圖334）。「我用炭筆是因為它不具永粘性；可用濕布輕輕地抹掉而不弄髒紙。」還有件值得注意的事：巴耶斯塔爾是個左撇子。他用的是管裝顏料和14號圓形貂毫筆和三種扁形筆（分別為10號、2公分、2.5公分）、斯科勒（Schoeller）厚型的水彩紙、十六格

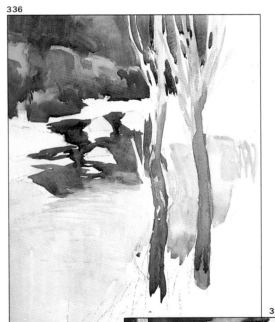

圖334. 巴耶斯塔爾用炭筆大略畫出物像和制定基本形式。然後用布抹去大部分炭筆的痕跡，僅靠少許筆痕開始作畫，這樣才不至於將色彩弄髒。

圖335. 巴耶斯塔爾作畫總是按著從上到下的順序進行，以便處理畫面的特殊區域。

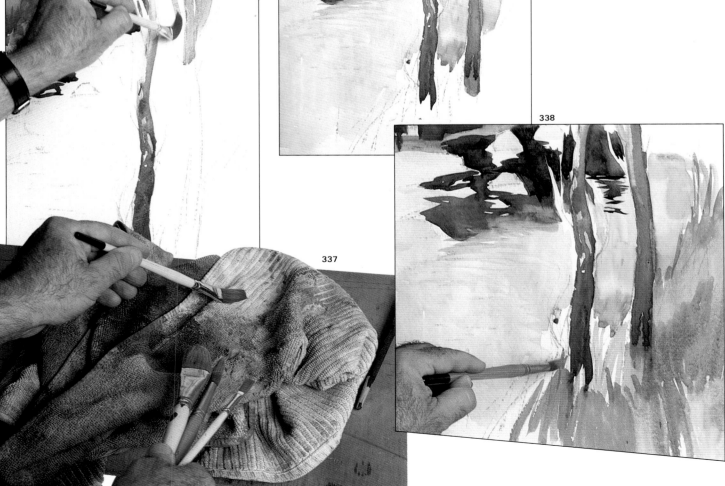

金屬調色板、用來清洗的布和吸水用的筆（圖337）。

巴耶斯塔爾同時解決輪廓和色彩；也就是說，他是同時作素描與上色。他作畫時的自信與速度就好像是第一千次畫同一幅畫的藝術家（圖336）。筆就像有生命一樣，在紙上來回上下地運轉，很快便畫出輪廓和留出空白處（圖335）。從中我們可以看到這位畫家如何運用暗中間色去畫水的背景（同時留出白色的岩石處），然後將顏色稀釋到幾乎難以覺察到的藍色色調，用這樣的調子畫前景以表現水反射時閃爍的情景。接下來用金色去畫草（圖338）。最後，他再畫因水面反射而形成的暗色輪廓，這是完成此畫的第一步（圖339）。

為瞭解這位畫家的能力和才華，必須看一下他是如何作畫的。他用一支2公分扁平畫筆，以Z字形的筆觸呈現水的反射狀態。畫家是用自然又自信的筆觸獲得水面反射效果的。在這之前，他已敏捷地完成了構圖與定色，同時在兩棵樹上部留下樹幹和枝幹的空白處。除了在描繪方面具有超常的天份外，巴耶斯塔爾還非常謙卑：「行了，」他說：「這不是件困難的事。你很清楚如果我犯了錯誤，我可以擴大空白處並用筆將顏色吸去。」

339

圖336. 看一下巴耶斯塔爾最初解決形和色的方法。畫面上方已完成；剩下的只是添一二筆以加強對比。注意畫家已將樹上部的樹幹和樹枝留出空白。

圖337. 巴耶斯塔爾用一塊厚布吸乾和清洗畫筆，他幾乎是機械化地做這個動作。

圖338. 此時所有暖色的草幾乎都畫完了。他不時地離開讓畫變乾。

圖339. 這是巴耶斯塔爾的畫在完成第一個步驟之後的樣子，到此時他已經用了一小時又十分鐘。

第二步：技巧與實踐

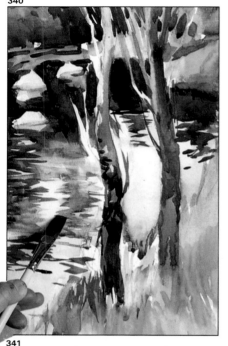

340

巴耶斯塔爾將解決水面的色彩及反射效果並完成岩石的描繪，作為第二步的開始（圖340）。然後他花時間處理細部，用筆吸走多餘的顏色，開拓出樹幹與樹枝的白色區域。例如圖341小樹幹的區域便是尚未開拓的。注意圖342，巴耶斯塔爾是如何拓展空白處以獲得小樹枝，如何先將畫面弄濕，然後用筆吸走多餘的水分。圖343和圖346（完成後的畫）可以看到最後的結果。圖344和圖345巴耶斯塔爾用了相同的技巧。

我向巴耶斯塔爾請教有關水彩畫方面的技巧難度問題。他回答說：「如果所考慮的是這個問題，那麼那些

水彩畫大師——泰納、沙羅拉(Sorolla)、福蒂尼(Fortuny)、沙金特(Sargent)以及霍普(Hopper)也可以是油畫大師。這是符合邏輯的，因為油畫不需要解決技巧上的先占問題。而水彩畫則不然，必須事先構圖和勾勒出所要留空的地方。有時候畫面有許多先占處，而水彩畫家卻沒有那麼多經驗，這就是難度。」

「確實如此。」我說，「你也是非常優秀的油畫家。」巴耶斯塔爾沒有將視線從他的作品上移開，笑著說：「我並不是自以為是才這樣說的。」

341

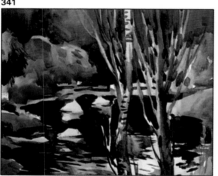

342

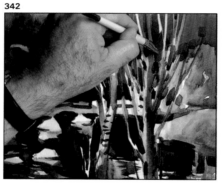

345

343

344

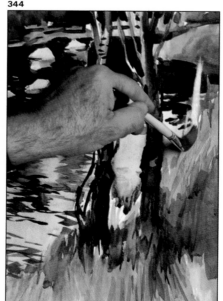

圖341至345. 由於紙 (Schoeller 牌) 的品質，使得巴耶斯塔爾得以在此示範白色部分的拓展。

圖346. 已經完成的畫。再次證明巴耶斯塔爾對於水彩的掌握能力。

圖340. 巴耶斯塔爾現在用 Z 字形筆劃添加水的反射狀態。

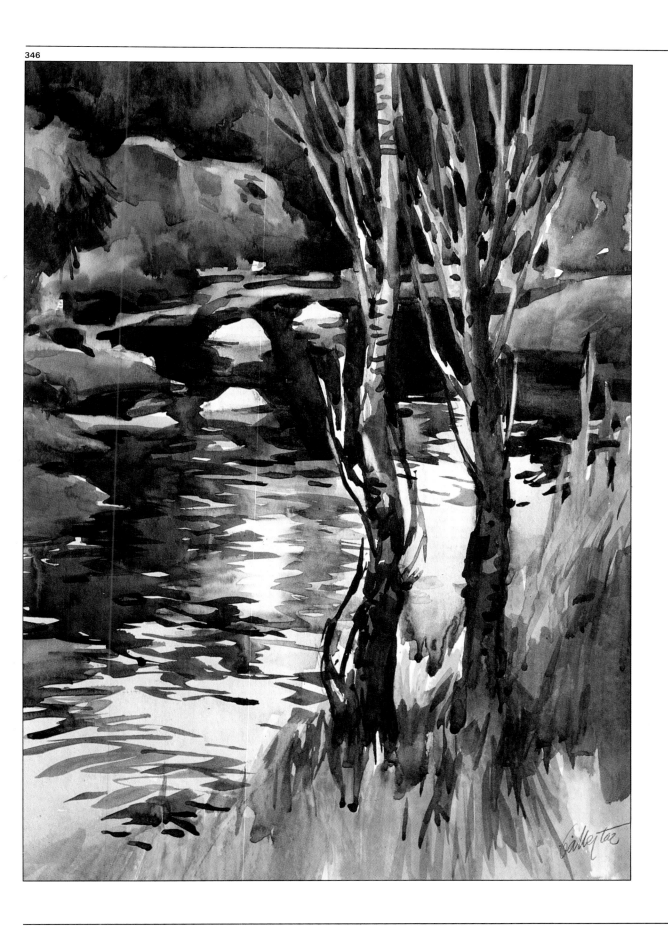

霍安‧拉薩特的繪畫

幾年前，霍安‧拉薩特(Juan Raset)是我的一位學生。之後他從事技巧性的繪畫。最終為了全心投入油畫而放棄，所以他又從頭開始。繼三四次畫展之後，他又改畫粉彩畫，從八〇年代中期直到現在。「我喜歡嘗試光和色，」拉薩特說，「粉彩有一項優點，就是它能快速見效。像水彩畫一樣，關鍵是開始時的情緒，會影響到畫的效果。」他擅長畫女性裸體，並有多次在畫廊展出的機會。從他的作品中，你可明顯地感受到他是一位不同凡響的粉彩畫家。

圖347至353. 客座畫家霍安‧拉薩特幾幅優秀的畫例。注意畫面上調和色彩的多樣化。很難判斷我們是該欣賞他那種構圖的自信心，還是欣賞用色的豐富性與生動性。

347

348

349

351

350

353

352

拉薩特用粉彩畫裸體

畫粉彩畫有兩種方法：一種方法是將整張紙填滿，將色彩混為一體，其結果像一幅油畫。十八世紀一些著名粉彩畫家就是用這種方法畫的（羅薩爾巴・卡里也拉 Rosalba Carriera、康坦・得・拉突爾 Quetin de Latour、佩宏諾 Perronneau 以及其他畫家）。 另一種方法是在有色紙上作畫，讓繪畫的顏料與紙的顏色都能看見。這是十九世紀畫家使用最多的方法，包括土魯茲一羅特列克(Toulouse-Lautrec)、瑪麗・卡莎特以及粉彩畫大師葉德加爾・竇加。拉薩特屬於第二類：他邊畫邊著色，邊著色邊畫，好像是要證實在著色中描繪是可能的。我們將看看他所要做的和如何去做。他正準備畫一女性裸體，模特兒穿著紅襪坐在靠椅上。拉薩特在她身後還放了一塊藍色毛巾（圖355）。

圖354、355、358. 霍安・拉薩特；擺好姿勢的模特兒；一些將使用的顏料（底部左邊）。

圖356、357. 拉薩特先用石墨筆擬草圖，然後用布擦去大部分筆痕。最後用黑色粉筆順著淡淡的筆痕再描繪一遍線條。

354

355

356

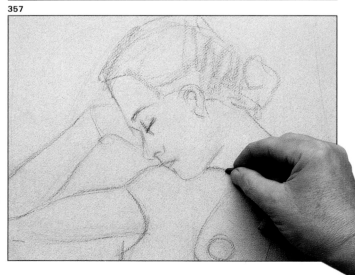

357

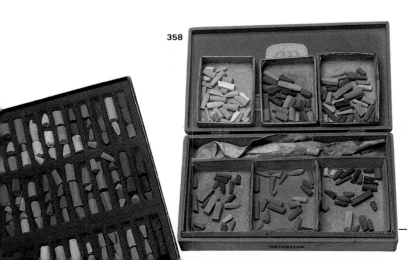

358

他以林布蘭牌粉彩筆（軟）與法柏
牌(Faber)粉彩筆（稍硬些）交替使
用。他解釋使用法柏牌粉彩筆的原
因：由於它的硬度，使他能畫出像
粉彩鉛筆畫的細線條。他從不用粉
彩鉛筆（圖358）。他使用一般的橡
皮，儘管認為用它並不好，因為它
會損壞紙的纖維。

拉薩特用 HB 鉛筆在灰色的坎森米
一泰特紙(Canson Mi-Teintes) 上打
輪廓（圖356）。一旦完成構圖，他
即用一塊舊布將鉛筆痕上的石墨油
除去。

然後用一支非常尖的深褐色粉筆將
構圖再畫一遍。他將寬寬的筆劃交
替在細線條上，確定出形體與陰暗
部的層次（圖357、359）。

拉薩特又用暗紅色英格蘭色粉筆勾
勒，用色粉筆扁平的一邊畫出濃厚
的筆調。並用這種方法勾勒出暗部
並強調其邊緣。此時仍然是草圖階
段（圖360至362）。

圖359至362. 拉薩特在第
一步中還要做的是用一枝
英格蘭紅色粉筆將裸體再
勾勒一遍，同時畫出明暗
部分。

359

360

361

362

拉薩特色彩主義般的繪畫

第一步末尾，拉薩特已作出精確的形體構成，用暗紅色襯托出這幅畫的基色（見前一頁圖362）。上色前，拉薩特進入了一種境地：既快又準地運用色彩。他的手跳舞般地轉著小圈子，從一處跳到另一處，從上到下不停地運轉著。他來回地作畫，這邊畫一點、那邊畫一塊區域，直覺地，落筆集中在結構與筆法上，同時又解決色彩的問題。

拉薩特突然停了下來，走到畫箱取出一面鏡子。就像達文西建議他的學生們所做的那樣，在鏡子中研究結構、體積、構圖比例，這樣會更有幫助。

然後拉薩特又回到畫前，給畫添加新的色彩。這時，他分散運色，尤其在一些特殊的地方：在墊子的這裡、那裡加一些黃色，緊身襪上加一些Z字形的紅色筆劃，臉部周圍再加少許藍色（圖363）。又回到緊身襪上，這次是加深色度並進一步使它成形。拉薩特又在臉頰上加些紅色，在大腿部加些淺肉色。接下去，在左臂用淺藍紫色的不規則筆觸形成陰暗部，也在大腿作相同的處理。這時，再用一支暗赭色粉筆謹慎地加強手臂、腿、以及腹部的輪廓。拉薩特解釋「我用這些輪廓恢復構圖和最初的結構，因為它已被色彩弄模糊了。」（圖364）

值得注意的是，在所有拉薩特的畫中，筆劃的方向都經過小心的策劃。如此一來，便有助於使形體輪廓清楚。而用於小腿、手臂、胸部、大腿的筆劃可以是對角線的，也可以是水平線的，但它始終要呈圓柱形。

圖363至365. 第二步驟。拉薩特開始用幾種顏色確定人體：紅色的緊身襪，用黃色精巧的筆劃點出肉色的高光處，紅色的陰影與臉頰，畫少許紫色光亮處來確定臉部側面。結束時，拉薩特用不規則的筆劃削弱人體右下方較低的部分，形成一淡紫色朦朧區域使畫變得柔和。

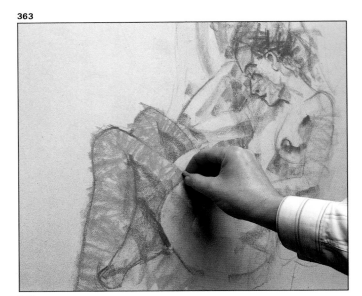
363

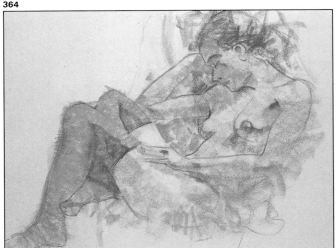
364

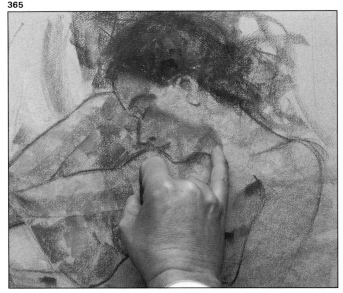
365

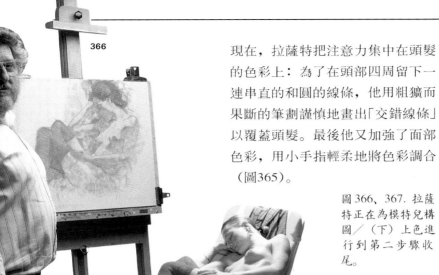

366

現在，拉薩特把注意力集中在頭髮的色彩上：為了在頭部四周留下一連串直的和圓的線條，他用粗獷而果斷的筆劃謹慎地畫出「交錯線條」以覆蓋頭髮。最後他又加強了面部色彩，用小手指輕柔地將色彩調合（圖365）。

圖366、367. 拉薩特正在為模特兒構圖／（下）上色進行到第二步驟收尾。

就像所有優秀的職業畫家一樣，拉薩特從不會只將注意力集中在畫面的某個部位。他從畫的一個部分轉移到另一部分，按步驟進行整幅作品。就像安格爾曾說過的，用這種方法畫畫，「始終要按照各個步驟完成：選擇題材、勾勒草圖，進一步修改草圖……。」注意在第二步驟的最後，畫面已開始呈現肉色、對比色、光和暗部。我們認為此時作品實際上是已完成了。

367

拉薩特素描／繪畫的最後步驟

到這裡為止，拉薩特已用直的筆劃解決了線條、陰影及層次的問題，但沒有將其調合。

現在他繼續構圖並加強輪廓，並且直接用他的食指糅合顏色來完成作品，有時則在食指上蓋一塊布。「處理筆觸與糅合必須很小心：不能濃得看不出紙的質地，尤其是在大塊區域。」

拉薩特左手總是拿著一塊布，用來清理手指，但有時他又直接用留在手指或布上的顏料上色。

他用孤立的、攪動般的筆觸點出人體被照亮的地方，使用的是肉橙色以產生色彩的對比。他總是考慮總體而不停留在局部。他不斷交替著使用融合的方式或直接用筆畫，偶爾用布使色彩柔和些。最後的步驟通常習慣於用來校正顏色：某處太黑，就用布擦去些，然後用淺一些的顏色重畫。

拉薩特現在正用紅色強調緊身襪。並用同樣的顏色畫頭的陰暗部和右肩，這樣就產生出一種柔和的反差。再畫圍繞在頭髮與臉側面的那些天藍色色點。現在他又後退幾步，先看一下模特兒，然後畫一下，又退回到模特兒這裡。「好了，」他說道，並在畫上題字簽名：「贈給我的朋友帕拉蒙，一位偉大的畫家與大師。」

請注意拉薩特完全忽視了靠椅、黃色墊子、藍色毛巾。但卻足以證明他對於表現主題的才能。不必要的色彩因素肯定會擾亂主題——單純的女性裸體。出於同樣的考慮，從一開始他便決定放棄完成左臂和模

368

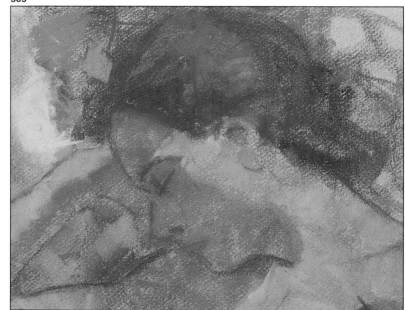

369

特兒背部及半邊臀部的輪廓。就這樣，他將高光放在頭部、胸部、緊身襪和腿上，構成一開頭用粉彩去上色的形體：一個美麗的女性形體。

370

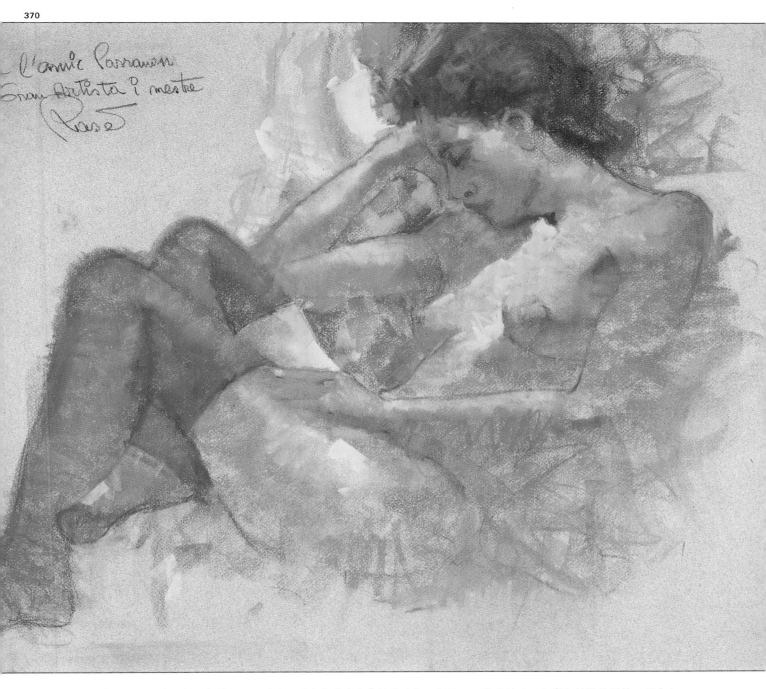

圖368至370. 在畫這些人物畫之初，拉薩特便在前一步驟的基礎上不斷加強其明暗關係和色彩。圖369可讓我們進一步觀察拉薩特的作品。這幅已完成的作品（圖370）同時呈現了畫家繪畫與素描的功夫。顏料品質與我們的主題——顏色——配合地相當好。拉薩特全面總結地說：「上色時需考慮色彩。」對於描繪裸體，拉薩特是女性人體的詩人，如竇加所說的那樣，不是由一個男人去上色，而是由一個畫家去完成。

荷西・帕拉蒙的繪畫

我荷西・帕拉蒙(José M. Parramón)有很長一段時間是在從事作畫與展出，也花了許多年編寫、出版有關素描和繪畫的書。我的書被翻譯成包含在歐洲共同體及日本通行的十二種文字。因為幾乎所有的著作都是關於講授繪畫技巧的，因此我用所有的材料繪畫。我還是個完美主義者：這一頁的多數作品都畫過兩遍以上，並盡量確保構圖、表現方法、色彩能夠幫助、教育、激勵讀者拾起畫筆繪畫 —— 就像我希望我的書能做到的一樣。

371

372

373

375

376

377

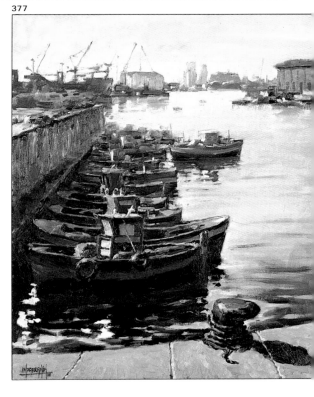

378

圖371至378. 第150頁的作品是水彩畫，第151頁的則是油畫。以題材與繪畫材料而言，我認為這些作品具一定代表性，故將它們放在一起。

帕拉蒙畫都市風景

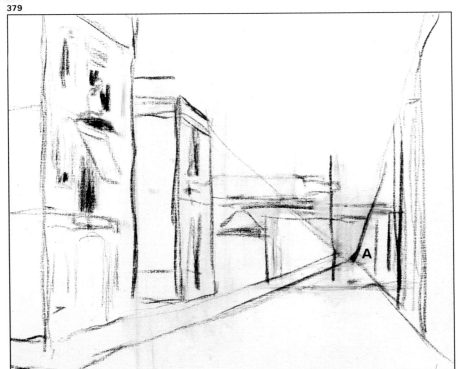

379

現在你看見的正如我所說的：我是第二次畫它了，是照第8頁上的複製品去畫。我並不是想改進這幅畫，而是這個地方已不存在。這個入口和舊「聖米奎爾溫泉」區已於1992年為了準備巴塞隆納奧運而拆毀了。當然我可以畫其他的題材，但我始終覺得它是一幅色彩、明暗、補色運用都極佳的畫例。

開始先用炭筆勾草圖（圖379），即刻確定了消失點(A)，「在視平線上的正前方」。

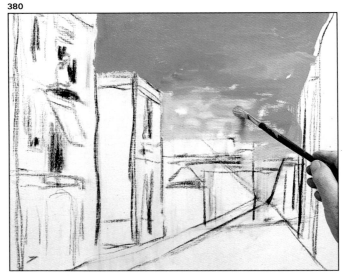

380

381

圖379.我用炭筆構圖，仔細地畫上地平線與消失點的位置，消失點會集聚所有垂直線。我將草圖固定下來……

圖380至382.……為了避免錯誤的對比，必須覆蓋住油畫布的白色，於是開始在空白處填色。此時，我並不急著將色彩調整好，因為之後我會再回去解決色調與色度問題。

第一步驟

再提醒一下：在類似這樣的平行透視中，消失點位於地平線上，會聚合所有與地平線垂真的平行線，透視是基本要素，然而不必擔心它是否完美。畢竟我們不是建築師，我們是靠眼睛，在露天畫，而不是用丁字尺在空調室裡畫圖。用噴霧定著液將炭筆構圖固定，這樣用油彩時才不至於弄髒畫面，然後再開始著色。

首先將空間填色，用來中和畫布的白色。這樣做是為避免受鄰近色對比的影響（由於周圍的顏色，某種色可能會變得亮些或深些）。 天空的藍色，不是真正的「藍」， 而是一種普魯士藍與白色的混合色，再與翠綠和少許深茜紅混合而產生的藍色（圖380）。

繼續往空間填色：左邊房子、背景處的黃色和白色小建築物、地面和招牌處帶有藍色的陰影；將窗戶和門留待後面處理。此時，已獲得該畫的總體色彩構圖。當然還沒有作最後的定局，但它有助於看出色彩的對比（圖381、382）。

要注意第一步並不是簡單地去畫一組單色統一的平面，這點很重要。首先我用略帶變化的各種顏色給天空、房屋、建築物、地面上色，然後在此基礎上添加一些色調，從而使色彩更加豐富多變。在某種情況下，我會完全改變色彩，例如天空，原來並非現在的淺藍色。

圖383. 著色時，我給予色彩豐富的變化甚至在某些區域修飾它，這使得我能得到對於色度的整體概念，畫起來才能更輕鬆自在些。

382

383
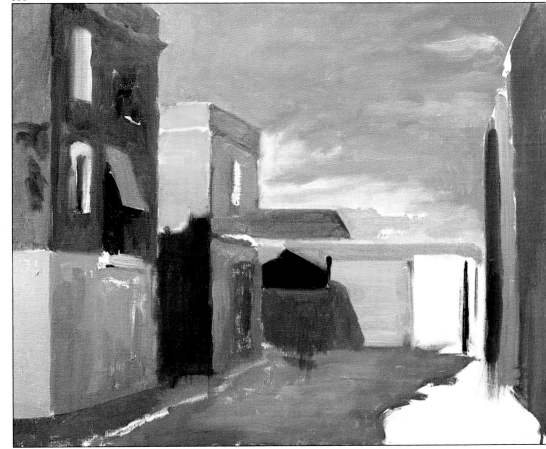

第二步驟，色彩的總體調整

384

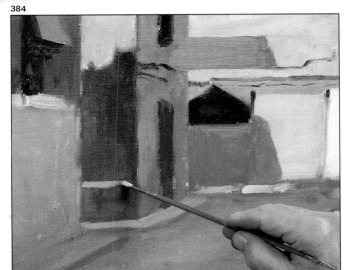

385

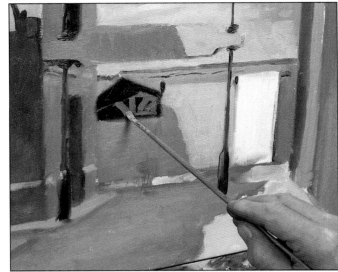

386

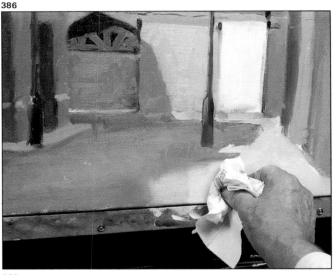

387

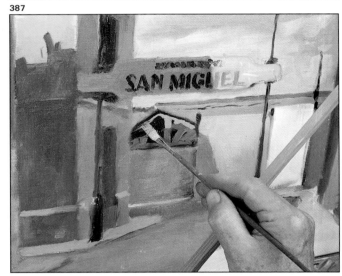

388

389

看著上頁圖示的局部，可能你會以為第二步驟包含了最後細節的加筆潤飾。圖384已將中間房子的邊著色。接著我開始用赭黃色去畫背景中門的鐵製部分，用扁平6號牛毫筆畫(Ox-hair brush)（圖385）。第三幅顯示如何擦去陰影中的地面部分（圖386），後來我重新構圖改變了它的形式，你可以從下方完成後的畫中看出。接著又回到鐵製部分，讓它在陽光下呈現出黃色。為解決這個問題，我用混合色作媒介，即黃色與少許硃砂色混合。這種混合色我稱之為「柯達」黃（圖387），用它再次對"SAN MIGUEL"招牌進行重新構圖，將陰影向右稍稍移

動。原來它正好與字母"U"相疊，而現在結束於對角線的"E"，這樣便矯正了透視上的錯誤（圖388）。最後這幅可以看見在距離最近的建築物上陽臺形體的構成（圖389）。在這第二步驟中，我只是在形式和結構上下功夫：即房屋邊緣、門鐵製部分，招牌上的陰影、陽臺等等。然而不要給搞混了：比較圖390和圖383，它們分別為第一步驟與第二步驟的最後一步，你會發現兩幅畫中基本的差異在於色彩的調整。請看圖390中的天空：較為深沈，這是最後才確定的顏色。還有，第二幢房子的「柯達」黃顯得更為強烈，與深藍色的天空產生明亮的補色對

比。第二幢房子帶紅赭色的陰影處，不僅在形式上而且在色彩上都顯得更具體了，加上帶藍色的色調與陽光照耀下的地方又形成明暗對照。第二幢房子在陰影處的側面也顯出對比更為強烈的一面，房屋的上部分帶綠色傾向，而底部卻呈現帶藍色傾向。我還改變了最近處房子的色彩、人行道帶藍色的陰影和呈藍綠色的招牌。

圖384至390. 先不管潤色的問題，事實上在這第二步驟裡，我仍然在勾勒總體色彩草圖。觀察第153頁上最後的結果，在天空、地面以及人行道上有一系列的色彩變化和新的筆觸。

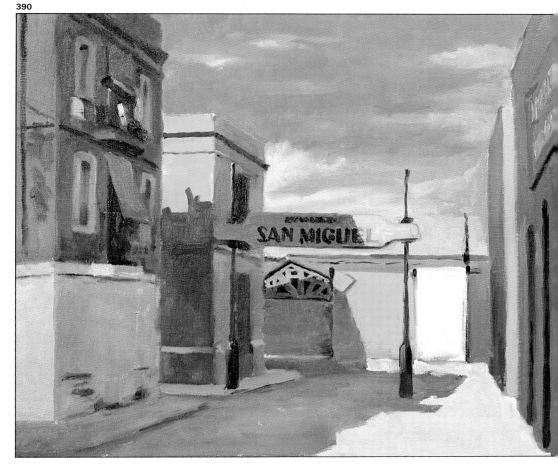

390

最後畫細部與人

這幅畫已經完成。若不是為了一兩個細部，如我已經用筆尖描繪過的窗戶、前景牆上的裝飾門（圖391）以及背景建築物上黃白色的線條（圖394），這幅畫在前一步驟就該完成了。然而有一個更重要的原因是：畫面缺少人。一幅沒有人的都市風景是令人難以置信的。這幅畫在第二步驟結束時看起來簡直就像是一個沒有演員的攝影棚。

將人納入都市風景畫如這一幅時，注意所有人的頭部，都要畫在同一個高度，大約是在地平線上。在前景中的人略微高些，而在背景中的人則略微低些。這些人只須畫出大致的形體，而不要畫得太細，最好使用4號或6號圓形筆。要確定你是在已乾的畫面上畫，否則顏色會變髒。

越遠的人越小，而他們的膚色也更應偏橙紅色。在陰影下的部分，色調必須要深一些，而在有陽光的地方色調則偏亮些。先從頭部開始畫，然後衣裙或褲子，再畫手臂與頭髮。

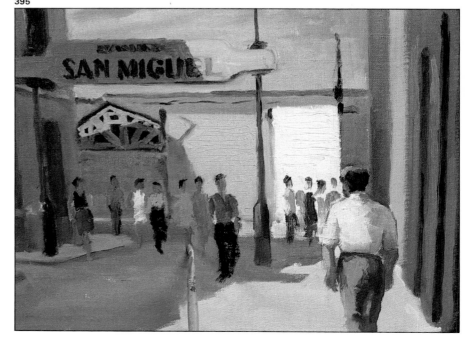

圖391至395. 如這一頁的標題所說，現在是將精力花在完成最後的細部與人上，也就是再添些人在街上。你應當可以簡單、自發地處理這個細節。用乾淨的顏色畫在乾燥的畫布上，用帶紅色的橙黃色表現皮膚的色調，從頭部畫起，全部在相同高度的水平線上畫，然後再畫身體、腿等等。

396

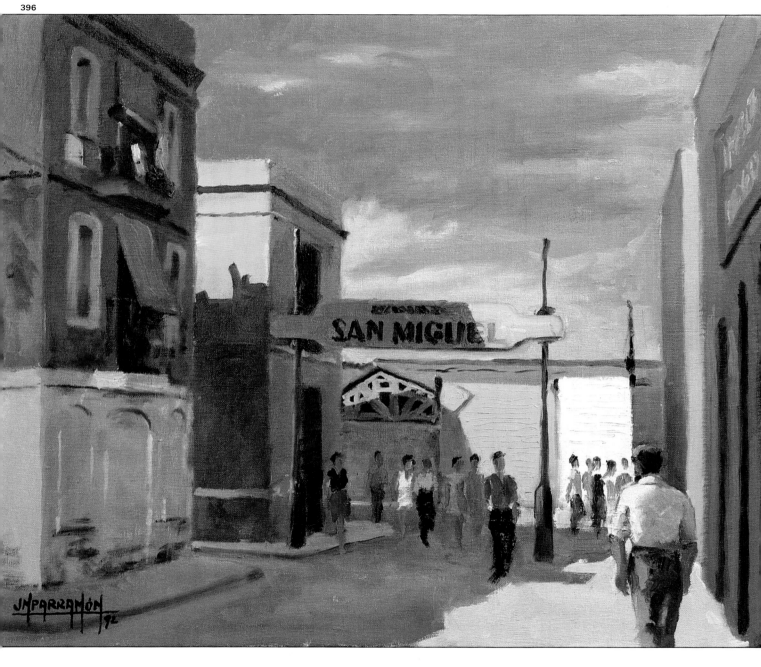

畫人的時候，應當考慮到其中有人正走向觀者，一般我們都用腿一前一後而後腿呈半隱蔽狀態來表現。假若這是一位穿裙子的女士，我們便會看到兩個膝蓋和一隻腳，形成一個拉長了的橙紅色三角形。假若這是個穿褲子的男人，從臀部到腳

我們便會看到一個較長的三角形。就是這樣子了。我希望你已經發覺本書對於學習在繪畫中應用色彩理論並付諸實行是非常有幫助的。

圖396. 已完成的作品：這幅畫採用大量的光和明顯的色彩對比。就用色方法來看，它可以被稱為「野獸派」，因為它明顯利用了藍色和黃色的相互作用和影響。

專業術語表

Abstract art 抽象藝術
一種藝術形式，它說明形式和色彩本身的藝術價值，而不管象徵性的表現形式。希臘哲學家柏拉圖(Plato)在當時曾採用過這樣的觀點：在討論形式美時，他將「繪畫中有生命的形體」與「用尺、三角板而畫成的直線、曲線或固定形狀」兩者相比較，認為：「後者的美不像前者一樣是相對性的，它是絕對且自然的。」

Additive synthesis 加法混色
白色光由六種色光組成。當這六種色光被白色物體反射時，透過加法混色，使我們所見的物體呈白色。

Alla prima 直接畫法
源於義大利語，「一試就成」；一次就完成作畫，無需任何準備步驟。

Atmosphere 大氣層渲染
用於表現三度空間的一種技法，透過色彩與對比變化的強度所產生。這種效果，也稱空氣透視法(Aerial perspective)，是用來強調物體或描繪對象被來自前方的光源所照亮。

Aurignac 奧瑞納(文化)
法國南部的奧瑞納鎮，1860 年於該鎮的一個洞窟內發現了大約是 30,000 年前的骨製品，它是屬於石器時代中某一時期的物品，人類首批藝術品就產生在這個時期。

Binders 顏料結合劑
一種液態媒介，與打底顏料混合後用於畫油畫或水彩畫。

Black paintings 黑畫
指哥雅(Goya)在馬德里郊外一棟房子裡用油彩畫的壁畫，該房子是他於 1819年買下的，一位評論家稱之為「無聲的鄉間別墅」。 1873年，一個名叫愛爾藍吉 (Erlanger) 的德國人買下了這棟房子，並且在 1881 年委託畫家馬丁茲·科貝爾 (Martínez Cubells) 將壁畫複製到油畫布上，然後將它捐贈給普拉多博物館。

Chalk 色粉筆
類似粉彩筆的色彩媒介，但更經久耐用。形狀有圓柱形和方塊形。與油、水、樹膠一起構成顏料。顏色通常有白色、黑色、赭色和藍色。

Chiaroscuro 明暗法
明暗法指在一幅畫的陰暗部中，仍能看清物像。明暗法的技巧可定義為是在陰暗中畫光亮的藝術。林布蘭可稱得上是這方面的大師。

Colorism 色彩主義
一種繪畫風格，反對用明暗去創造立體感，而強調直接、正面的光和平鋪色彩。它和波納爾(Bonnard)的思想相吻合，認為色彩不需要體積或立體感就能表現一切。

Complementary colors 補色
在「光色」方面，互補色是由一原色與白色光組合而成的次色。例如：當藍色光加入由綠色和紅色光組成的黃色光時會重新構成白色光。在「色料色」方面，互補色指的是對比色。例如：紫紅的對比色是綠色。

Complementary colors, effect of 補色效應
它與鄰近色所產生的視覺效果有關，也與出現不間斷圖像的現象有關。互補色通過我們的眼睛產生作用，也就是當看到某種顏色時，同時也看到它的補色。

Contrast 對比
當兩種色調或色彩的明暗或強度相差頗大時，便產生了對比。如果色彩反差很大，如白與黑，或深藍與黃之間，對比就會很強烈。當色彩相似時，如橙紅與紅色之間，對比就會弱一些。對比產生於色調、顏色或色系的不同，或者產生於補色之間。鄰近色對比時，也會產生對比的結果。

Deer hair brush 鹿毫筆
日本製的繪畫用筆，製作材料為鹿毛和竹子。筆尖很寬，因此用於畫水彩畫大背景時，是很理想的。

Dominant color 主色
用於繪畫上的一音樂術語，表示一種色系，例如暖色、冷色或中間色。

Fauvism 野獸派
從法語「野獸」(Fauve)一詞引申而來。一位參加 1905 年巴黎秋季繪畫展的批評家首先使用了這個名詞。野獸派畫家或野獸主義的代表人物是馬諦斯，以及德安、烏拉曼克等。

Frottage 擦畫法
從法語動詞「擦去」(Frotter)引申而來，為一種繪畫技法。筆蘸上稠厚的顏料之後，在畫好的圖案上摩擦。該圖案可能是乾的或是仍潮濕。

Glaze 透明畫法
可用於油畫打底色，或覆蓋於油彩表面的透明層，能夠使色彩顯得柔和光亮。

Grisaille 灰色畫
油畫作畫的前置步驟，用白色、灰色（與赭色、藍色、綠色混合）與黑色構成物像。委拉斯蓋茲用灰色給第一層打底，然後在上面構圖和上色。

Harmonization 調和
決定一種或多種顏色與另一種顏色的相互關係，為的是能產生協調愉悅的整

體效果。色彩的關係是建立在色系基礎上。基本色系有三種：暖色系、冷色系和中間色系。

Mahl stick 腕木

用於畫油畫的細木棍，頂部套有小球，提供了有力的支援來支撐手部去畫小細部與局部，並防止手碰到未乾的畫面。

Manera abreviada 快速畫

源於十七世紀義大利的術語 "Maniera"，通常指個別畫家的風格。當時，委拉斯蓋茲的作畫風格類似於 350 年之後創立的印象派繪畫風格。腓力二世時，「快速畫」指的正是委拉斯蓋茲的作畫風格。

Mordiente 色糅合

畫油畫的過程之一，當油彩將乾而稍帶黏性時，可以用筆在上面拖滑、作畫。

Nanometer 毫微米

用於測定電磁波長度和頻率的單位。一毫微米相當於一米的十億分之一。

Naturalism 自然主義

一種審美標準，認為自然及自然界的一切才是具備藝術價值的唯一對象。首先提出它的大概是十九世紀的藝術批評家，他們針對的是庫爾貝的作品。從那時起，它就被應用於該世紀的繪畫和來自巴洛克與文藝復興時期的古典派繪畫，以及更早的畫家如

喬托、契馬布耶、馬薩其奧。

Ox-hair brush 牛毫筆

用牛毫製作的畫筆。畫油畫時可替代貂毫筆畫細部的形狀、線條、側面輪廓等。畫水彩畫時，通常被用於打濕水彩紙和大面積上色。

Paletina 油（水彩）畫筆

一種扁平的筆，筆毛長短從半公分至五公分不等。該筆通常用狗毛、貂毛、牛毛及鹿毛作成，適用於畫油畫和水彩畫。

Pigment 色料

色彩的成分，當顏料結合劑 (Binder) 與它稀釋混合後即成顏料。

色料通常以粉末狀出售，可以是有機的或是無機的。

Realism 寫實主義

一種藝術傾向，主張反映所存在的現實。喬托常被稱為第一位寫實主義畫家，因為他打破了在當時盛行的古羅馬和拜占庭風格。該術語還適用於任何反抗某種既定風格的畫家，如卡拉瓦喬、林布蘭以及委拉斯蓋茲。

Rococo 洛可可

約1715年源於法國，以一種反抗巴洛克浮華風格的藝術形式出現，是一種以室內裝飾為代表的形式，常採用渦旋形、回紋以及變化無窮的曲線作為基本

紋樣。這種繪畫風格可以在華鐸 (Watteau) 和布雪 (Boucher) 的作品中見到。

Rods 視網膜桿

形成眼睛視網膜的細胞桿。由於呈錐形體，故能集中與區分光譜不同的波長，並轉換形成光色。透過疊加的方式重新組合影像並透過視神經傳送到大腦裡。

Sable brush 貂毫筆

是理想的水彩畫筆。貂毛製成油畫筆時往往用來畫細部。原料採自中國與俄羅斯一帶，小嚙齒動物的尾毛。雖然價格貴，但不失為經久耐用，品質優良的畫筆。

Sfumato 暈塗

出自義大利語「在煙霧中昇騰」；實作上為對物體的輪廓進行模糊與削弱處理。達文西繪畫時經常使用這種方法。

Simultaneous Contrast 鄰近色對比

一種色對另一種色起作用的結果。例如：一深色與一淺色並置在一起會更加強調淺色的暗淡。

Spectrum 光譜

光譜將白光分成六色光：藍、紅、綠、黃、紫紅、天藍（介於綠與藍之間）。光譜為牛頓所發現，在實驗室中他將光束通過玻璃稜鏡得到色光。

Subtractive synthesis 減法混色

當我們將一白色的表層塗黑時，我們實際上是減去了原本使白紙或白布「有顏色」的色光，因為黑色吸收了所有光色。這一物理過程稱之為減法混色。

Successive image 連續映像

一種視覺效果。最早由切夫勒所提出。他是根據「任何色的補色現象所產生的視覺共感」理論。

Tenebrism 暗色調主義

一繪畫流派，作品採用強烈的陰影效果和深刻的對比手法。它發展於十七世紀初，在卡拉瓦喬的作品中尤為突出。卡拉瓦喬本身並對利貝拉、委拉斯蓋茲、蘇魯巴蘭、勒拿、拉突爾、林布蘭及其他一些畫家產生了很大影響。

Texture 質地、質感、肌理

經著色後表面的物理現象及視覺效果。它可以是光滑的、粗糙的、開裂的、顆粒的、有光澤的等等。

Value painting 明暗配置的畫法

強調光和影之色調明暗的畫法（相對於色彩主義畫法）。這種畫法，其立體感與對比顯得尤為重要。

參考書目

Buset, M. *La técnica moderna del cuadro*. Librería Hachette, S.A. Buenos Aires, 1952.

Cennino, C. *The Craftsman's Handbook "Il libro dell'Arte"*. Dover Publications, Inc. New York, 1954.

Da Vinci, L. *Tratado de Pintura*. Espasa Calpe, Colección Austral. Buenos Aires, 1947.

De Grandis, L. *Theory and Use of Colour*. Blandford Press. Pool, Dorset, U.K., 1986.

Doerner, M. *Los materiales de pintura y su empleo en arte*. Editorial Reverté, S.A. Barcelona, 1986.

Hauser, A. *Historia social de la literatura y el Arte*. Ediciones Guadarrama, S.A. Madrid, 1969.

Hegel, G. F. *Sistema de las artes*. Espasa Calpe, Colección Austral. Buenos Aires, 1947.

Itten, J. *The Elements of Color*. Van Nostrand Reinhold Company. New York, 1970.

Küppers, H. *Color*. Editorial Lectura. Caracas, 1973.

Lothe, A. *Traités du paysage et de la figure*. Bernard Grasset Editeur. Paris, 1970.

Murray, P. and L. *Diccionario de Arte y Artistas*. Parramón Ediciones, S.A. Barcelona, 1978.

Ortega y Gasset, J. *Velázquez*. Revista de Occidente. Madrid, 1961.

Pevsner, N. *Las Academias de Arte*. Ediciones Cátedra, S.A. Madrid, 1982.

Van Gogh, V. *Cartas a Theo*. Barral Editores. Barcelona, 1972.

Varley, H. *Colour*. Marshall Editions Limited, London.

Vasari, G. *Lives of the artists*. Penguin Classics. Penguin Books. New York, 1981.

Vigorelli, G. *Giotto*. Clásicos del Arte. Noguer-Rizzoli Editores. Barcelona, 1974.

Winsor & Newton. *Observaciones sobre la composición de los colores*. Fiexa. Madrid, 1970.

John Fitz Maurice Mills. *The Guinness Book of Art Facts & Feats*. Guinness Superlatives Limited. Londres, 1978.

鳴謝

作者衷心感謝下列同仁的合作：Angela Berenguer 協助出版此書；Josep Cuasch 負責樣書；Jordi Martínez 辛勤努力的收集全部圖片；Nos 與 Soto 出色的攝影技巧；Aurora Martínez 為照相排版打字；還有插圖畫家 Miquel Ferrón, Jordi Segú, Jordi Casas 及畫家 Angel Badia Camps, Vicenç Ballestar, Juan Raset 等人為了本書而特別畫的作品。

普羅藝術叢書

畫藝大全系列

解答學畫過程中遇到的所有疑難

提供增進技法與表現力所需的

理論及實務知識

讓您的畫藝更上層樓

色	彩	構		圖
油	畫	人	體	畫
素	描	水	彩	畫
透	視	肖	像	畫
噴	畫	粉	彩	畫

當代藝術精華
————滄海叢刊・美術類

理論・創作・賞析

國家圖書館出版品預行編目資料

色彩 / José M. Parramón著;王荔譯. －－初版三刷. －
－臺北市: 三民，2004
　　面；　　公分－－(畫藝大全)

譯自:El Gran Libro del Color
ISBN 957-14-2593-1　(精裝)

1. 色彩(藝術)

963　　　　　　　　　　　　　　　　86005207

網路書店位址　http : // www. sanmin. com. tw

ⓒ　色　　彩

著作人　José M. Parramón
譯　者　王　荔
校訂者　林文昌
發行人　劉振強
著作財　三民書局股份有限公司
產權人　臺北市復興北路386號
發行所　三民書局股份有限公司
　　　　地址 / 臺北市復興北路386號
　　　　電話 / (02)25006600
　　　　郵撥 / 0009998-5
印刷所　三民書局股份有限公司
門市部　復北店 / 臺北市復興北路386號
　　　　重南店 / 臺北市重慶南路一段61號
初版一刷　1997年9月
初版三刷　2004年1月
　編　號　S 940451
　定　價　新臺幣參佰捌拾元整
行政院新聞局登記證局版臺業字第○二○○號

ISBN　957-14-2593-1　　(精裝)

Original Edition ⓒ PARRAMON EDICIONES,S.A.Barcelona,
España
World rights reserved
Original Spanish title:El Gran Libro del Color
by José M.Parramón